그림의 매력이 한층 업그레이드 되는

배색 일러스트 테크닉

삼호미디어
samho MEDIA

머리말 '일러스트의 매력, 배색의 힘'

일러스트에는 가슴이 두근거리는 매력이 넘쳐흐릅니다. 이 책은 10명의 인기 일러스트레이터의 작품을 통해 '색'의 매력을 탐구합니다. 작가마다 테마도 그리는 법도 다른 만큼, 색 사용도 10인 10색입니다. 본문에 소개된 배색 방법은 그림을 그릴 때 분명 참고가 될 것입니다. 또한 알아두면 좋은 색과 배색의 기본 지식도 정리했습니다. 그림을 그리는 사람뿐 아니라 보는 것을 좋아하는 사람도 좀 더 재미있게 일러스트를 즐길 수 있도록 도움이 되면 좋겠습니다.

이나바 타카시

Contents

이 책의 특징 ···································· 004
이 책을 보는 법 ·································· 005

후지초코
백일몽 꿈속에서 하얀 새들이 이끄는 대로 하늘을 나는 소녀 ···················· 008
 Note 대기원근법 ·································· 012
피안의 신부 색이 가득해 눈이 부실 정도의 화려함, 하지만 그 이면에 숨겨진 이야기는... ···· 014
 Note 투명성 표현 방법 ······························ 019
환상적인 경치를 볼 수 있는 금붕어찻집 천공의 타향에서 느긋하게 즐기는 꽃구경 ···· 020
 Note 섬세한 그러데이션으로 소프트 포커스를 표현한다 ·········· 025

카오민
인연 매력적인 여행의 한 장면을 절묘한 톤으로 표현 ···························· 028
 Note 빛의 반사와 질감 ····························· 033
거리 시간이 멈춘 듯 햇살 속에 서 있는 소녀 ···························· 034
 Note 색의 항상성 ································· 037

POKImari
구룡소녀 매서운 이미지의 캐릭터가 어둡고 탁한 색조 속에서 존재감을 드러낸다 ·········· 040
 Note 빛과 색 ·································· 042
 Note 색온도 ·································· 043
Blue Yellow 시원하고 명쾌한 배색은 자신감 넘치는 강한 성격을 나타낸다 ·············· 046
 Note 배색 조화의 원리 - 명료성 ······················ 048
멋진 여자 그림 속에서 뛰쳐나올 듯한 역동감 ···························· 050
 Note 4종류의 색채 대비 효과 ························· 052

쓰카모토 아나보네
바다의 화석 촉감이 느껴지는 따스한 느낌의 텍스처와 컬러 ····················· 056
 Note 색과 촉감 ································· 059
나의 아이 / 반짝반짝 실 / 바나나맛 담배 색의 매력을 표현한다 ················ 060

사쿠라 오리코

치유의 고양이 카페 편안함과 온기가 느껴지는 브라운 색조의 조화로운 배색 ·················· 064
 Note 색을 제한한 배색과 톤을 통일한 배색 ······················· 067
메르헨 세계에 어서오세요 좋아하는 것에 둘러싸여 지내는 꿈같은 한때 ················· 070
 Note 색과 오감 ······································· 074
 Note 가시광선의 파장과 색 ································ 075

아키 아카네

갑 -Sweets Monkey- 티 없는 맑음에 두근거리는 가슴, 생생한 멀티 컬러 ·················· 078
 Note 그러데이션과 세퍼레이션 ····························· 082
 Note 컬러 코디네이트의 기본 : 호응하는 배색 ···················· 083
타키야샤히메 섬세한 그러데이션으로 그린 아름다움과 두려움 ··················· 084
 Note 색의 효과 ······································· 087

오토 에구치

관상어 애틋하고 우울한 감정이 되는 극한의 옅은 색조 ···················· 090
진찰 강렬한 인상을 주는 약간의 포인트 컬러 ························· 094
 Note 배색 조화의 원리 - 유사성 ··························· 095

미즈타메토리

희망의 빛이 꿈을 비추길 온기가 가득한 색감에 마음이 온화해진다 ··············· 098
 Note 시즌 페인팅 컬러 ·································· 100
 Note 그러데이션으로 광원을 표현한다 ························ 101
숲과 나비 절묘한 톤과 섬세한 배색 구성으로 표현한 판타지 ··················· 104
 Note 색상을 구분한다 ·································· 109
꽃무늬 옷을 입은 생쥐들의 런치 타임 색과 모티브로 표현한 개성 넘치는 캐릭터 ·········· 110

니와 하루키

꽃장식 메이킹 기분 좋은 향기가 가득한 부드럽고 멋진 꽃의 이야기 ··············· 116
 Note 배색 조화의 원리 - 질서 ····························· 121
낙과 포인트 컬러인 빨간 사과는 맛있어 보이기만 하는 것이 아니다? ············· 122
 Note 배색 조화의 원리 - 친근성 ··························· 125

마루베니 아카네

한낮의 유령 흔한 한여름의 일상적인 장면이지만, 사실은... ·················· 128
가능성의 미궁 / 바다까지 5분 / 미소 중력의 여름 기본적인 배색 방법의 다양한 활용 ·········· 130

일러스트레이터 Q & A ··· 132
일러스트 배색 맵·····················134 도표 해설·····························139
색을 정리하는 법···················136 배색의 기초·························140

이 책의 특징

이 책은 인기 일러스트레이터의 작품이 가진 매력을 배색 중심으로 알기 쉽게 설명합니다. 일러스트의 멋과 아름다움은 보고 느끼는 것이지만, 컬러 시스템으로 분석하면 객관적으로 이해할 수 있습니다. 또한 색채 심리, 조형 심리에 기반한 설명으로 깊이 있게 즐길 수 있습니다.

그림에 표현된 작가의 배색 노하우도 배울 수 있고, 배색 원리를 이해하여 새로운 재미를 찾을 수 있게 합니다. 여러분이 '일러스트의 매력, 배색의 힘'을 이해할 수 있게 하는 것이 이 책의 목적입니다.

배색이 잘 이해되지 않는 사람	인기 일러스트레이터의 배색 노하우를 설명합니다. 게재된 일러스트와 설명을 참고해 그려보세요.
항상 비슷한 색만 사용하는 사람	색조와 톤을 잘 활용한 그림을 보면서 다양한 배색 패턴을 확인해 보세요.
구체적인 배색 방법을 배우고 싶은 사람	그림을 통해 목적에 알맞은 색 선택과 아름다운 색의 조합을 배울 수 있습니다.
일러스트 보는 것을 좋아하는 사람	예쁘고 멋지다고 생각했던 그림이 어떤 원리로 제작되었는지 알 수 있어 새로운 즐거움을 발견할 수 있습니다.
색과 배색에 대해서 알고 싶은 사람	색채 심리, 조형 심리에 기반한 배색 포인트를 정리했습니다. 일러스트에 담긴 색과 배색의 의도를 이해하는 데 유용합니다.

이 책을 보는 법

컬러 시스템을 이용하면 각각의 작품에 담긴 배색 포인트를 구체적으로 이해할 수 있습니다. 또한 배색 기법에 대한 이해를 돕는 내용은 Note에 정리했습니다.

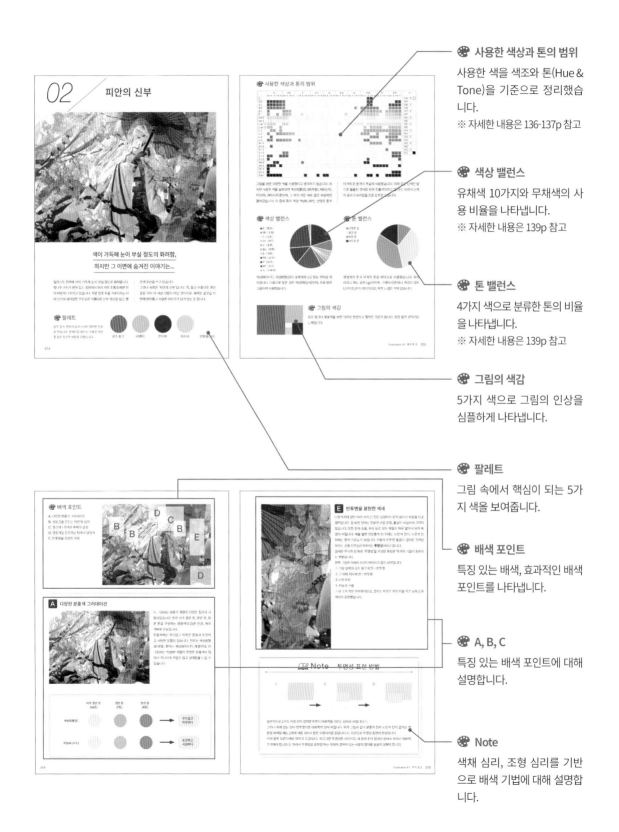

🎨 사용한 색상과 톤의 범위

사용한 색을 색조와 톤(Hue & Tone)을 기준으로 정리했습니다.
※ 자세한 내용은 136-137p 참고

🎨 색상 밸런스

유채색 10가지와 무채색의 사용 비율을 나타냅니다.
※ 자세한 내용은 139p 참고

🎨 톤 밸런스

4가지 색으로 분류한 톤의 비율을 나타냅니다.
※ 자세한 내용은 139p 참고

🎨 그림의 색감

5가지 색으로 그림의 인상을 심플하게 나타냅니다.

🎨 팔레트

그림 속에서 핵심이 되는 5가지 색을 보여줍니다.

🎨 배색 포인트

특징 있는 배색, 효과적인 배색 포인트를 나타냅니다.

🎨 A, B, C

특징 있는 배색 포인트에 대해 설명합니다.

🎨 Note

색채 심리, 조형 심리를 기반으로 배색 기법에 대해 설명합니다.

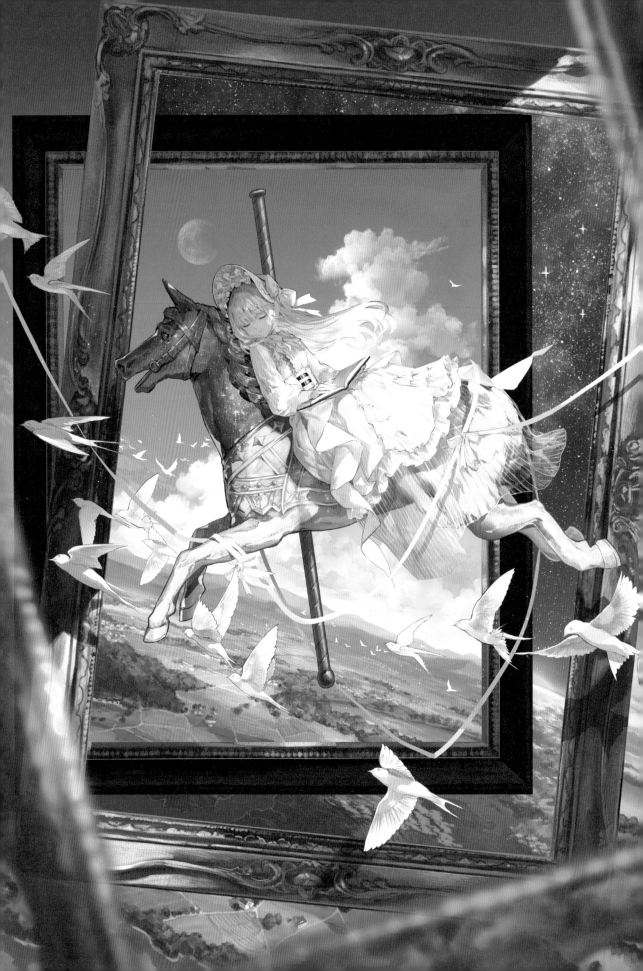

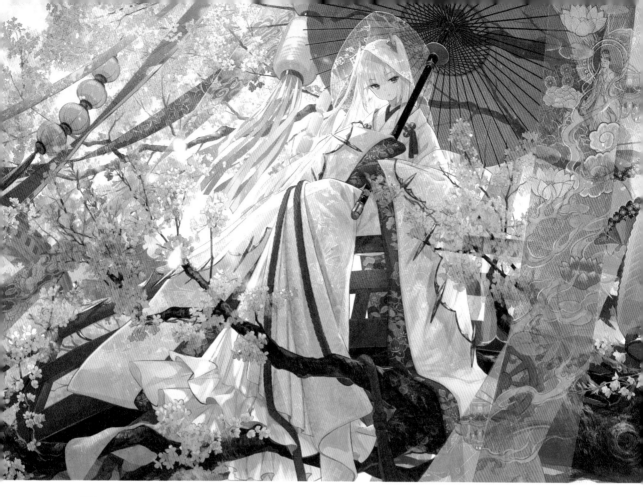

후지초코 *Fuzichoco*

Twitter	@fuzichoco
pixiv	27517
Profile	일러스트레이터, 라이트노벨부터 게임, TCG, Vtuber 디자인까지 폭넓게 활약. 대표 작품에는 '벽람항로(스루가의 캐릭터 디자인과 일러스트)'와 '니지산지(공식 Vtuber 리제 헬레스타의 캐릭터 디자인)' 등.

좌 　「백일몽」「후지초코 화집 발표 기념 작품전「채환경」」기념 일러스트 / 2020
상 　「피안의 신부」「후지초코 화집 발표 기념 작품전「채환경」」메인 비주얼 / 2020
하 　「환상적인 경치를 볼 수 있는 금붕어찻집」「후지초코 화집 채환경」(겐코샤) 표지 일러스트 / 2020

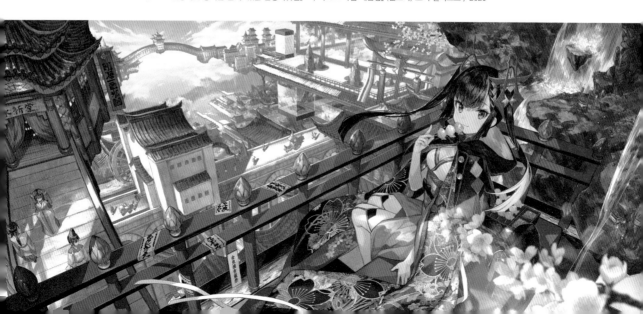

01

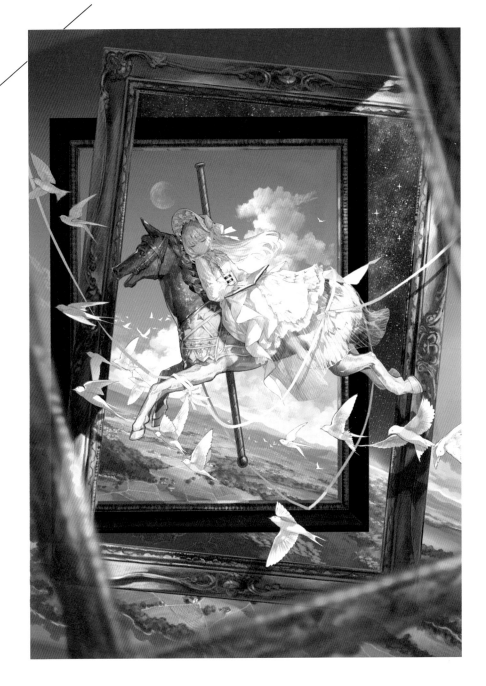

백일몽

꿈속에서 하얀 새들이 이끄는 대로

하늘을 나는 소녀

하늘을 나는 신비한 느낌과 세밀한 원근감 표현이 이 그림의 매력입니다. 베이스 컬러인 파란색의 그러데이션으로 인해 차가운 공기가 느껴집니다. 파란색의 보색으로 금색을 사용했으며, 흰색으로 명암의 대비를 강조해 배색의 밸런스를 잡았습니다.

말에는 화면을 가로지르는 흰색 리본이 감겨 있는데, 끝부분이 화면 밖으로 나와 있어서 현실 세계로 이어진 것처럼 보입니다. 이러한 연출에도 신비한 세계관이 잘 나타나 있습니다.

🎨 팔레트

이 그림의 전체적인 인상을 좌우하는 색 5가지는 오른쪽과 같습니다. 상쾌한 파란색 계열의 베이스에 밝은 흰색을 주로 사용했고, 골드로 포인트를 주었습니다.

| 미네랄 블루 | 스카이 블루 | 검은색 | 흰색 | 골드 |

🎨 사용한 색상과 톤의 범위

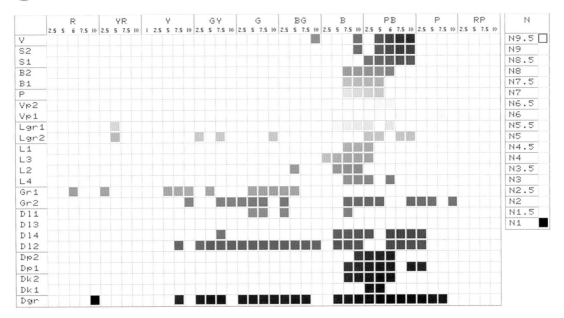

베이스는 파란색 계열의 그러데이션입니다. 이 그림에 사용한 색을 Hue&Tone으로 정리하면, 색상B(파랑)와 색상 PB(남색)가 세로로 길게 분포하고 있습니다. 즉, 파란색을 선

명한 톤에서 탁한 톤까지, 밝은 톤에서 어두운 톤까지 폭넓게 사용했다는 뜻입니다. 그에 비해 다른 색상은 거의 등장하지 않고, 특히 난색은 아주 조금만 사용했습니다.

🎨 색상 밸런스

- ● R （빨강）
- ● YR （주황）
- ● Y （노랑）
- ● GY （연두）
- ● G （초록）
- ● BG （청록）
- ● B （파랑）
- ● PB （남색）
- ● P （보라）
- ● RP （자주）
- ● N （무채색）

사용한 색상의 면적 비율을 보면, 색상B(파랑)와 색상PB(남색)가 전체의 2/3를 차지하고 있습니다. 극단적인 색 사용은 시원한 인상을 연출합니다.

🎨 톤 밸런스

- ● 선명한 톤
- ● 밝은 톤
- ● 탁한 톤
- ● 어두운 톤

사용한 톤의 면적 비율을 보면, 순색, 명청색, 탁색, 암청색이 균형있게 나타납니다. 디테일한 명암 표현으로 그림의 완성도를 높였습니다.

🎨 그림의 색감

배색 시점에서 그림의 인상을 분석하면, 깔끔한 파란색 계열의 톤 감각을 확인할 수 있습니다. 색을 최대한 줄이고 톤에 무게를 둔 배색 구성입니다.

🎨 배색 포인트

A. 자연스러운 파란색 계열의 그러데이션
B. 흰색을 포인트로 사용한 밤하늘과 푸른 하늘
C. 생동감의 이유?
D. 톤으로 표현한 원근감
E. 난색 포인트로 화면의 밸런스를 잡는다

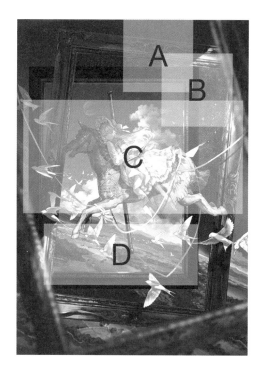

A 자연스러운 파란색 계열의 그러데이션

그림의 분위기를 결정하는 것은 파란색 계열의 다양한 톤입니다. 밤하늘, 혹은 우주 공간으로 보이는 곳은 딥 블루, 하얀 구름이 있는 푸른 하늘은 스카이 블루, 그리고 구름은 옅은 페일 블루에 흰색을 섞은 섬세한 그러데이션으로 표현했습니다. 모든 파란색의 밝은 톤은 약간 노란색을 띠고, 어두운 톤은 약간 빨간색을 띠고 있어 자연스럽습니다. 이런 톤은 우리가 평소에 보는 하늘과 바다의 색조와 비슷해서 자연스럽게 느껴집니다. 만약 밝은 파란색이 빨간색을 띠고, 어두운 파란색이 노란색을 띠면, 부자연스럽고 낯선 느낌을 받게 됩니다.

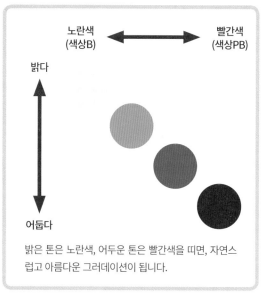

밝은 톤은 노란색, 어두운 톤은 빨간색을 띠면, 자연스럽고 아름다운 그러데이션이 됩니다.

B 흰색을 포인트로 활용한 밤하늘과 푸른 하늘

그림 속에는 3개의 액자가 등장하는데, 액자마다 각각 다른 종류의 하늘을 담고 있습니다. 말 위에 기댄 채 잠든 소녀가 밤낮을 넘나드는 신비한 꿈을 꾸고 있다는 사실을 암시하는 것일지도 모릅니다. 푸른 하늘에는 하얀 새가, 밤하늘에는 하얀 별이 강한 빛을 내며 반짝이고 있습니다. 작은 흰색 포인트 효과로 인해 푸른 하늘과 밤하늘(우주)의 거리감이 느껴집니다.

아무것도 없는 푸른 하늘과 밤하늘에 작은 흰색을 포인트로 사용하면 거리감(높이)을 표현할 수 있습니다.

C 생동감의 이유?

흰색 드레스를 입은 소녀는 책을 펼친 채로 잠들어, 꿈의 세계로 여행을 떠난 듯한 모습입니다. 동상처럼 단단한 질감의 말(혹은 유니콘)에 기댄 소녀는 머리카락이 바람에 날리고 있습니다. 얼음처럼 굳어 있는 말은 왜 땅으로 떨어지지 않는 걸까요? 또한 소녀의 오른쪽에 있는 구름도 말처럼 보이는 것이 흥미롭습니다. 단단하고 부드러운 전혀 다른 질감으로 두 마리의 말을 표현했습니다.

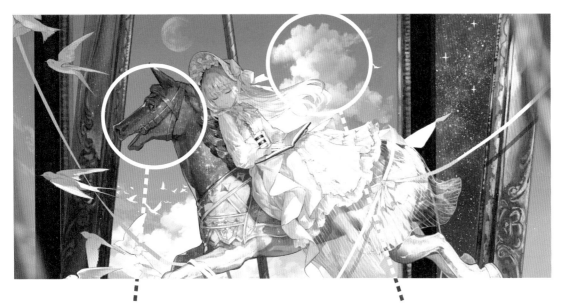

빛의 반사를 나타내는 하이라이트로 매끄럽고 단단한 질감을 표현했습니다.

불규칙한 형태와 색의 명암으로 부드럽고 포근한 질감을 표현했습니다.

D 톤으로 표현한 원근감

그림 속의 소녀와 같은 시점으로 그림을 살펴보겠습니다. 먼저 아래쪽에 펼쳐진 지표가 왼쪽에서 오른쪽으로 살짝 기울어 지구의 둥그스름함이 느껴집니다. 가까운 곳에는 비교적 선명한 녹색 대지(밭과 숲)와 푸른 호수가 있고, 먼 곳에는 푸르스름한 안개에 뒤덮인 구불구불한 산맥이 있습니다. 이렇게 점차 흐려지는 톤으로 원근감을 표현하는 기법을 **대기원근법**이라고 합니다.

또한 그림에서 가장 앞에 있는 액자 틀은 초점이 맞지 않아 뿌연 사진처럼 그려져 있습니다. 이러한 소프트 포커스 효과도 그림의 원근감을 표현하는 역할을 합니다.

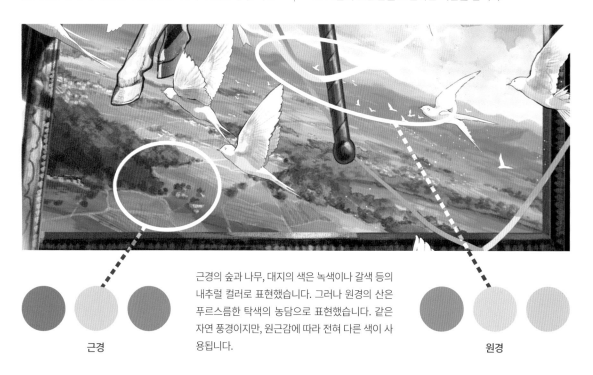

근경의 숲과 나무, 대지의 색은 녹색이나 갈색 등의 내추럴 컬러로 표현했습니다. 그러나 원경의 산은 푸르스름한 탁색의 농담으로 표현했습니다. 같은 자연 풍경이지만, 원근감에 따라 전혀 다른 색이 사용됩니다.

근경

원경

📖 Note 대기원근법

경치 좋은 곳에서 멀리 떨어진 산을 보면 푸르스름한 안개가 낀 것처럼 보입니다. 이는 대기 중의 수증기와 작은 먼지로 인해 태양광 속의 짧은 파장이 흩어지면서 푸르스름하게 보이는 것입니다.

이런 자연 현상을 이용해 원근감을 표현하는 방법을 '대기원근법', '공기원근법'이라고 합니다. 이 표현법은 이미 오랜 전부터 알려졌으며, 레오나르도 다 빈치의 '모나리자'의 풍경에도 쓰였습니다.

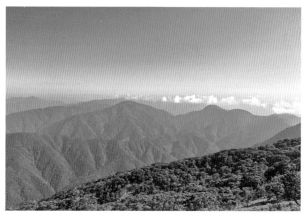

가까이 있는 숲은 녹색이지만, 멀리 떨어진 숲은 푸르스름하고 흐릿해 보입니다.

E 난색 포인트로 화면의 밸런스를 잡는다

앞서 설명했듯이 대부분의 면적은 색상B(파랑)와 PB(남색)의 톤과 그러데이션으로 구성되었습니다. 이처럼 넓은 면적의 색을 **기조색**(베이스 컬러)이라고 합니다.

그에 반해 좁은 면적을 차지하는, 파란색의 반대 색상인 색상 Y(노랑)의 골드와 색상YR(주황)의 페일 오렌지를 **강조색**(포인트 컬러)이라고 합니다. 강조색은 화면에 긴장감을 더하거나 시선을 유도하는 역할을 합니다.

액자의 골드

소녀의 피부색인 페일 오렌지

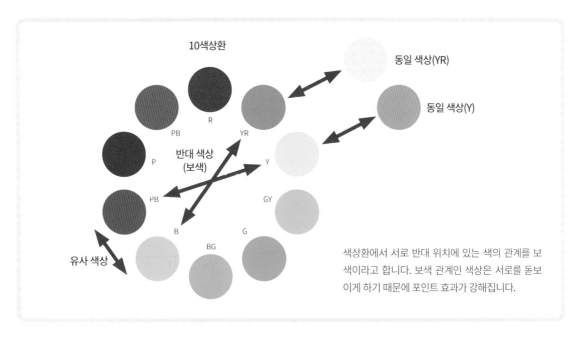

10색상환

동일 색상(YR)

동일 색상(Y)

R

PB

YR

P

반대 색상
(보색)

Y

PB

GY

B

G

BG

유사 색상

색상환에서 서로 반대 위치에 있는 색의 관계를 보색이라고 합니다. 보색 관계인 색상은 서로를 돋보이게 하기 때문에 포인트 효과가 강해집니다.

02 / 피안의 신부

색이 가득해 눈이 부실 정도의 화려함,

하지만 그 이면에 숨겨진 이야기는...

일러스트 전체에 색이 가득해 눈이 부실 정도로 화려합니다. 벚나무 가지가 뻗어 있는 정원에서 여러 개의 초롱과 예쁜 천이 바람에 나부끼고 있습니다. 작은 연못 위를 가로지르는 다리 난간에 걸터앉은 주인공은 아름다운 신부 의상을 입고, 빨간색 우산을 쓰고 있습니다.

그러나 제목은 '피안의 신부'입니다. 즉, 젊고 아름다운 주인공은 이미 이 세상 사람이 아닌 것이지요. 화려한 겉모습 이면에 애처롭고 서글픈 이야기가 담겨 있는 듯 합니다.

 팔레트

로즈 핑크, 연지색 등의 난색이 화려한 인상을 만듭니다. 흰색으로 보이는 부분은 연분홍 같은 흐릿한 색감을 더했습니다.

 로즈 핑크　　 라벤더　　 연지색　　 치자색　　연분홍(흰색)

🎨 사용한 색상과 톤의 범위

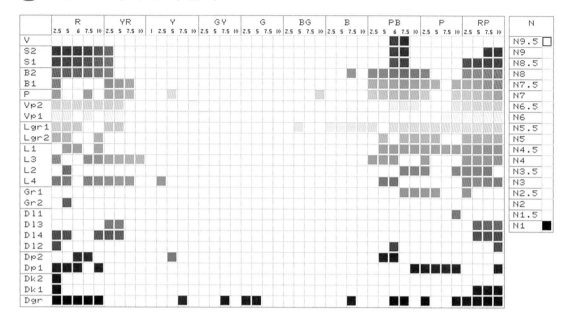

그림을 보면 다양한 색을 사용했다고 생각하기 쉽습니다. 하지만 사용한 색을 살펴보면 색상R(빨강), YR(주황), PB(남색), P(보라), RP(자주)뿐이며, 그 외의 색은 매우 좁은 부분에만 들어갔습니다. 이 중에 특히 색상R, RP는 선명한 톤부터 어두운 톤까지 폭넓게 사용했습니다. 이와 같은 난색은 앞으로 돌출된 것처럼 보여 진출색이라고 합니다. 따라서 난색의 효과가 화려함을 한층 강조한 것입니다.

🎨 색상 밸런스

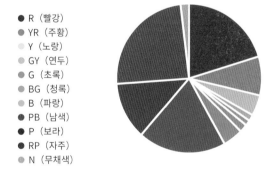

- ● R （빨강）
- ● YR （주황）
- ○ Y （노랑）
- ● GY （연두）
- ● G （초록）
- ● BG （청록）
- ● B （파랑）
- ● PB （남색）
- ● P （보라）
- ● RP （자주）
- ● N （무채색）

색상RP(자주), 색상R(빨강)이 유채색의 1/2 정도 면적을 차지합니다. 다음으로 많은 것은 색상PB(남색)인데, 주로 밝은 그림자에 사용했습니다.

🎨 톤 밸런스

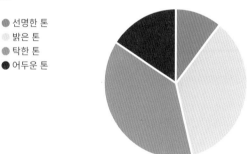

- ● 선명한 톤
- ○ 밝은 톤
- ● 탁한 톤
- ● 어두운 톤

명청색의 톤과 탁색의 톤을 베이스로 사용했습니다. 탁색이라고 해도 밝은 Lgr(라이트 그레이시)톤이나 색감이 있는 L(라이트)톤이 메인이므로, 탁한 느낌은 거의 없습니다.

🎨 그림의 색감

로즈 핑크나 벚꽃색을 보면 대부분 편안하고 행복한 기분이 듭니다. 또한 봄의 분위기도 느껴집니다.

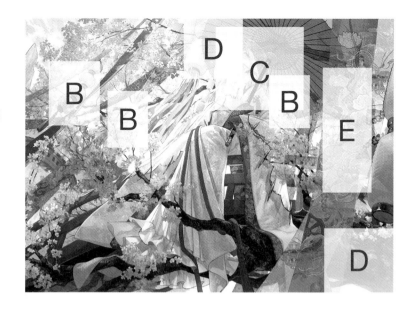

🎨 배색 포인트

A. 다양한 분홍색 그러데이션
B. 생동감을 만드는 하얀 빛 입자
C. 빨간색 + 흰색은 축복의 상징
D. 명청색을 강조하는 탁색과 암청색
E. 반투명을 표현한 색채

A 다양한 분홍색 그러데이션

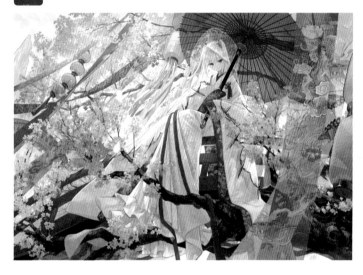

이 그림에는 분홍색 계열의 다양한 컬러가 사용되었습니다. 톤은 아주 옅은 톤, 옅은 톤, 밝은 톤을 구성하는 명청색이 많은 만큼, 매우 가벼운 인상입니다.

분홍색에는 부드럽고 따뜻한 분홍과 또렷하고 시원한 분홍이 있습니다. 전자는 색상R(빨강)계열, 후자는 색상RP(자주) 계열인데, 이 그림에는 색상RP 계열의 또렷한 분홍색이 많아서 지나치게 귀엽지 않고 상쾌함을 느낄 수 있습니다.

B 생동감을 만드는 하얀 빛 입자

빛 표현을 중심으로 그림을 살펴보겠습니다. 그림을 보면 주인공을 다리 밑에서 올려다보는 시점이 되므로, 반짝이며 쏟아지는 빛이 매우 눈부시게 느껴집니다. 벚꽃이나 펄럭이는 천 사이로 들어오는 햇살과 반짝이는 빛의 반사는 크고 작은 하얀 점의 하이라이트로 표현했습니다.

'진주 귀걸이를 한 소녀'로 유명한, 17세기 네덜란드의 화가인 요하네스 페르메이르의 몇몇 그림에는 하얀 빛의 입자가 섬세하게 묘사되어 있는 것으로 유명합니다. 마찬가지로 이 그림도 화면 곳곳에 하얀 빛의 입자가 잘 묘사되어 있어서 생생한 생명력이 느껴집니다.

초롱에 작게 몇 개의 하얀 빛 입자가 반짝입니다.

진홍색 우산을 배경으로 한 꽃잎의 일부에도 하얀 빛 입자가 보입니다.

나뭇가지를 가리는 큰 빛을 대담하게 배치했습니다. 매우 강한 빛의 영향으로 눈이 부신 느낌입니다.

C 빨간색 + 흰색은 축복의 상징

일본 전통 결혼식에서 신부는 순백의 기모노를 입습니다. 그림의 주인공도 흰색 천에 하얀 자수가 새겨진 기모노를 입고 있는데, 빨간색과 금색을 포인트로 사용해 더 화려하고 행복한 분위기를 연출했습니다. 흰색과 빨간색의 조합은 축의금을 담은 봉투의 장식으로도 쓰입니다. 흰색은 순수함, 티 없는 맑음을 나타내고, 빨간색은 부정을 제거하는 의미가 있습니다. 신사의 관문도 같은 이유로 주홍색입니다. 이처럼 색은 문화와 전통에서 유래한 의미를 담기도 합니다.

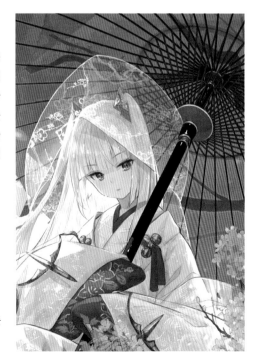

홍백(紅白)은 축하하는 자리에서 자주 쓰이는 좋은 운을 불러오는 조합입니다.

D 명청색을 강조하는 탁색과 암청색

물감을 섞어서 색을 만들 때, 튜브에서 나온 원색에 흰색을 섞으면 맑은 색감의 밝은 톤이 됩니다(=명청색). 그림에서 많은 부분을 차지하고 있는 명청색은 화려하고 컬러풀한 인상을 만듭니다. 반면, 그림 아랫부분의 굵은 나무줄기는 원색에

검은색을 섞은 어두운 톤(=암청색)과 원색에 회색을 섞은 탁한 톤(탁색)으로 칠했습니다. 암청색과 탁색은 그림 전체에서 차지하는 면적이 적지만, 명청색을 더 밝아 보이게 하는 대비 효과를 줍니다.

명청색

암청색+탁색

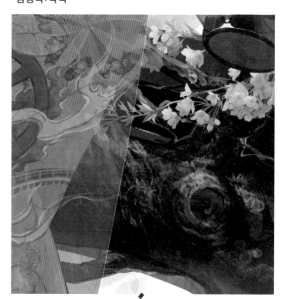

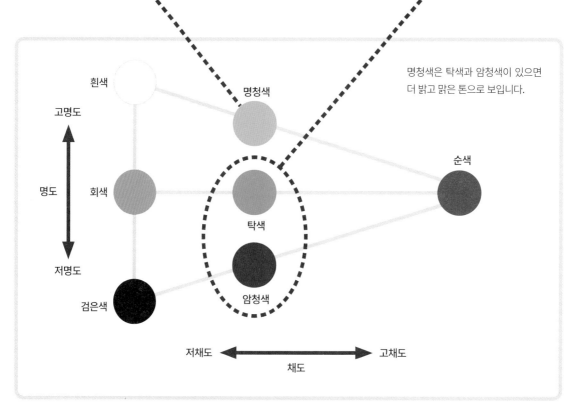

명청색은 탁색과 암청색이 있으면 더 밝고 맑은 톤으로 보입니다.

흰색
고명도
명도
회색
저명도
검은색

명청색
순색
탁색
암청색

저채도 ◀──▶ 고채도
채도

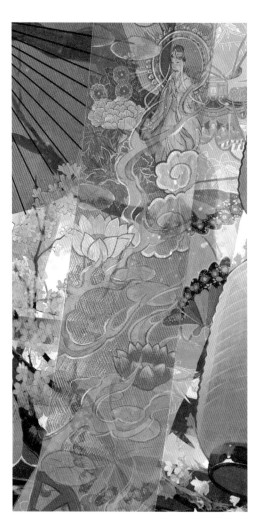

E 반투명을 표현한 색채

나뭇가지에 걸린 여러 색의 긴 천은 고정되어 있지 않아서 바람을 타고 펄럭입니다. 잘 보면 천에는 연꽃과 구름 문양, 불상이 세밀하게 그려져 있습니다. 또한 천과 초롱, 우산 등은 모두 재질이 매우 얇아서 뒤의 배경이 비칩니다. 예를 들면 연분홍색 천 뒤에는 노란색 천이, 노란색 천 뒤에는 흰색 기모노가 보입니다. 이렇게 반투명 필름이 겹쳐진 것처럼 보이는 것을 지각심리학에서는 **투명성**이라고 합니다.

섬세한 무늬의 천 뒤로 '투명성'을 구성한 표현은 작가의 기술이 돋보이는 부분입니다.

왼쪽 그림은 아래의 4가지 레이어가 겹친 상태입니다.

① 가장 앞쪽의 로즈 핑크색 천 = 반투명

② 그 뒤에 치자색 천 = 반투명

③ 나뭇가지

④ 하늘과 구름

①과 ②의 천은 반투명이므로, 겹치는 부분은 색의 톤을 약간 낮추고 혼색하여 표현했습니다.

📖 Note 투명성 표현 방법

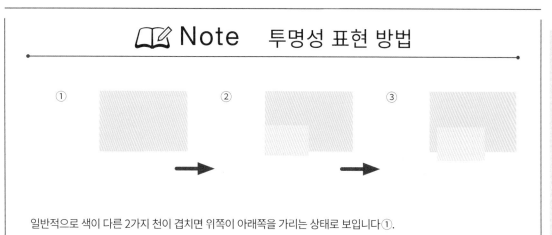

일반적으로 색이 다른 2가지 천이 겹치면 위쪽이 아래쪽을 가리는 상태로 보입니다①.

그러나 위에 있는 천이 반투명이면 아래쪽의 천이 비칩니다. 위의 그림과 같이 분홍색 천과 노란색 천이 겹치는 부분을 채색할 때는 2개의 색을 섞어서 옅은 오렌지색을 칠합니다②. 이것으로 투명성 표현이 완성됩니다.

이때 옅은 오렌지색의 위치가 조금이라도 어긋나면 투명성은 사라지고, 세 장의 천이 겹쳐진 형태로 보이기 때문에 주의해야 합니다③. 따라서 투명성을 표현할 때는 아래에 겹쳐져 있는 사물의 형태를 꼼꼼히 살펴야 합니다.

03

환상적인 경치를
볼 수 있는 금붕어찻집
천공의 타향에서 느긋하게 즐기는 꽃구경

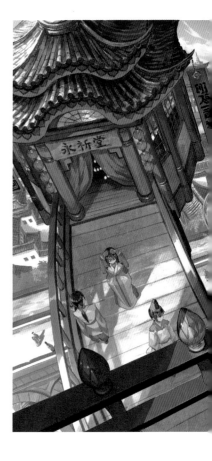

아름다운 꽃과 예쁜 풍경을 보면 마음이 편안해지고, 개운한 기분이 듭니다. 화려한 금색 자수가 들어간 기모노를 입고, 높은 전망대에서 분홍색 꽃을 바라보는 주인공이 행복해 보입니다.

그녀는 도대체 어디에 있는 걸까요? 수평/수직 방향으로 표현된 원근감을 보면 꽤 높은 곳에 있는 천공도시 같습니다. 신비한 중국풍 건물과 일본풍 꽃놀이 장면의 조합은 어디에도 없는 상상 속의 낯선 도시임을 암시하고 있습니다. 이렇게 상상력을 자극하는 점이 이 그림의 매력입니다.

팔레트

선명한 울트라 마린부터 깔끔한 아쿠아 블루까지, 하늘과 물을 떠올리게 하는 한색이 전체를 지배하고 있습니다. 그 속에 귀여운 플라밍고 색 꽃을 더한 작품입니다.

울트라 마린

스카이 블루

아쿠아 블루

플라밍고

올리브 그린

사용한 색상과 톤의 범위

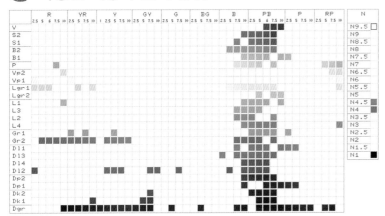

파란 필터를 올린 듯한 그림이지만, Hue&Tone으로 살펴보면 색상B(파랑), PB(남색)의 세로 방향으로 다양한 색이 자리 잡고 있습니다. 즉 선명한 톤, 탁한 톤, 맑은 톤, 어두운 톤의 파란색을 모두 사용한 것입니다.

나머지 색은 색상RP(자주), R(빨강)의 분홍색, YR(주황), G(초록) 등 내추럴 컬러를 사용했습니다. 이는 밝은 톤과 탁한 톤 위주이며, 강조되기 쉬운 선명한 톤은 사용하지 않았습니다. 어디까지나 파란색이 주역인 그림입니다.

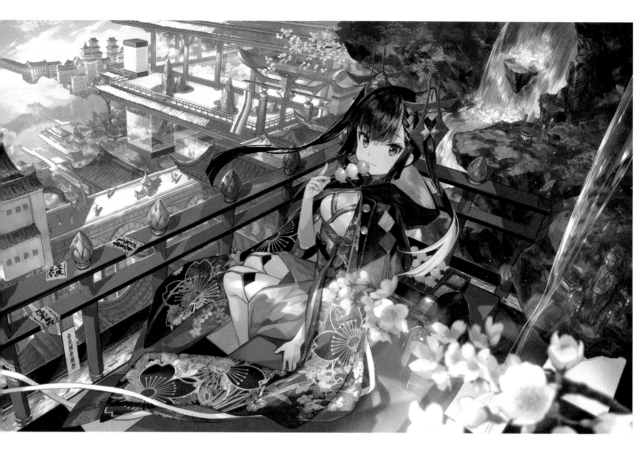

🎨 색상 밸런스

- ● R （빨강）
- ● YR （주황）
- ● Y （노랑）
- ● GY （연두）
- ● G （초록）
- ● BG （청록）
- ● B （파랑）
- ● PB （남색）
- ● P （보라）
- ● RP （자주）
- ● N （무채색）

면적 비율로 본 색상 밸런스는 색상B(파랑), PB(남색)의 한 색이 베이스이며, 색상RP(자주) ~ Y(노랑)의 난색이 포인트 라는 것을 알 수 있습니다. 대략 3 : 1의 비율인데, 상쾌함 속에 즐거운 분위기를 연출하는 데 딱 좋은 밸런스라고 할 수 있습니다.

🎨 톤 밸런스

- ● 선명한 톤
- ● 밝은 톤
- ● 탁한 톤
- ● 어두운 톤

다양한 톤의 파란색을 사용한 명암의 그러데이션이 매우 아름답습니다. 톤 감각을 활용한 배색의 표본입니다.

🎨 그림의 색감

한색인 파란색은 베이스 컬러로 많은 면적에 사용했고, 난색인 분홍색은 포인트 컬러로 약간만 사용했습니다. 포인트 컬러인 분홍색이 만드는 귀여움과 다채로움이 돋보입니다.

🎨 배색 포인트

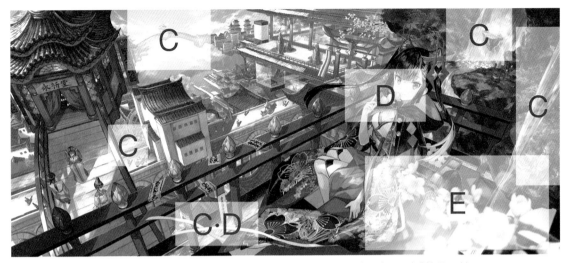

A. 장면을 2분할하는 대각선 구도와 배색 **B.** 수평/수직의 원근감 표현이 만드는 역동성 **C.** 다양한 물 표현
D. 색에서 느껴지는 계절감 **E.** 소프트 포커스를 활용한 꽃과 돋보이는 주인공

A 장면을 2분할하는 대각선 구도와 배색

가로로 긴 그림이지만, 화면을 가로지르는 대각선으로 오른쪽 아래와 왼쪽 위를 구분했습니다. 우선 오른쪽 아래는 주인공이 편히 쉬면서 차를 즐기는 근경입니다. 그리고 왼쪽 위는 건물과 멀리 바다가 보이는 원경입니다.

근경은 파란색과 골드의 대조적인 색상, 선명한 톤의 기모노로 매우 또렷한 배색을 구성했습니다. 그에 반해 원경은 밝은 톤과 탁한 톤이 베이스이며, 근경을 강조하는 역할을 합니다.

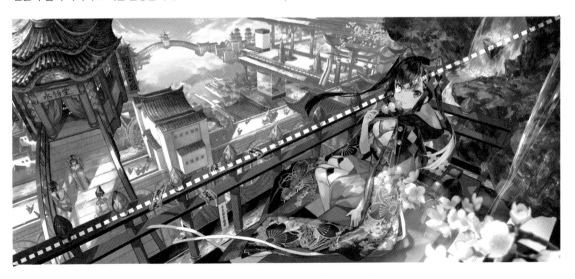

원경(왼쪽 위)

아래에 보이는 건물과 기와지붕 등은 탁한 톤의 파란색입니다. 그리고 멀리 보이는 바다와 하늘은 밝은 톤의 파란색입니다. 모두 근경을 구성하는 선명한 톤의 파란색과 대조적인 색입니다.

근경(오른쪽 아래)

주인공이 앉아서 꽃구경을 하는 자리는 채도가 높은 울트라 마린으로 채색했습니다. 반대 색상인 골드를 포인트로 사용하여 울트라 마린이 더욱 돋보입니다.

이 그림은 대각선 구도 외에도 ①수평 방향의 거리감을 표현
하는 원근법과 ②수직 방향의 높이를 표현하는 원근법을 적

용했습니다.
복잡한 3차원 구도로 역동적인 화면을 구축한 것입니다.

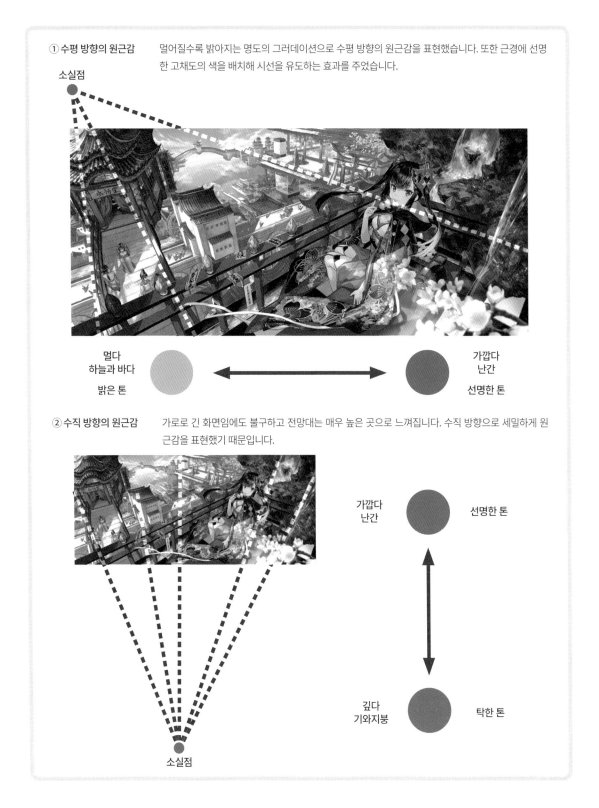

① **수평 방향의 원근감** 멀어질수록 밝아지는 명도의 그러데이션으로 수평 방향의 원근감을 표현했습니다. 또한 근경에 선명한 고채도의 색을 배치해 시선을 유도하는 효과를 주었습니다.

소실점

멀다
하늘과 바다
밝은 톤

가깝다
난간
선명한 톤

② **수직 방향의 원근감** 가로로 긴 화면임에도 불구하고 전망대는 매우 높은 곳으로 느껴집니다. 수직 방향으로 세밀하게 원근감을 표현했기 때문입니다.

가깝다
난간

선명한 톤

깊다
기와지붕

탁한 톤

소실점

C 다양한 물 표현

그림을 보면 산 정상에서 흘러내리는 폭포수가 인공 수로를 따라 강으로 흘러들고, 마지막에는 바다에 이릅니다. 이처럼 다양한 물의 모습을 표현할 때는 흰색을 잘 활용하는 것이 중요합니다.

가장 가까이 보이는 맑은 물줄기는 빛을 강하게 반사하고, 뒤에 있는 이끼 낀 바위가 비칩니다. 작가는 이를 흰색 하이라이트를 활용하여 효과적으로 표현했습니다.

또한 그 뒤로 보이는 폭포는 격렬하게 솟구치는 불규칙한 물보라를 흰색으로 표현했고, 주인공 발밑으로 보이는 빨간 금붕어가 느긋하게 헤엄치는 수로도 흰색으로 투명감을 강조했습니다.

마지막으로 멀리 보이는 바다는 흰색 수평선을 경계로 하늘과 대칭이 되게 표현했습니다. 이처럼 흰색을 효과적으로 사용하면 다양한 물의 모습을 아름답게 표현할 수 있습니다.

넓은 바다와 하늘 사이에 흰색 수평선을 그려 상하 대칭으로 표현.

수차가 천천히 움직이며 퍼올리는 물을 대비가 약한 흰색으로 표현.

수로의 얕은 물에 햇빛이 반짝이는 모습을 흰색으로 표현.

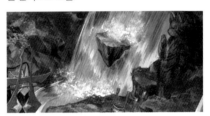

바위에 부딪쳐 불규칙하게 튀는 물보라를 흰색으로 표현.

물줄기의 흐름을 따라 흰색을 사용해 직선으로 강한 빛의 반사를 표현.

D 색에서 느껴지는 계절감

색을 보고 특정 계절을 떠올리거나 계절을 색으로 표현할 때가 많습니다. 이 그림에서도 주인공이 먹는 삼색 경단의 색으로 봄의 이미지를 표현했습니다. 밝고 맑은 청색 톤인 벚꽃색과 연두색은 부드러움과 편안함이 느껴집니다.

한편, 금붕어의 빨간색은 여름을 떠올리게 합니다(시조에서 금붕어는 여름을 상징하는 단어입니다). 또한 빨간색은 선명한 톤이므로, 밝고 활발한 느낌입니다. 참고로 가을은 단풍처럼 약간 채도가 낮은 강한 톤으로, 겨울은 눈과 같은 흰색과 무채색인 회색으로 표현할 수 있습니다.

배경과 아이템, 캐릭터의 색감으로 보아 아마도 이 그림의 계절은 봄에서 여름으로 바뀌는 시기, 즉 초여름인 것 같습니다.

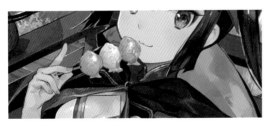

삼색 경단의 벚꽃색, 흰색, 밝은 연두색은 봄을 연상시킵니다.

명청색의 난색을 중심으로 배색하면 봄의 분위기가 됩니다.

금붕어의 선명한 빨간색은 여름을 연상시킵니다.

채도가 높은 순색으로 강약을 조절해 대비 표현을 하면 여름 분위기가 됩니다.

E 소프트 포커스를 활용한 꽃과 돋보이는 주인공

화면 오른쪽 아래에는 연분홍색 꽃이 흐릿하게 그려져 있습니다. 카메라로 촬영할 때도 초점을 맞춘 인물은 또렷하게 찍히는 반면, 초점이 맞지 않는 앞쪽은 흐릿해집니다. 이처럼 사진의 특성을 일러스트에 응용하면 재미있는 표현이 됩니다.

꽃은 윤곽을 흐릿한 그러데이션으로 처리해 초점이 맞지 않는 느낌을 표현했고, 밝고 하얗게 묘사해 강한 빛을 받은 모습으로 표현했습니다. 이와 같은 **소프트 포커스 효과**를 활용하면 부드러운 분위기를 연출할 수 있습니다.

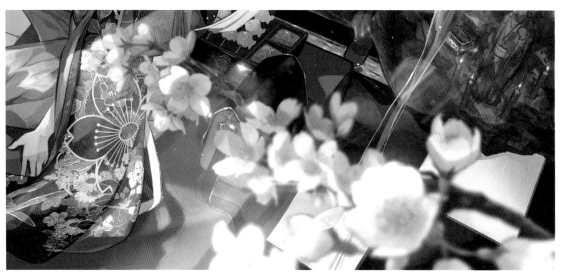

주인공에게 초점을 맞추면, 앞쪽의 꽃은 흐릿하게 보입니다.

📖 Note 섬세한 그러데이션으로
소프트 포커스를 표현한다

(A) (B) (C)

윤곽을 그러데이션으로 표현 주변에 옅은 색을 반영(빛의 반사)

대상물을 초점에서 살짝 벗어나게 하면 부드러운 빛을 받는 것 같은 표현이 됩니다. 즉, 대상의 윤곽을 미묘하게 변하는 그러데이션으로 표현하면, 윤곽이 또렷한 그림에 비해 현실감이 없어지고 마치 꿈 속에서 보는 것과 같은 분위기가 됩니다. 여기에 대상물의 색을 아주 옅은 톤으로 만들어 주변에 칠하면, 좀 더 현실감이 없어지고 신비한 세계를 보고 있는 듯한 느낌이 듭니다.

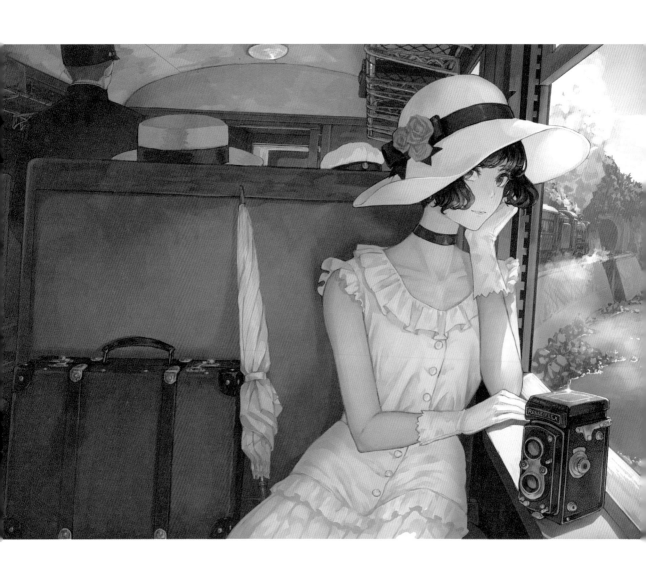

카오민 _Kaoming_

Twitter	@kaoming775
pixiv	1236873
Profile	일러스트레이터. 서적의 삽화, 게임 캐릭터 디자인을 중심으로 활동 중. 대표작은 게임 '밤, 불을 밝히다'(일본 소프트에어) 캐릭터 디자인 및 일러스트, 소설 '잘 모르겠지만 이세계에 전생한 모양입니다' 시리즈(저자 : 아시, 고단샤) 일러스트 및 캐릭터 원안, 소설 '상처는 너의 모습을 하고 있다'(저자 : 쿠조 시구레, KADOKAWA) 표지, 산토리 공식 VTuber '산토리 노무' 일러스트 등. 화집 '환영 소녀 카오민 작품집' (MdN) 발매.

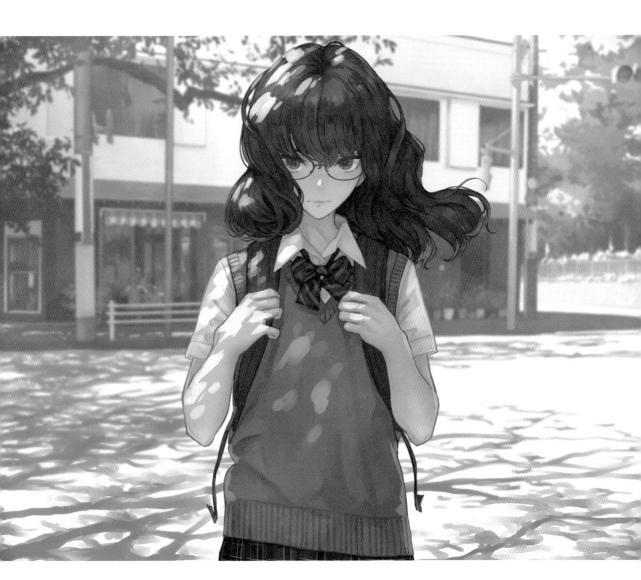

01 / 인연

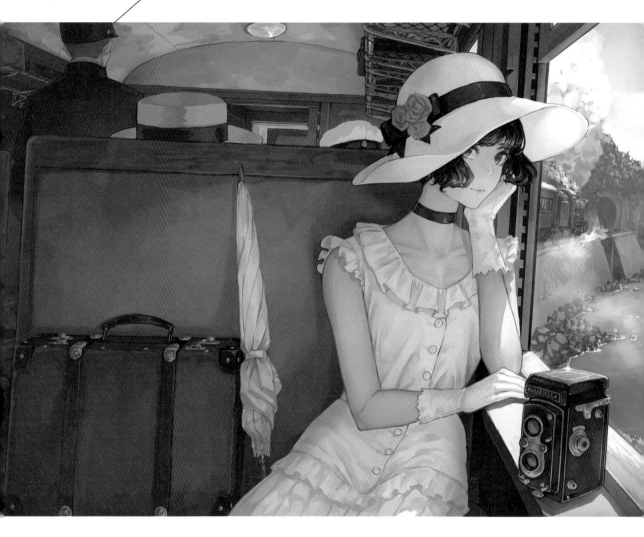

매력적인 여행의 한 장면을 절묘한 톤으로 표현

장미로 장식된 하얀 모자를 쓴 품위 있는 여성이 열차를 타고 여행하고 있습니다. 증기기관차와 목재를 사용한 내부 모습을 보면 옛 정취를 느낄 수 있습니다. 창가에 올려둔 이안 렌즈 카메라(롤라이)도 제법 오래된 물건입니다.

과거 시대라는 것은 낮은 채도의 색감으로도 충분히 알아차릴 수 있습니다.
노스탤지어란 이미 지난 시대를 그리워하는 감정입니다. 어떤 만남이 주인공을 기다리고 있을까요?

🎨 팔레트

흰색 드레스와 모자를 보면 알 수 있지만 전체적으로 탁한 톤입니다. 흰색에는 회색이 섞인 오프 화이트를 사용했습니다.

오프 화이트	그레이시 블루	브라운	다크 그레이	베이지

🎨 사용한 색상과 톤의 범위

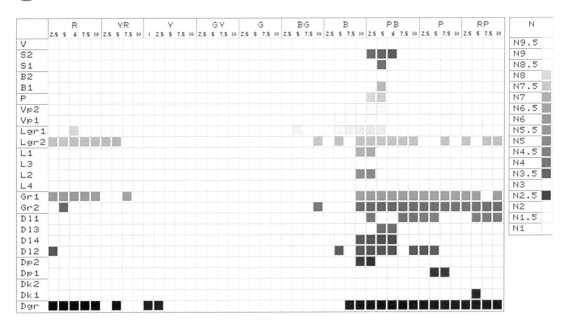

Y(노랑)에서 BG(청록)까지의 색상을 거의 쓰지 않은 것이 특징입니다. 게다가 Lgr(라이트 그레이시)톤, Gr(그레이시)톤이 중심인 탁색의 비중이 큽니다. 즉, 색감이 약할 뿐 아니라 색상도 적어서 매우 조용하고 차분한 분위기입니다.

🎨 색상 밸런스

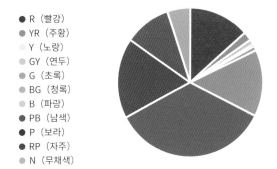

- ● R （빨강）
- ● YR （주황）
- ● Y （노랑）
- ● GY （연두）
- ● G （초록）
- ● BG （청록）
- ● B （파랑）
- ● PB （남색）
- ● P （보라）
- ● RP （자주）
- ● N （무채색）

빨간색 계열 색상(R, RP, P)과 파란색 계열 색상(B, PB)이 거의 5:5의 비율로 균형을 이루고 있습니다. 너무 차갑지도, 따뜻하지도 않은 그림이라고 할 수 있습니다.

🎨 톤 밸런스

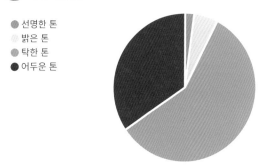

- ● 선명한 톤
- ● 밝은 톤
- ● 탁한 톤
- ● 어두운 톤

톤 밸런스를 보면 탁색과 암청색으로 구성되어 있는 것을 알 수 있습니다. 차분하고 세련된 인상은 저채도에서 중채도 사이의 색을 주로 사용한 결과입니다.

🎨 그림의 색감

탁한 톤이 지배하는 그림이므로, 대비도 강하지 않습니다. 철저하게 계산된 명도의 차이가 절묘합니다.

🎨 배색 포인트

A. 흰색은 흰색이 아니다?
B. 사물의 질감 표현
C. 아름다운 피부의 질감
D. 매력적인 포인트 컬러
E. 빛의 세기에 따른 색의 변화

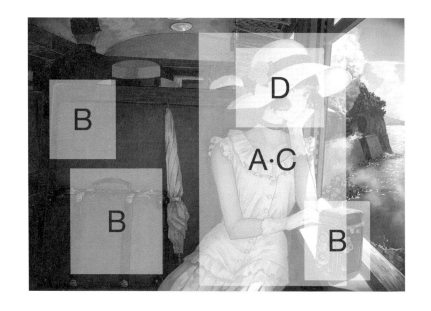

A 흰색은 흰색이 아니다?

여성은 어떤 색의 의상을 입고 있을까요? 아마도 많은 사람들이 '넓은 챙의 흰색 모자와 흰색 원피스'라고 답할 것입니다. 그러나 이 그림에서 정확한 의미의 흰색(RGB값으로 255, 255, 255)은 전혀 사용하지 않았습니다. 하얗게 보이는 것은 라이트 그레이와 아쿠아 블루 같은 저채도의 밝은 색입니다. 이 그림은 전체적으로 채도가 낮습니다. 순백색을 사용하면 색이 빠진 듯한 위화감이 생기는 탓에 약간의 색감을 더하거나 조금 어둡게 처리해 밸런스를 잡은 것입니다.

일반적으로 우리가 사물의 색을 볼 때는 반사된 빛의 색에 관계없이 백색광(白色光) 아래에서 본 색을 인지합니다. 이것을 **색의 항상성**이라고 합니다(➡37p【Note 색의 항상성】참고). 따라서 완전히 하얗지 않아도 흰색으로 보일 때가 많습니다.

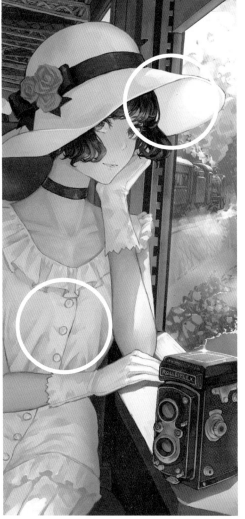

모자의 챙 부분과 창틀에 올린 장갑의 손가락 부분은 빛을 받고 있으므로 특히 흰색이 돋보입니다. 그러나 실제로는 아쿠아 블루로 채색했습니다. 그림의 채도가 전체적으로 낮아 순백보다도 푸르스름한 오프 화이트 쪽이 더 하얗게 보입니다.

B 사물의 질감 표현

이 작품처럼 실사에 가까운 그림은 높은 수준의 질감 묘사가 필요합니다. 또한 눈으로도 촉감을 느낄 수 있게 표현하는 것이 포인트입니다. 예를 들어 좌석의 등받이는 부드럽고 따스한 촉감, 여행용 가방은 단단하고 견고한 느낌, 카메라는 표면의 오돌토돌한 촉감과 차가운 금속 부품의 촉감 등이 포인트가 됩니다. 작가는 이를 미묘한 색의 얼룩과 미세한 무늬로 표현했습니다.

 좌석의 등받이에는 부드러운 촉감이 표현되었습니다.

낡은 가죽 느낌의 여행용 가방에는 약간 윤기가 있는 다크 브라운 벨트가 감겨 있습니다.

 이안 렌즈 카메라는 오돌토돌한 표면에 광택이 없는 알루미늄 부품이 붙어 있습니다.

C 아름다운 피부의 질감

피부의 질감 표현은 사물의 질감 표현보다 더 복잡합니다. 이유는 빛의 반사로 인한 차이 때문입니다. 사물은 표면에 닿은 빛이 그대로 반사됩니다. 따라서 평평한 표면은 빛의 각도와 동일한 각도로 반사되므로(거울반사), 윤기가 나타납니다. 거친 표면은 빛이 다양한 방향으로 난반사되므로, 윤기가 없는 매트한 질감으로 보입니다.

피부는 빛의 일부가 내부로 흡수되었다가 밖으로 반사되기도 해서 투명하게 느껴집니다. 이러한 현상을 이용해 그림 속 여성의 투명한 피부를 묘사했습니다. (➡33p【Note 빛의 반사와 질감】참고).

밝은 피부

어두운 피부

그림 속 여성의 피부는 톤이 조금씩 바뀝니다. 이는 쇄골의 굴곡으로 인한 음영, 빛을 받는 부분과 받지 않는 부분의 대비 때문입니다.

D 매력적인 포인트 컬러

포인트 컬러는 아주 적은 면적이라도 시선을 유도합니다. 주인공의 패션은 흰색으로 통일되어 있지만, 시선이 향하는 곳은 모자의 빨간색 장미와 목에 감은 초커입니다. 검은색은 흰색과 명도 차이가 가장 크고, 빨간색은 무채색이든 유채색이든 눈길을 끌기 때문에 포인트 컬러에 적합합니다. 초커는 목이 얇아 보이는 효과가 있어서 주인공의 아름다움을 강조하는 역할도 합니다.

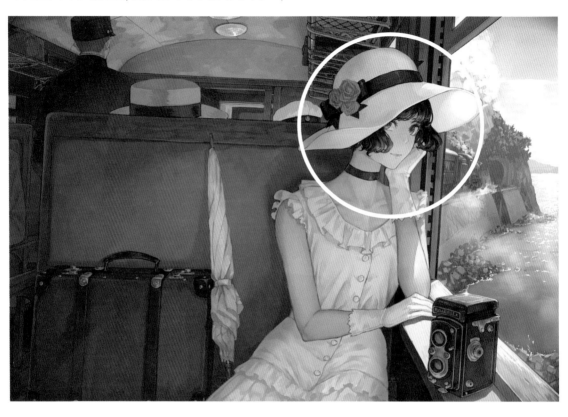

챙이 넓은 모자의 배색

베이스 컬러는 흰색, 포인트 컬러는 빨간색과 검은색이라고 했지만, 실제로는 라이트 그레이와 로즈 그레이, 미디엄 그레이가 포인트 컬러입니다. 전체적으로 대비가 낮아도 베이스와 포인트의 관계를 확실하게 보여주고 있습니다.

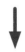

흰 바탕에 빨간색과 검은색의 강한 대비를 적용하면 전혀 다른 인상이 됩니다.

032

E 빛의 세기에 따른 색의 변화

작가는 섬세한 명도의 그러데이션으로 빛의 세기를 표현했습니다. 창문 근처는 햇빛이 들어오는 만큼 매우 밝지만, 차량 내부로 갈수록 빛이 약해지고 어두워집니다. 의자의 나뭇결을 살펴보면 빛을 받는 창틀의 나뭇결이 가장 밝고, 좌석의 등받이는 안쪽으로 갈수록 점차 어두워지는 것을 알 수 있습니다. 또한 밝은 쪽의 나뭇결은 노르스름하고, 어두운 쪽의 나뭇결은 불그스름한 색을 띠고 있어 자연스럽게 보입니다.

큰 창문으로 들어오는 햇빛은 내부로 갈수록 약해집니다. 나뭇결의 색만 보아도 쉽게 알 수 있습니다.

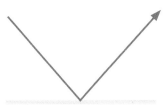

📖✏️ Note 빛의 반사와 질감

빛은 표면의 형태와 소재의 투명도에 따라 다양하게 반사됩니다. 빛의 반사는 거울반사, 확산반사, 내부반사가 있는데, 이 표현들로 복잡한 질감을 나타낼 수 있습니다.

거울반사	확산반사	내부반사
매끄러운 표면은 입사각과 동일한 각도로 빛이 반사돼, 윤기가 도드라집니다.	표면에 굴곡이 있으면 다양한 각도로 빛이 난반사되므로, 윤기가 거의 보이지 않습니다.	피부는 내부에도 빛이 스며들었다가 반사되면서 투명감을 만듭니다. 또한 피부 표면에서는 거울반사와 확산반사가 동시에 발생합니다.

02 / 거리

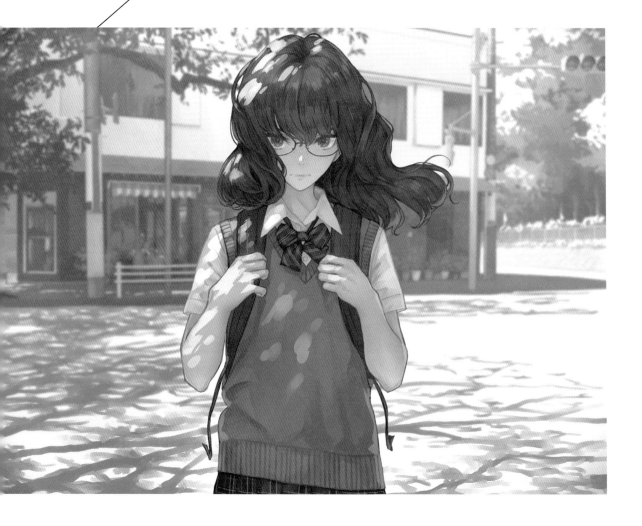

시간이 멈춘 듯 햇살 속에 서 있는 소녀

반팔 셔츠에 조끼를 입은 여학생이 화면 중앙에 서서 이쪽을 응시하고 있습니다. 턱을 살짝 당기고 노려보는 표정은 뭔가 하고 싶은 말이 있어 보입니다. 아마도 계절은 초여름, 수업을 마치고 집으로 돌아가는 길인 듯합니다. 햇살을 가로막는 나무 그늘 속에서 산들바람에 머리카락이 일렁이는 순간을 포착한 것 같습니다.

이 그림의 가장 큰 특징은 인물과 배경의 색감을 최대한 억제한 것입니다. 섬세하게 조절한 톤의 영향으로 매우 조용하고 세련된 분위기가 느껴집니다.

주인공은 누구와 대면하고 있는 걸까요? 그리고 아름다운 햇살 속에서 멈춰버린 시간은 어떻게 움직이게 될까요?

🎨 팔레트

약간의 보라색과 파란색이 느껴지지만, 전체적으로 탁한 톤의 명암만으로 구성되어 있습니다.

소탄색(消炭色)

구우색(鳩羽色)

하색(霞色)

월백(月白)

회청(灰青)

🎨 사용한 색상과 톤의 범위

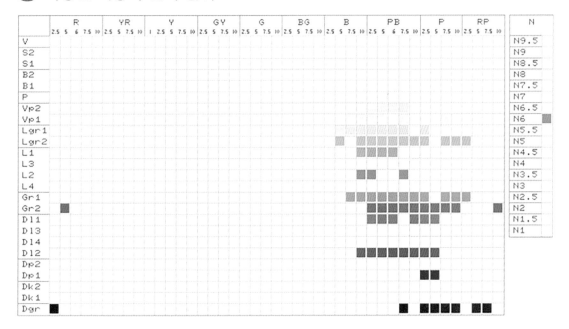

Hue&Tone으로 색을 정리하면 아주 일부의 범위만 사용한 것을 알 수 있습니다. 색상은 B(파랑), PB(남색), P(보라)의 범위에 집중되어 있고, 톤도 탁색의 수수한 톤을 중심으로 분포되어 있습니다.

조용하고 얌전한 인상은 차가운 저채도 색상의 영향입니다.

🎨 색상 밸런스

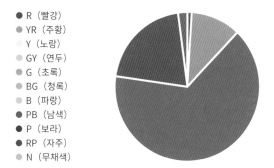

- ● R （빨강）
- ● YR （주황）
- ○ Y （노랑）
- ● GY （연두）
- ● G （초록）
- ● BG （청록）
- ● B （파랑）
- ● PB （남색）
- ● P （보라）
- ● RP （자주）
- ● N （무채색）

전체적으로 차가운 색상인 B(파랑), PB(남색), P(보라)만으로 구성되어 있어 파란색 필터를 통해 보는 느낌입니다. 갈색으로 보이는 색도 측정하면 탁한 보라색입니다.

🎨 톤 밸런스

- ● 선명한 톤
- ○ 밝은 톤
- ● 탁한 톤
- ● 어두운 톤

채도가 높은 순색은 거의 사용하지 않았습니다. 탁색으로 화면 전체를 덮어 얌전하고 조용한 인상을 나타내고 있습니다.

🎨 그림의 색감

배색 구성은 한색의 유사 색상을 탁색으로 통일한 만큼 큰 변화는 없습니다. 평온한 인상을 자아내는 흐릿한 배색입니다.

🎨 배색 포인트

A. 햇살이 만드는 부드러운 음영
B. 그레이시 톤의 매력
C. 녹색으로 보이는 나뭇잎, 하지만 사실은...

A 햇살이 만드는 부드러운 음영

탁색을 중심으로 구성한 그림입니다. 그림을 보면 색감(색상)이 아닌 명암(명도)을 활용한 표현을 여러 곳에서 확인할 수 있습니다. 이 중에서 특히 눈여겨 보아야 할 부분은 바로 햇살 표현입니다.

나뭇잎 사이를 빠져나온 햇빛은 주인공의 몸에서 지면까지 얼룩덜룩한 문양의 그림자를 만들고 있습니다. 이를 보면 작가의 절묘한 톤 감각을 알 수 있습니다. 조금이라도 대비가 강해지면 부드러운 햇살이 아니라 또렷한 스포트라이트처럼 되고 맙니다. 그만큼 세밀하게 배색했다는 것을 알 수 있습니다.

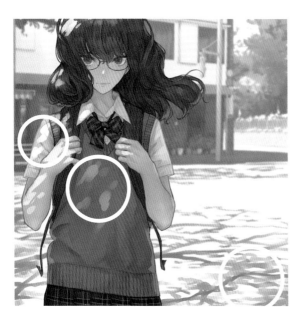

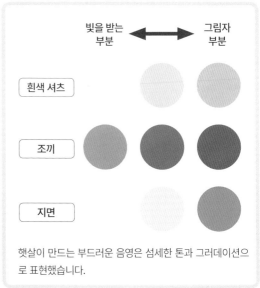

햇살이 만드는 부드러운 음영은 섬세한 톤과 그러데이션으로 표현했습니다.

B 그레이시 톤의 매력

저채도의 색이 이 그림의 매력입니다. 만약 무채색인 모노톤으로 바꾸면 인상이 어떻게 달라질까요?

오른쪽 그림처럼 색감을 빼면, 작가의 섬세한 음영과 농담 표현을 더 쉽게 확인할 수 있습니다. 그리고 그리움이 물신 풍기는 과거라는 느낌이 강해집니다.

하지만 역시 원본처럼 그레이시한 색감이 있는 쪽이 좀 더 정취가 있고, 주인공의 섬세한 내면이 잘 전해지는 듯합니다.

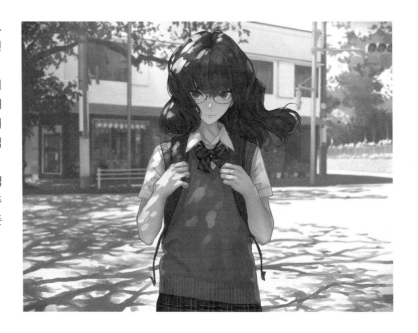

C 녹색으로 보이는 나뭇잎, 하지만 사실은...

주인공 뒤로 흰색 벽의 건물과 신호등이 실사처럼 묘사되어 있습니다. 그리고 화면의 양쪽 가장자리에는 잎이 우거진 나무가 있습니다.

나뭇잎은 무슨 색일까요? 아마도 빛을 받는 잎은 밝은 녹색, 그늘에 있는 잎은 약간 어두운 녹색으로 보일 것입니다. 그러나 잎의 색을 분석해보면, 아래의 그림처럼 녹색과는 거리가 먼 푸르스름한 회색입니다. 고동색으로 보이는 나무는 암회색, 신호등의 빨간색은 자주색입니다.

전체적으로 푸르스름한 필터를 씌운 듯한 채색이지만, 그림을 보는 사람은 필터가 없는 본래의 색으로 인지하게 됩니다. 이것을 **색의 항상성**이라고 합니다. 예를 들어 파란색 조명을 받는 사과도 빨갛게 보이는 현상입니다. 작가는 배색에 색의 항상성을 이용한 것입니다.

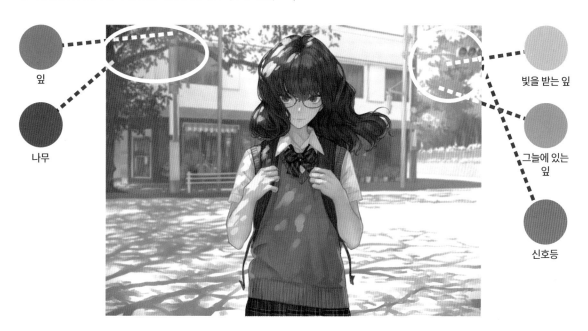

잎

나무

빛을 받는 잎

그늘에 있는 잎

신호등

📖✏️ Note 색의 항상성

색은 빛이 없으면 지각할 수 없습니다. 빛에는 빨간색을 띠는 빛도 있고, 파란색을 띠는 빛도 있습니다. 따라서 사물의 색은 빛의 영향으로 실제와 달리 빨간색을 띨 수도 있고, 파란색을 띨 수도 있습니다. 하지만 우리는 조명의 색깔이 달라져도 태양빛 같은 백색광 아래에서 본 색과 동일한 색을 지각합니다. 이것을 '색의 항상성'이라고 합니다. 메커니즘은 명확하게 밝혀지지 않았지만, 사물을 비춘 조명의 조건을 뇌가 유추해 색감을 보정하는 것이라고 추측하고 있습니다.

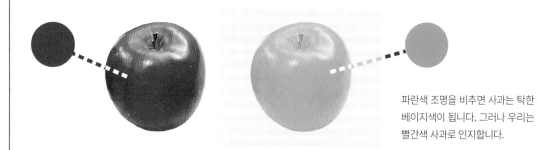

파란색 조명을 비추면 사과는 탁한 베이지색이 됩니다. 그러나 우리는 빨간색 사과로 인지합니다.

POKImari

Twitter	POKImari02
pixiv	63950
Profile	게임회사를 거쳐 프리랜서로 독립. 애니메이션, 게임, VTuber 캐릭터 디자인, 일러스트, 이벤트 출연, 전문학교 강사 등 다방면에서 활동 중. 대표작은 게임 'ZENONZARD' 캐릭터 일러스트, 게임 'Fate/Grand Order' 개념 예복, 스자키 아야 VTuber '키라보시 비비' 캐릭터 디자인, TV애니메이션 '테슬라 노트' 캐릭터 원인 등. 화집 'PKZM POKImari 화집&작화 사고법'(겐코샤) 발매.

좌　「구룡 소녀」
　　『PKZM POKImari 화집&작화 사고법』 / 2021
우상　「BlueYellow」 오리지널 작품 / 2020
우하　「멋진 여자」 오리지널 작품 / 2020

01

구룡소녀

매서운 이미지의 캐릭터가

어둡고 탁한 색조 속에서 존재감을 드러낸다

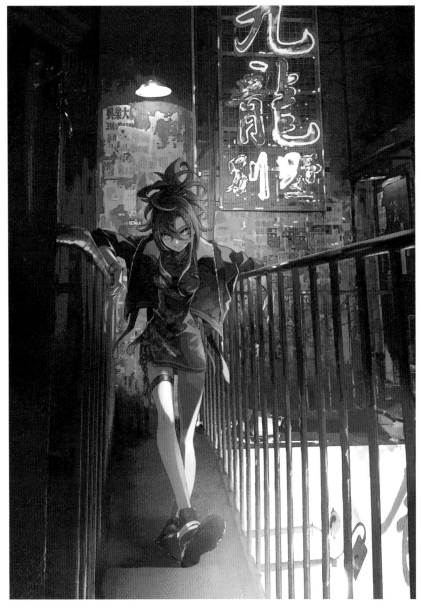

그림의 무대는 마치 예전 홍콩에 있었던 구룡성 같습니다. 구룡성은 불법으로 쌓아올린 건축 단지로 위험한 슬럼가로 알려져 있습니다. 성벽 속은 대낮에도 어둡고, 삭막했다고 합니다.

만약 그런 장소에서 길을 잃는다면 어떨까요? 어쩌면 그림처

럼 수상한 주민의 시선에 몸이 굳어버릴지도 모릅니다. 어두운 조명을 받아 수상한 분위기를 자아내는 그림 속 여성은 양팔을 난간에 걸치고 이곳을 지나갈 수 없다고 말하는 것 같습니다. 어둡고 탁한 색감은 세상과 단절된 세계를 표현하는 색입니다.

 팔레트

그림을 구성하고 있는 어두운 톤과 탁한 톤의 빨간색, 푸르스름한 녹색이 서로를 강조합니다.

 연지색

 모단색(牡丹紅)

 노록(老綠)

 수피색(樹皮色)

 칠흑(漆黑)

🎨 사용한 색상과 톤의 범위

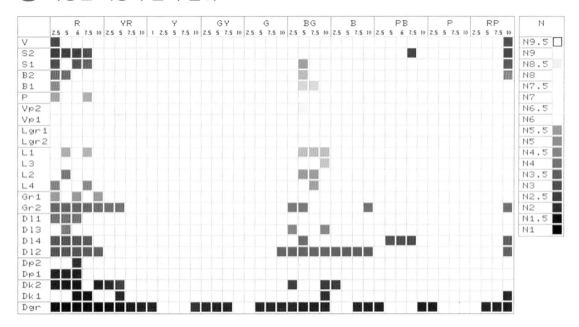

색상R(빨강)과 BG(청록)가 선명한 톤에서 어두운 톤까지 세로로 길게 분포되어 있습니다. 하지만 양쪽 모두 밝은 톤(Vp, P 등)은 거의 없습니다. 밝은 톤이 가진 귀여움과 맑은 인상은 이 그림과 반대되는 이미지이기 때문입니다.

🎨 색상 밸런스

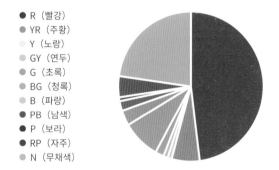

- ● R （빨강）
- ● YR （주황）
- ○ Y （노랑）
- ● GY （연두）
- ● G （초록）
- ● BG （청록）
- ● B （파랑）
- ● PB （남색）
- ● P （보라）
- ● RP （자주）
- ● N （무채색）

색상R(빨강)이 전체의 1/2을 차지하고 있고, 반대 색상인 BG(청록) 등의 한색은 1/6정도 입니다. 2가지 색상이 서로 영향을 미치고 있습니다.

🎨 톤 밸런스

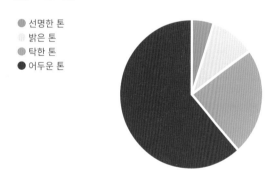

- ● 선명한 톤
- ○ 밝은 톤
- ● 탁한 톤
- ● 어두운 톤

전체의 80~90%에 쓰인 암청색과 탁색이 그림의 베이스를 구성하고 있습니다. 약간의 순색과 명청색은 주로 인공 조명을 표현하는 데 사용했습니다.

🎨 그림의 색감

연지색과 칠흑이 화면을 지배하면서 어둡고 위험한 세계라는 것을 알려주고 있습니다. 어두운 톤 속에 빨간색 계열과 청록색 계열이 충돌하면서 인상을 강조하고 있습니다.

🎨 배색 포인트

A. 여러 개의 광원이 연출하는 수상한 세계
B. 각 톤의 색상 차이를 강조
C. 빨간색의 톤 활용
D. 색을 활용한 질감 표현

A 여러 개의 광원이 연출하는 수상한 세계

그림 속에는 여러 개의 광원이 있습니다. 첫 번째는 주인공 뒤에 있는 백열등입니다. 따스한 빛이 더러운 벽면을 비추고 있습니다. 두 번째는 바로 옆에서 빨갛게 반짝이고 있는 구룡별서라고 쓰인 네온사인입니다. 2가지 광원의 영향으로 난색의 인상이 강하게 느껴집니다.

주인공이 가로막고 있는 복도 오른쪽 아래에는 스폿 조명이 보입니다. 아래층에는 매우 강한 광원이 있는 듯합니다. 하얀 할레이션을 일으키는 광원이므로, 실외투광기 혹은 태양광일지도 모릅니다. 어쨌든 청백색의 빛이 주인공 밑에서 비추고 있다는 것을 알 수 있습니다.

본래 어두운 건물의 내부 공간이지만, 여러 개의 광원이 수상한 분위기를 연출하고 있습니다.

따스한 빛을 비추는 백열등

빨갛게 반짝이는 네온사인

차가운 빛의 스폿 조명과 강한 광원(투광기 혹은 태양광?)

📖 Note 빛과 색

색은 빛이 없으면 볼 수 없습니다. 광원에서 방출된 빛이 사물의 표면에 반사되어, 눈으로 들어와야 색을 지각할 수 있기 때문입니다.

빛에는 다양한 파장이 존재합니다. 특히 태양빛은 우리가 지각할 수 있는 모든 파장이 포함되어 있으므로, 무지개처럼 많은 색을 볼 수 있습니다.

빨간색에 해당하는 파장(장파장이라고 합니다)이 많은 백열등은 불그스름하게 보입니다. 반면, 파란색에 해당하는 파장(단파장이라고 합니다)이 많은 형광등은 푸르스름하게 보입니다. 이러한 빛의 특성은 색온도라는 척도로 측정할 수 있습니다.

색이 보이는 원리

태양이나 조명 기구에서 방출된 빛은 사물(사과)의 표면을 비춥니다. 빛의 파장 중에 장파장(빨간색에 해당)은 사과 표면에 반사되고, 다른 파장(녹색이나 파란색)은 사과 표면에 흡수됩니다. 따라서 장파장만 눈에 도달하고, 그 신호를 뇌가 색(빨간색)으로 인식하는 것입니다.

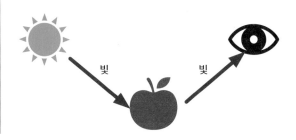

📖 Note 색온도

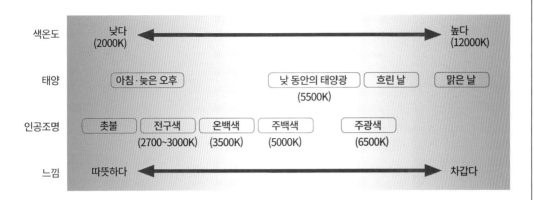

색온도	낮다 (2000K)	← →	높다 (12000K)

붉은 빛은 색온도가 낮고, 파란 빛은 색온도가 높습니다. 예를 들어 태양광은 아침과 늦은 오후에 색온도가 낮고, 맑은 날의 낮이 가장 높습니다. 또한 인공조명은 촛불의 색온도가 낮고, 형광등은 높습니다. 이러한 색의 온도 차이로 우리가 느끼는 감각이 달라지는 것입니다(낮은 색온도와 높은 색온도의 차이).

B 각 톤의 색상 차이를 강조

주인공은 붉은 용이 그려진 녹색 차이나드레스를 입고, 안감이 녹색인 붉은 재킷을 걸치고 있습니다. 이처럼 의상에서도 빨간색과 녹색의 대조 관계를 볼 수 있는데, 톤마다 다르게 표현한 것이 특징입니다.

빛을 직접 받는 부분은 명청색의 빨간색과 녹색, 간접적으로 받는 부분은 탁색의 빨간색과 녹색, 그리고 빛을 받지 않는 부분은 암청색의 빨간색과 녹색을 사용하는 식으로 톤을 구분하여 사용했습니다.

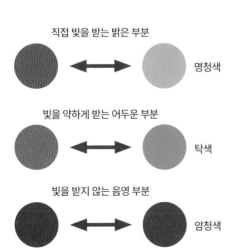

C 빨간색의 톤 활용

녹색의 영향으로 빨간색이 돋보이는 그림이지만, 얼마나 많은 종류의 빨간색을 사용하고 있을까요?

같은 빨간색이라도 밝기(명도)와 선명도(채도)에 따라 무수히 나뉩니다. 아래의 도표는 그림에서 사용한 빨간색(색상R)을 명도(세로축)와 채도(가로축)로 구분한 것입니다. 도표를 보면 12가지 톤으로 분류되어 있는데, 옅은 Vp(베리 페일)톤과 옅고 약한 Lgr(라이트 그레이시)톤을 제외하고는 모두 사용했다는 것을 알 수 있습니다.

각각의 톤에서 느껴지는 인상은 45p의 표와 같습니다.

선명한 톤의 빨간색은 아주 소량만 사용했지만, 대담하고 에너지가 넘치는 인상을 줍니다. 밝은 톤의 빨간색도 강한 빛을 받는 상태에서만 드러나므로, 역시 조금만 사용했습니다. 밝은 톤의 빨간색은 귀여운 느낌이 있어서, 그림에서 차지하는 비중이 크지 않습니다. 비교적 많이 사용한 탁한 톤의 빨간색은 낡고 더러운 모습을 나타내고 있습니다. 그리고 가장 많이 사용한 색은 어두운 톤의 빨간색입니다. 주로 빛이 닿지 않는 곳에 사용해 중후하고 진중한 인상과 두려운 인상이 동시에 느껴집니다.

이처럼 탁한 톤과 어두운 톤을 베이스로 많은 종류의 빨간색을 사용해 강력함과 두려움을 표현했습니다.

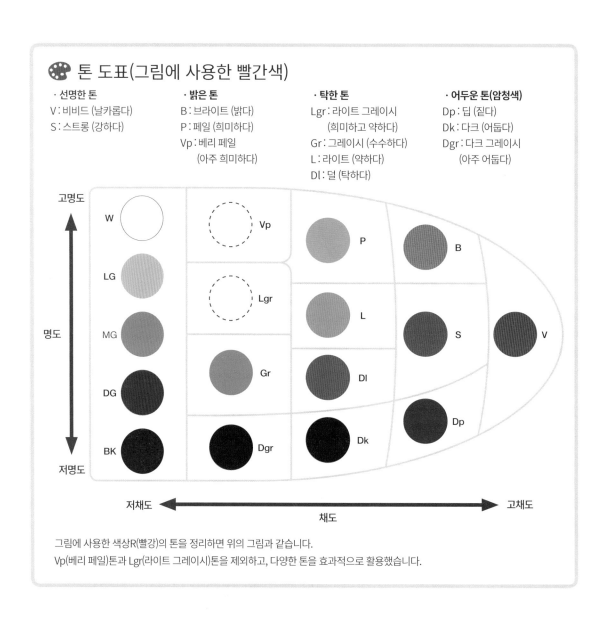

톤 도표(그림에 사용한 빨간색)

· 선명한 톤
V : 비비드 (날카롭다)
S : 스트롱 (강하다)

· 밝은 톤
B : 브라이트 (밝다)
P : 페일 (희미하다)
Vp : 베리 페일 (아주 희미하다)

· 탁한 톤
Lgr : 라이트 그레이시 (희미하고 약하다)
Gr : 그레이시 (수수하다)
L : 라이트 (약하다)
Dl : 덜 (탁하다)

· 어두운 톤(암청색)
Dp : 딥 (짙다)
Dk : 다크 (어둡다)
Dgr : 다크 그레이시 (아주 어둡다)

그림에 사용한 색상R(빨강)의 톤을 정리하면 위의 그림과 같습니다.
Vp(베리 페일)톤과 Lgr(라이트 그레이시)톤을 제외하고, 다양한 톤을 효과적으로 활용했습니다.

🎨 톤에 따른 인상의 차이(빨간색)

빨간색(색상R)의 4가지 톤		인상

선명한 톤
(채도가 높고 또렷한 톤)
V S

화려 활달 활동적 대담 정렬

밝은 톤
(명도가 높고 맑은 톤)
B P

긍정 귀여움 즐거움 순진함

탁한 톤
(채도가 낮고 흐린 톤)
L Dl Lgr

그리움 낡음 온화함 부드러움 좋은 감촉

어두운 톤
(명도가 낮고 중후한 톤)
Dp Dk Dgr

늠름하다 진하다 강력 두려움 묵직함 충실

D 색을 활용한 질감 표현

이 그림에 리얼리티를 더하는 요소는 훌륭하게 묘사한 건물과 인물의 질감입니다. 낡고 칙칙한 벽면부터 날카로운 눈빛을 내뿜는 눈동자까지 색과 형태를 사실적인 질감으로 표현했습니다.

빛을 반사하여 또렷한 광택이 나타나는 복도의 난간은 어두운 톤 베이스에 밝은 톤을 포인트로 사용했습니다. 울타리는 하이라이트를 억제하여 녹이 슨 상태를 표현했습니다.

벽면은 붙어 있던 종이가 벗겨진 거친 질감을 탁한 톤을 조합해서 표현했고, 바닥의 닳아버린 요철은 미세한 색의 대비로 표현했습니다.

암흑 속에서 빛나는 네온사인은 흰색과 순색의 높은 대비를 잘 보여줍니다.

주인공의 매끄러운 머리카락은 명도의 그러데이션으로 표현했고, 날카로운 빛을 내뿜는 눈동자는 밝은 노란색과 어두운 갈색의 대비로 표현했습니다.

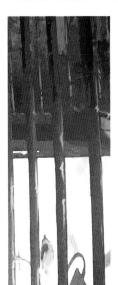

울타리의 낡고 녹슨 질감

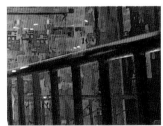

난간의 금속 광택

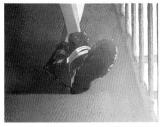

철판의 거친 굴곡이 거의 다 닳은 상태

붙어 있던 종이가 벗겨진 거친 질감

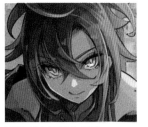

강하고 날카로운 눈동자

수상하게 빛나는 네온사인의 대비

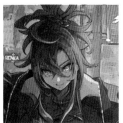

빛을 반사하는 매끄러운 머리카락

02 / Blue Yellow

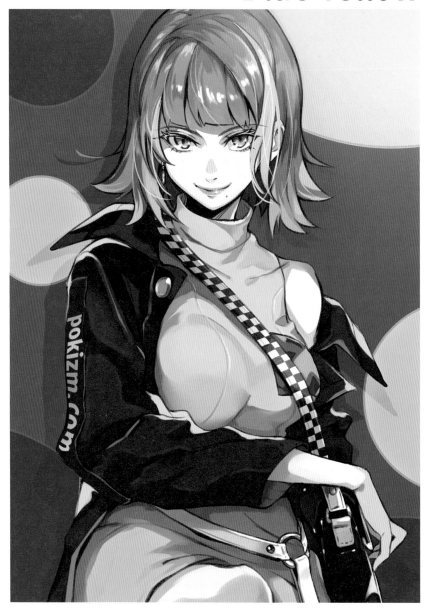

강한 성격을 나타낸다

시원하고 명쾌한 배색은 자신감 넘치는

어깨에 걸친 가방을 손으로 잡고 자신만만하게 웃음 짓는 금발 미녀가 이쪽을 응시하고 있습니다. 짧은 머리카락과 몸매가 드러난 의상이 매우 활동적으로 보입니다. 분명 빈틈없고, 자신감 넘치는 강인한 성격의 인물일 것입니다.

화면의 많은 면적을 채우고 있는 파란색과 노란색의 배색은 캐릭터의 성격을 표현하는 중요한 역할을 합니다. 이처럼 명도 차이가 큰 반대 색상은 대단히 명쾌한 느낌을 줍니다. 이 시원한 인상이 인물 표현에도 반영되었습니다.

 팔레트

선명한 파란색과 밝은 노란색 계열만을 사용했습니다. 심플하지만, 또렷한 인상을 연출합니다.

| 네이비 | 마린 | 사프란 | 크롬 옐로우 | 골드 |

🎨 사용한 색상과 톤의 범위

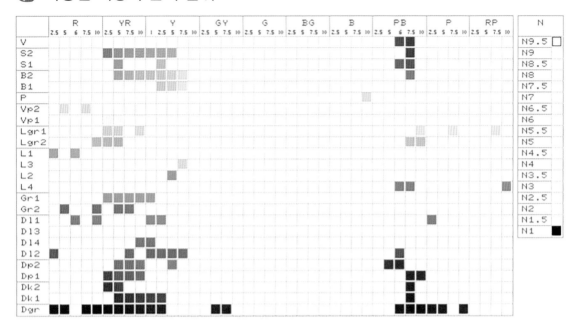

2가지 계열의 색상만을 사용한 이 그림은 세로 방향의 다양한 톤으로 구성한 것을 알 수 있습니다. 하나는 색상YR(주황), Y(노랑)로 노란색에서 골드에 걸친 난색입니다. 다른 하나는 색상PB(남색)의 파란색에서 짙은 남색에 걸친 한색입니다. 다른 색상은 거의 사용하지 않았습니다. 또한 무채색은 흰색과 검은색만 사용하고, 회색이 전혀 없는 것도 특징입니다.

🎨 색상 밸런스

- ● R （빨강）
- ● YR （주황）
- ● Y （노랑）
- ● GY （연두）
- ● G （초록）
- ● BG （청록）
- ● B （파랑）
- ● PB （남색）
- ● P （보라）
- ● RP （자주）
- ● N （무채색）

PB(남색), YR(주황), Y(노랑) 3가지 색상으로 이루어진 그림입니다. 한색과 난색을 거의 1대1 비율로 사용했습니다.

🎨 톤 밸런스

- ● 선명한 톤
- ● 밝은 톤
- ● 탁한 톤
- ● 어두운 톤

얼핏 채도가 높은 순색 위주의 그림처럼 보이지만, 정리해 보면 4가지 톤을 고르게 사용한 것을 알 수 있습니다. 순색/명청색과 암청색의 조합이 강한 대비를 만듭니다.

🎨 그림의 색감

이 그림은 대조 색상을 사용한 명료한 연출이 특징입니다. 차가운 감각의 배색이지만, 속도와 역동성도 느껴집니다.

🎨 배색 포인트

A. 보색(파란색과 노란색)이 만드는 대조 관계
B. 광택으로 표현한 생동감
C. 리듬을 살린 원형 모티브

배색의 최소 단위인 2가지 색을 조합하는 방법에는 3가지가 있습니다. ①같은 색상을 조합하는 방법(동일 색상의 배색), ②인접한 색상을 조합하는 방법(유사 색상의 배색), ③큰 차이를 가진 색상을 조합하는 방법(반대 색상의 배색)입니다. 이 그림은 ③을 선택했는데, 색상PB(남색), 색상Y(노랑)라는 보색을 활용한 만큼, 강렬한 대비 효과가 나타납니다.

배색 조화에는 몇 가지 법칙이 있는데, 그 중에 하나가 명료성입니다. 이 그림은 색상의 대비를 활용한 명료한 배색 조화를 보여줍니다.

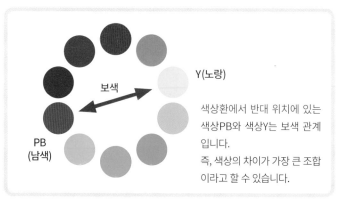

Y(노랑)

색상환에서 반대 위치에 있는 색상PB와 색상Y는 보색 관계입니다.
즉, 색상의 차이가 가장 큰 조합이라고 할 수 있습니다.

보색

PB
(남색)

10색상환에서 보색의 조합은 5가지입니다. 명도의 차이로 살펴보면, 색상PB와 색상Y의 조합이 가장 높습니다. 색상 차이뿐만 아니라 명도 차이도 큰 상승효과의 영향으로 가장 명료한 배색이 되는 것입니다.

보색 관계					
	PB(남색) & Y(노랑)	P(보라) & GY(연두)	RP(자주) & G(초록)	R(빨강) & BG(청록)	YR(주황) & B(파랑)
명도 차이					

📖 Note 배색 조화의 원리 - 명료성

조화로운 배색에 대한 연구는 많지만, 일반적인 원리로 정리하면 크게 4가지입니다. 그 중에서 명료성의 원리는 색상과 명도 등 색채 속성의 차이가 크면, 각각의 색이 더 또렷하게 보여서 조화로운 배색이 가능하다는 내용입니다. 색상을 조합할 때 보색처럼 색상환에서 동떨어진 색은 명료성이 높아집니다(①). 그에 반해 색상BG와 G는 차이가 거의 없어 불명료하고 조화롭지 못합니다(②). 또한 명도 차이가 가장 큰 검은색과 흰색은 명료하지만(③), 차이가 거의 없는 회색끼리의 조합은 불명료하고 조화롭지 못합니다(④).

앞서 설명했던 대로 이 그림의 색이 조화롭고 명료하게 보이는 이유는 색상PB(남색)와 색상Y(노랑)의 색상과 명도 차이가 크기 때문입니다.

① 명료
색상 PB(남색)
& 색상 Y(노랑)

② 불명료
색상 BG(청록)
& 색상 G(초록)

③ 명료
(검은색)
(흰색)

④ 불명료
(회색)
(회색)

B 광택으로 표현한 생동감

심플한 배색이지만, 곳곳에 들어간 윤기 표현이 매우 생동감 넘치는 인상을 연출하고 있습니다. 둥근 형태를 따라 빛을 강하게 반사하는 금발머리, 캐릭터의 강한 의지를 상징하는 듯한 눈동자의 반짝이는 빛, 재킷 단추와 벨트 고리에 있는 금속의 반짝임 등입니다. 이처럼 빛의 반사를 이용한 윤기 표현은 생동감과 신선함, 선명함을 연출합니다.

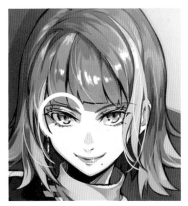

눈동자의 반사는 캐릭터의 강한 의지를 반영한 표현입니다.

단추나 벨트 고리 부분에 표현된 강한 빛의 반사는 금속 질감을 나타냅니다.

흰색 하이라이트로 높은 광택을 표현합니다.

C 리듬을 살린 원형 모티브

이 그림은 강약이 뚜렷한 파란색과 노란색으로 구성되어 시원한 인상을 줍니다.
형태의 구성을 살펴보면, 곳곳에 원이 있다는 것을 알 수 있습니다. 배경의 무늬, 주인공의 머리와 가슴도 원 역할을 합니다. 그림 속의 원은 그림에 리듬감과 밝은 이미지를 더해주는 요소라고 할 수 있습니다.

크고 작은 원으로 화면을 채워 리듬감이 있는 그림이 되었습니다.

03

멋진 여자

그림 속에서 뛰쳐나올 듯한 역동감

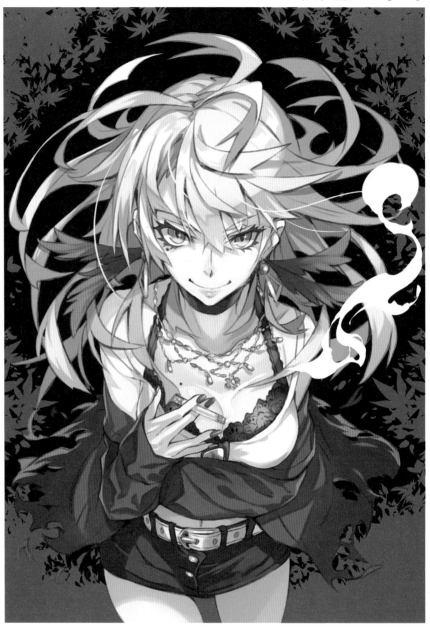

담배를 손에 쥐고 있는 주인공이 어둠을 가로지르며 다가오고 있습니다. 휘날리는 머리카락은 상반신을 덮고 있고, 옷 가장자리가 찢어질 정도로 빠른 속도입니다.

이런 힘찬 역동감을 강렬한 색으로도 표현했습니다. 쇼킹 핑크와 검은색의 배색은 강하고 멋진 여성 캐릭터의 상징이라고 할 수 있습니다.

 팔레트

선명한 쇼킹 핑크와 어둠을 상징하는 검은색이 핵심 컬러입니다.

검은색

쇼킹 핑크

보라색

아이보리

시안 블루

🎨 사용한 색상과 톤의 범위

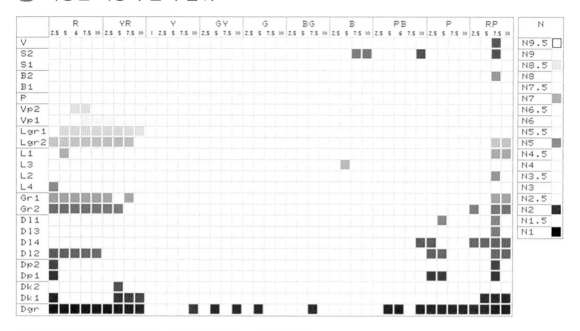

배경과 의상에 색상RP(자주)와 P(보라)를 다양한 톤으로 활용했습니다.
색상R(빨강)의 저채도 톤은 머리카락과 피부의 색입니다.

🎨 색상 밸런스

- ● R （빨강）
- ● YR （주황）
- ● Y （노랑）
- ● GY （연두）
- ● G （초록）
- ● BG （청록）
- ● B （파랑）
- ● PB （남색）
- ● P （보라）
- ● RP （자주）
- ● N （무채색）

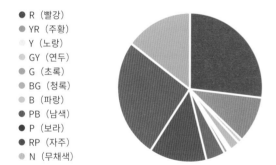

색상RP(자주), R(빨강), P(보라)가 중심입니다. 즉, 그림의 베이스가 색상환에서 인접한 유사 색상으로 구성되어 있습니다.

🎨 톤 밸런스

- ● 선명한 톤
- ● 밝은 톤
- ● 탁한 톤
- ● 어두운 톤

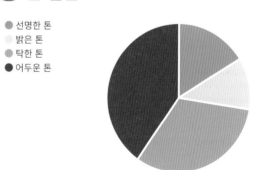

기본적으로 청색의 인상이 강한 그림입니다. 탁색이 1/3을 차지하고 있지만, 주로 머리카락과 피부에 사용한 밝은 탁색이므로 인상에 크게 영향을 주지 않습니다.

🎨 그림의 색감

쇼킹 핑크 x 검은색 조합은 인상에 남기 쉬운 배색입니다. 또한 밝은 아이보리가 만드는 대비가 보기 좋은 그림입니다.

🎨 배색 포인트

A. 유채색인 쇼킹 핑크와 무채색인 검은색의 대비
B. 동적인 디자인(나부끼는 머리카락, 춤추는 담배 연기 등)
C. 눈동자 색(좁은 면적의 포인트 컬러)

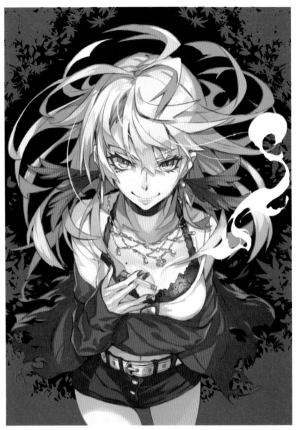

A 유채색인 쇼킹 핑크와 무채색인 검은색의 대비

46p의 'Blue Yellow'에서는 파란색과 노란색의 보색을 활용
한 색상 대비가 특징이었습니다.

이 그림도 색이 또렷해 임팩트가 강하지만, 'Blue Yellow'와
는 다른 대비로 구성되어 있습니다. 즉, 유채색인 쇼킹 핑크
와 무채색인 검은색의 채도 차이가 그림의 이미지를 강조합
니다. 채도가 높은 쇼킹 핑크와 채도가 없는 검은색을 조합
하면 아주 강렬한 인상이 됩니다.

📖 Note 4종류의 색채 대비 효과

색상(파란색과 노란색)과 채도(쇼킹 핑크와 검은색)에 차이가 있는 색을 조합하면 2가지 색이 모두 돋보입니다.
색은 조합에 따라 다르게 보이는데, 이것을 **대비 효과**라고 합니다. 색의 속성이 만드는 대비 효과는 흔히 볼 수 있는
현상입니다.

색상 대비

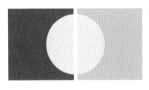

베이지는 빨간색 위
에서는 노르스름하
고, 노란색 위에서
는 불그스름합니다.

채도 대비

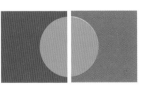

블루 그레이는 채도
가 높은 파란색보다
회색에서 더 선명하
게 보입니다.

명도 대비

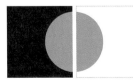

회색은 검은색 위에
서는 밝고, 흰색 위
에서는 어둡게 보입
니다.

보색 대비

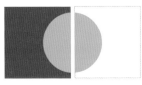

연두색은 흰색 위에
있는 것보다 보색인
보라색 위에 있는 것
이 더 선명하게 보입
니다.

B 동적인 디자인(나부끼는 머리카락, 춤추는 담배 연기 등)

상체를 앞으로 기울인 자세로 다가오는 구도의 캐릭터로 역동감을 표현했습니다. 이는 어두운 배경과 밝은 인물의 배색에서도 느낄 수 있습니다. 또한 바람에 나부끼는 머리카락과 담배연기의 형태에서도 느낄 수 있습니다. 곡선을 띠면서도

날카로움이 살아있는 형태는 머리카락과 담배연기를 표현함과 동시에 디자인 요소로 그림의 매력을 높여주는 역할을 합니다.

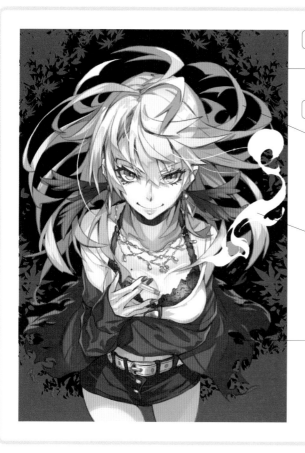

장식 역할을 하는 디자인 표현

— 우거진 나뭇잎이 모티브인 배경

움직임을 표현한 디자인 요소

— 곡선을 그리며 가로/세로로 펼쳐진 금발

— 불규칙한 형태로 솟구치는 연기

— 속도를 버티지 못하고 찢어진 의상

C 눈동자 색(좁은 면적의 포인트 컬러)

배경을 구성하는 쇼킹 핑크와 검은색이 만드는 강렬한 대비는 눈길을 사로잡습니다. 그러나 이 그림의 포인트 컬러는 바로 눈동자에 사용한 시안 블루입니다.

피부의 색상YR(주황)은 눈동자에 사용한 색상B(파랑)의 시안 블루와 보색 관계이므로, 색상 사이가 가장 큰 조합입니다. 게다가 눈동자 외에는 거의 쓰이지 않은 색상B는 시인성이 높습니다(목걸이에 있는 시안 블루 색 보석도 눈동자와 같은 역할을 합니다).

따라서 시안 블루 색은 주인공의 날카로운 눈빛을 강조하는 데 가장 적합한 포인트 컬러라고 할 수 있습니다.

눈동자와 목걸이의 보석에만 사용된 시안 블루

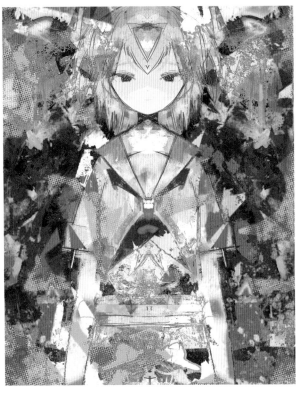

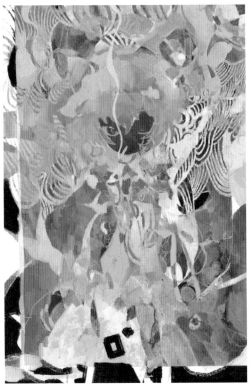

쓰카모토 아나보네 *Tsukamoto Anabone*

Twitter	@DOnut_bone
pixiv	14303613
Profile	무의식과 꿈 등의 내면과 캐릭터에 관심이 많은 일러스트레이터. 텍스처의 우연성을 활용하면서 다양한 질감과 색채로 캐릭터의 내면을 표현한다. 서적 '우리는 냐루라가 되고 말았다 ~아픈 인터넷~' (저자 : 냐루라, KADOKAWA)의 표지와 삽화, TV방송 '초인 여자 전사 가리벤저V'(테레비 아사히)의 콘텐츠 일러스트 등을 담당했다.

좌상 「백일몽」「바다의 화석」동인지 '바다의 화석' 표지 일러스트 / 2021
좌하(왼쪽) 「피안의 신부」「반짝반짝 실」오리지널 작품 / 2018
좌하(오른쪽) 「바나나맛 담배」 오리지널 작품 / 2021
상 「나의 아이」 오리지널 작품 / 2019

01 / 바다의 화석

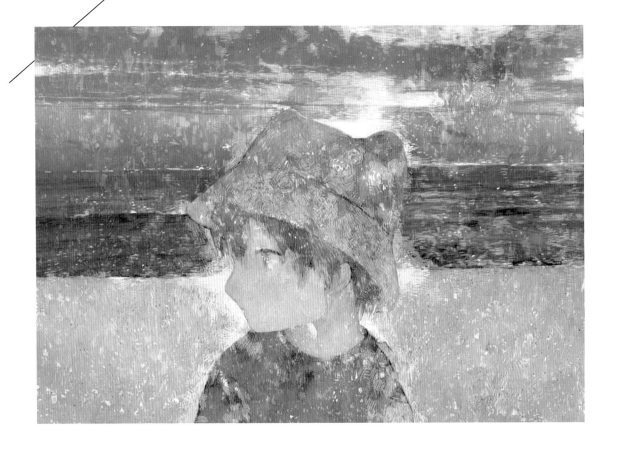

촉감이 느껴지는 따스한 느낌의 텍스처와 컬러

다양한 물감을 섞어서 여러 번 덧칠하고, 군데군데 긁어낸 듯한 질감이 풍부한 그림입니다. 해변을 걷는 소년 뒤에는 어둡고 탁한 바다가 펼쳐져 있고, 금방이라도 비가 내릴 듯한 흐린 하늘 너머에는 푸른 하늘이 보입니다. 따뜻하고 온화한 색감, 거친 촉감, 고요함 속에 들려오는 듯한 파도 소리 등 이 그림이 오감을 자극하는 이유는 아날로그 느낌의 색감 때문일 것입니다.

색의 즐거움과 매력은 겉으로 드러나는 아름다움과 눈길을 끄는 다양한 인상뿐 아니라 촉각이나 청각 등도 자극하여 풍부한 심상의 세계를 상상하게 만들 수 있다는 점입니다. 느긋하게 소년의 이야기를 상상하게 만드는 그림입니다.

🎨 팔레트

채도가 낮은 베이지 계열의 컬러가 베이스인 팔레트입니다. 모자에 사용한 샌들 우드는 따뜻한 느낌을 줍니다. 군데군데 어른거리는 스카이 미스트는 베이지 컬러를 강조합니다.

샌들 우드

샌드 베이지

웜 그레이

차콜 그레이

스카이 미스트

🎨 사용한 색상과 톤의 범위

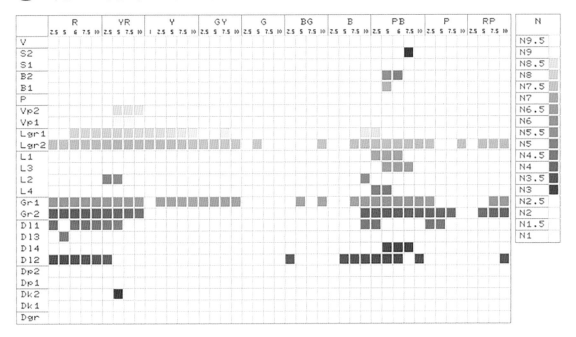

Lgr(라이트 그레이시)톤, Gr(그레이시)톤, Dl(덜)톤 등 채도가 낮은 탁색을 많이 사용했습니다. 탁한 톤으로 명암의 밸런스를 잡아 차분하고 특유의 풍미가 있는 배색입니다.

🎨 색상 밸런스

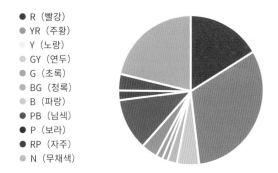

- ● R （빨강）
- ● YR （주황）
- ● Y （노랑）
- ● GY （연두）
- ● G （초록）
- ● BG （청록）
- ● B （파랑）
- ● PB （남색）
- ● P （보라）
- ● RP （자주）
- ● N （무채색）

전체의 1/2을 난색이 차지하고 있습니다. 특히 색상YR(주황)의 분량이 많아 온기가 느껴집니다.

🎨 톤 밸런스

- ● 선명한 톤
- ◌ 밝은 톤
- ● 탁한 톤
- ● 어두운 톤

약 80%를 차지하고 있는 저채도의 탁색으로 조용하고 온화한 느낌을 연출했습니다.

🎨 그림의 색감

샌드 베이지 색 모래사장과 어두운 차콜 그레이 색 바다의 대비가 눈에 띕니다. 전체적으로 톤 감각을 잘 살린 배색입니다.

A 우연히 만든 질감

유화와 페인트 같은 재료로 그리면, 다양한 색이 섞이기도 합니다. 또한 물감을 머금은 붓으로 캔버스 위를 느낌대로 휘젓거나 의도하지 않은 배색으로 그릴 때도 있습니다. 그렇게 우연히 만든 불규칙한 색의 배치는 신비한 질감을 낳고, 묘한 매력을 느끼게 합니다.

이 그림은 디지털 컬러를 사용해 이런 우연성을 표현했습니다. 3단계로 나눠진 배경(하늘/바다/해변) 앞에는 모자를 쓴 소년의 옆얼굴이 그려져 있는데, 곳곳에 다양한 색이 어우러져 생겨난 질감이 특히 인상적입니다. 몇 군데를 확대해서 살펴보겠습니다.

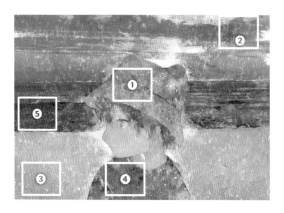

①~⑤는 구체적인 대상을 그린 것이 아니라 반쯤 우연으로 생겨난 무늬나 얼룩처럼 보입니다. 흩뿌려진 물감, 방향성이 제각각인 필적, 발자국 같은 패턴, 탁한 톤의 베이스 위에 채도가 높은 색도 군데군데 보입니다. 왜 이런 색이 만드는 질감에 끌리게 될까요? 첫 번째 이유는 획일적이지 않은 자유로움과 복잡함 때문입니다. 의도하지 않은 색감은 '어, 뭐지?'하고 생각하게 되는 신비함이 있습니다.

두 번째 이유는 인위적으로 만들어지지 않은 자연 속의 풍경과 긴 세월에 걸쳐 변화된 건축 자재가 자아내는 아련한 그리움과 온기 때문입니다.

세 번째 이유는 디지털 그림이지만, 물감의 질감이 물질의 성질처럼 느껴지기 때문입니다. 예를 들어 ①과 ③은 다채로운 색감의 화강암과 토벽의 표면처럼 보입니다. ④와 ⑤는 비바람을 맞아 녹슨 철판과 손상된 외벽 같습니다.

돌과 나무 등의 표면은 결코 균일한 색채가 아닙니다. 긴 세월에 걸쳐 변색과 퇴색이 일어나고, 재질 자체도 변하기 때문에 깊은 풍미의 색감과 질감이 느껴집니다. 또한 거칠고 울퉁불퉁한 촉감도 느껴집니다.

돌의 단면 토벽 녹슨 철판 세월이 오래 지난 대나무 표면

📖✍️ Note 색과 촉감

질감은 시각뿐만 아니라 촉각으로도 알 수 있습니다. 이를 촉감이라고 합니다.

이 그림에서는 온기와 질감이 느껴진다고 했는데, 이유는 '촉감이 있기 때문'입니다. 그림의 표면을 만져보면 '매끄럽지 않고 거친 느낌이겠지', '손가락을 긁는 듯한 거친 느낌일 거야' 하고 상상할 수 있습니다.

시각으로 느껴지는 질감 표현에는 색도 중요한 역할을 합니다. 특히 채도가 중요하다고 할 수 있습니다. 예를 들어, Lgr(라이트 그레이시), Gr(그레이시)톤처럼 저채도인 색은 거친 촉감으로 보입니다. 반대로 V(비비드), B(브라이트)톤처럼 고채도인 색은 매끄러운 촉감으로 보입니다. 만약 이 그림을 선명한 V톤으로 그렸다면, 거칠고 따뜻한 질감이 아니라 매끄럽고 차가운 질감이 되었을 것입니다.

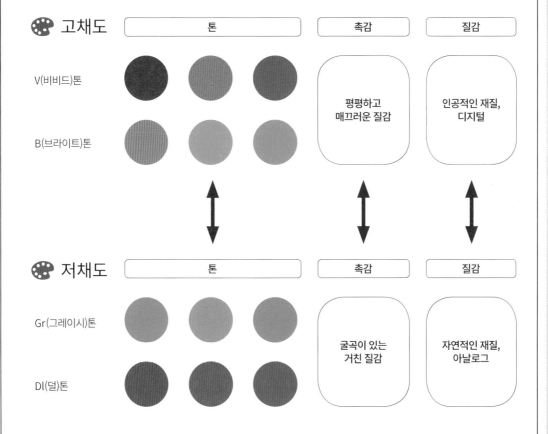

톤에 따른 촉감의 차이를 표로 정리했습니다. 같은 색상이라도 선명한 순색과 맑은 명청색은 매끄러운 질감이 느껴집니다. 그에 반해 탁한 색은 거친 질감이 느껴집니다. 마찬가지로 전자는 인공적인 재질을 떠올리기 쉽고, 후자는 자연적인 재질을 떠올리기 쉽습니다. 디지털 컬러가 매끄러운 인상인데 반해 실물을 사용하는 아날로그 컬러는 거친 인상이 되기 쉬운 것도 특징입니다.

채도에 따른 질감의 인상 차이를 설명했는데, 명도에도 마찬가지 효과가 있으며 고명도인 색은 매끄럽고, 저명도의 색은 거친 느낌이 되기 쉽습니다.

02

나의 아이
반짝반짝 실
바나나맛 담배

색의 매력을 표현한다

색을 사용하는 목적은 몇 가지가 있는데, 이를 크게 나누면 구체적인 대상을 표현하는 것과 대상물 없이 색 자체를 표현하는 것이 있습니다. 구체적인 대상물이 있을 경우에는 질감을 묘사하는 데 색을 사용할지, 디자인의 완성도를 높이는 데 색을 사용할지에 따라 인상이 달라집니다. 대상물이 없을 경우에는 일정한 무늬로 표현하거나 추상화처럼 자유롭게 채색하는 등 다양한 표현이 가능합니다.

여기서 소개하는 3개의 그림은 대상물을 표현하기보다 색 자체의 재미와 임팩트 표현에 중점을 두었습니다. 단순한 색면이 아닌 수채화, 스탬프, 종이 오려붙이기 등 다양한 표현 방법을 조합한 덕분에 촉감이 느껴지므로 여러 가지 텍스처를 이용한 콜라주라고 할 수 있습니다.

여러분은 그림 속의 다채로운 색과 질감 표현에서 어떤 인상을 받으셨나요? 그리고 어떤 인물상이 떠오르셨나요?

A 색의 명암, 선의 굵기가 만드는 대비 '나의 아이'

그림은 정사각형이고 콜라주 방식도 직사각형의 조합이므로, 깔끔하게 정돈된 인상입니다. 하지만 중앙에 누워 있는 어린아이는 가늘고 거친 선으로 표현했습니다. 또한 이 부분은 노란색이 베이스인 밝은 톤인데, 주변에는 먹물처럼 어두운 색이 배치되어 있습니다.

번진 듯한 수채화 느낌의 색 표현으로 인해 불안과 당혹감이 느껴집니다. 또한 밝은 톤과 어두운 톤, 아주 가는 선과 굵고 투박한 선의 조합이 복잡한 심정으로 이어집니다.

 그림의 색감

명도 차이가 만드는 강조 효과
검은색과 밝은 톤의 컬러가 만드는 명도 차이가 강한 대비를 만들었습니다.

디지털 컬러의 오려붙이기 같은 표현 '반짝반짝 실'

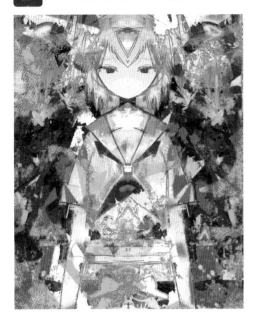

인물은 선으로 그렸지만, 다채로운 색상의 문양으로 채운 그림입니다. 잘 보면 번짐, 얼룩, 점 패턴, 그러데이션, 형광, 수채화의 요소가 여기저기 자리 잡고 있습니다. 색과 문양이 어우러진 콜라주, 혹은 디지털 오려붙이기라고 해도 괜찮을 듯합니다. 또한 타이틀처럼 반짝이는 실이 여러 곳에 붙어 있습니다.

이 그림은 빨간색, 노란색, 연두색처럼 선명한 톤의 색이 눈길을 끄는데, 어두운 톤의 보라색이 배경에 있어서 고채도의 색이 더 선명하게 보입니다.

인물은 얌전한 표정을 하고 있지만, 사용된 색을 보면 내면에 웅크리고 있는 격정과 뜨겁게 끓어오르는 듯한 감정이 느껴집니다.

인물의 복잡한 심정을 색과 문양의 콜라주로 나타내고 있다고 해석할 수 있는 것도 그림을 보는 즐거움이라고 생각합니다.

🎨 그림의 색감

고채도의 색이 만드는 강조 효과
여기저기에 흩어져 있는 고채도의 색이 암색을 배경으로 강한 존재감을 드러냅니다. 연두색은 형광색처럼 보입니다.

C 색과 문양의 콜라주 '바나나맛 담배'

이 그림도 색과 문양의 콜라주로 이루어져 있습니다. 담배를 피우는 인물의 오른쪽 눈은 이쪽을 바라보고 있는 것을 알 수 있습니다. 하지만 몸은 대부분 배경과 동화되어 있어서 윤곽선이 또렷하게 드러나지 않습니다.

'반짝반짝 실'과 다른 점은 전체적인 색의 톤이 약하다는 점과 한색과 난색의 대비를 활용했다는 점입니다. '반짝반짝 실'이 화려하고 강한 임팩트를 보여주는 데 반해, 이 그림은 은은하면서도 풍부한 색감이 특징입니다. 그림 속 인물은 약간 거친 느낌과 젊고 멋진 느낌이 충돌하는 것처럼 보입니다.

🎨 그림의 색감

톤의 통일감
밝고 탁한 톤의 다양한 색을 활용한 배색입니다. 톤의 차이가 적어 '반짝반짝 실'보다 통일감이 있습니다.

좌　　「치유의 고양이 카페」 오리지널 작품 / 2020
우　　「메르헨 세계에 어서오세요」 「사쿠라 오리코 화집 Fluffy」 표지 일러스트 / 2020

사쿠라 오리코 *Sakura Oriko*

Twitter	@sakura_oriko
pixiv	1616936
Profile	일러스트레이터, 만화가. 메르헨 판타지 세계관이 특기이며, 아동용 서적과 캐릭터 디자인, 표지, 게임, 굿즈 일러스트 등 폭넓게 활동 중. 대표작은 만화 '스인구!!'(지쓰교노니혼샤), '네 자매 생활기'(원작 : 히노 히마리, KADOKAWA), 일러스트 기법서 '메르헨 귀여운 소녀의 의상 코디네이트 카탈로그'(겐코샤) 등. 화집 '사쿠라 오리코 화집 Fluffy' (겐코샤) 발매.

01 / 치유의 고양이 카페

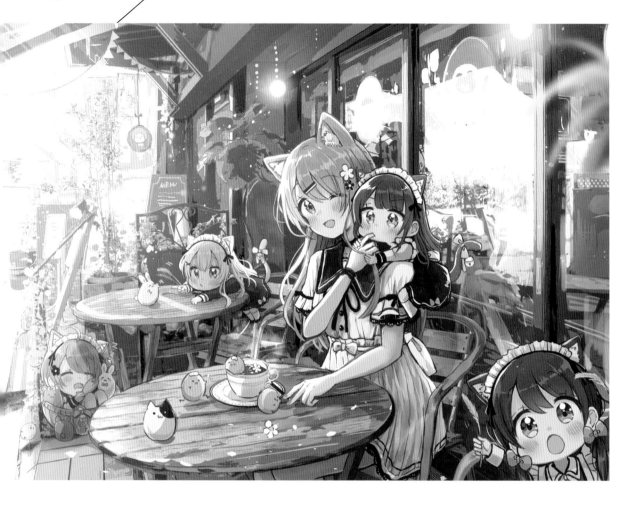

편안함과 온기가 느껴지는 브라운 색조의 조화로운 배색

날씨 좋은 휴일 낮에 편안한 휴식을 찾아 방문한 고양이 카페. 햇볕이 좋은 테라스에서 차를 마시며, 새끼 고양이들과 시간을 보냅니다.

그런 편안한 장면을 거의 난색만으로 그렸습니다. 색상을 제한한 배색은 자연스럽고 따뜻한 인상을 줍니다.

화면 가득 쏟아지는 햇빛도 잘 관찰해 보세요. 카메라로 찍었을 때처럼 하얗게 변할 정도의 강한 빛, 몸이 따뜻해지는 것 같은 햇살 표현은 그림 속의 세계임에도 불구하고, 신비함과 현실감이 동시에 느껴집니다.

🎨 팔레트

온기가 느껴지는 다양한 브라운으로 화면 전체를 구성했습니다. 거기에 약간이지만, 녹색 계열의 색이 있어 신선함과 상쾌함을 느낄 수 있습니다.

모카

초콜릿

홍차색(紅茶色)

밀크티

말차색(抹茶色)

사용한 색상과 톤의 범위

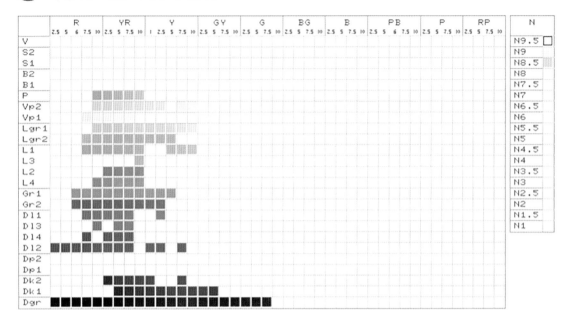

색상YR(주황)을 중심으로 유사 색상인 R(빨강)과 Y(노랑) 등 좁은 범위의 색을 사용했습니다. 톤은 세로로 길게 분포하고 있지만, 선명한 톤인 V(비비드)와 S(스트롱)는 전혀 사용하지 않았습니다. 고채도의 색을 사용하지 않아 더 자연스러운 느낌이 되었다고 할 수 있습니다.

색상 밸런스

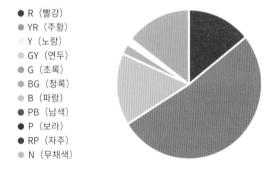

- ● R （빨강）
- ● YR （주황）
- ○ Y （노랑）
- ● GY （연두）
- ● G （초록）
- ● BG （청록）
- ● B （파랑）
- ● PB （남색）
- ● P （보라）
- ● RP （자주）
- ● N （무채색）

색상YR(주황)이 전체의 약 1/2을 차지하고 있는 것을 알 수 있습니다. 브라운 계열의 색에 완전히 치우친 그림입니다.

톤 밸런스

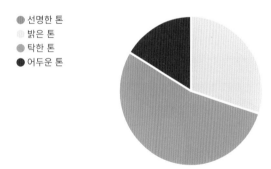

- ● 선명한 톤
- ○ 밝은 톤
- ● 탁한 톤
- ● 어두운 톤

탁색이 절반 이상을 차지하고 있습니다. 인공적인 재질은 청색이 많지만, 자연적인 재질은 탁색이 많은 것이 특징입니다. 이 그림은 자연스러움을 표현하기 위해 탁색을 주로 사용했습니다.

그림의 색감

그림의 인상을 단순하게 배색표로 나타내면, 다양한 톤의 브라운으로 구성되어 있습니다. 명도의 순서대로 그러데이션하거나 명암과 명도의 차이를 활용하여 배색했습니다.

🎨 배색 포인트

A. 익숙하고 편안한 색상인 YR(주황)
B. 쏟아지는 햇살과 귀여운 인상을 주는 꽃잎
C. 그림 속의 세계와 그림을 보는 사람을 잇는 표현
D. 배경과 인물(전경-배경 착시)

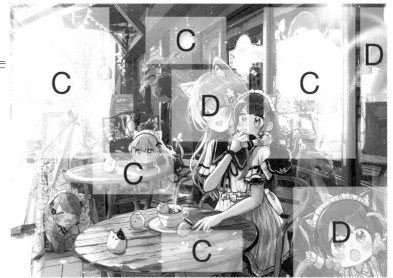

A 익숙하고 편안한 색상인 YR(주황)

이 그림은 색상YR(주황)과 유사 색상인 R(빨강), Y(노랑)로 구성되어 있습니다. 색상YR의 색은 아이보리, 베이지, 캐멀, 브라운, 다크 브라운입니다.

이 색상은 우리에게 매우 친숙하고 따뜻한 느낌을 줍니다. 일상생활에서 흔하게 사용하는 나무의 색도 색상YR이 대부분이기 때문입니다.

주인공의 피부, 머리카락, 눈동자, 옷(검은색으로 보이는 옷깃과 단추도 다크 브라운) 등도 톤이 다른 색상YR입니다. 또한 테라스의 의자와 테이블, 카페 외벽도 색상YR입니다. 친숙한 색이 가득한 이 그림은 보는 사람의 마음을 편안하게 합니다.

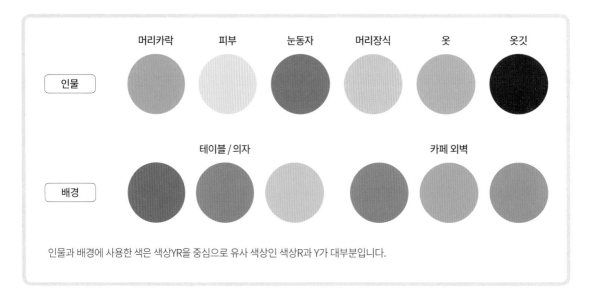

인물과 배경에 사용한 색은 색상YR을 중심으로 유사 색상인 색상R과 Y가 대부분입니다.

📖 Note 　색을 제한한 배색과 톤을 통일한 배색

이 그림처럼 색을 제한한 배색을 하면 전체에 통일감이 생기는데, 이를 **도미넌트 효과**라고 합니다. 도미넌트란 '지배한다'라는 의미이므로, 색상을 지배한 배색이라는 뜻입니다.

일정한 톤을 이용한 배색도 도미넌트 효과를 이용한 방식입니다. 2가지 모두 색의 속성에 공통점이 있어서 아름다운 조화가 생겨납니다. 여기서 중요한 것은 "어떤 인상을 연출하고 싶은가"입니다. 이 그림도 단순히 색상YR과 유사한 색으로 제한한 것이 아니라, 온기와 치유를 표현하기 위해 색상 YR을 중심으로 색을 제한한 것입니다.

색을 제한한 배색

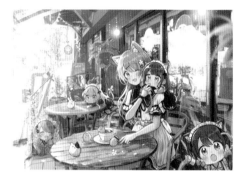

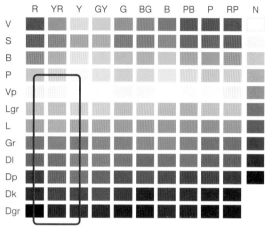

색상YR을 중심으로 색을 제한한 예(Hue&Tone의 표에서 세로 방향의 색을 사용합니다)

톤을 통일한 배색

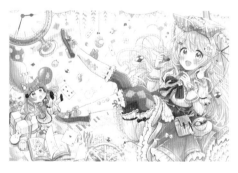

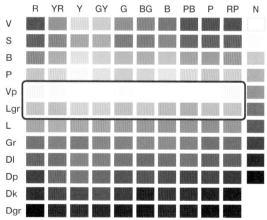

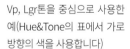
Vp, Lgr톤을 중심으로 사용한 예(Hue&Tone의 표에서 가로 방향의 색을 사용합니다)

색을 제한하거나 톤을 통일하고 싶을 때 Hue&Tone의 표를 확인하면 쉽습니다. 색을 제한하면 필연적으로 동일 색상, 유사 색상을 다른 톤으로 사용할 수밖에 없습니다. 톤을 통일하면 동일 톤, 유사 톤의 다양한 색을 이용해 배색하게 됩니다.

B 쏟아지는 햇살과 귀여운 인상을 주는 꽃잎

카페 테라스에는 밝은 빛이 가득합니다. 화면 왼쪽 위에서 들어오는 햇빛은 상당히 강렬하고, 오른쪽 아래로 이어지는 빛줄기도 있습니다. 반사된 빛의 영향으로 식물은 본래의 색이 거의 드러나지 않고, 매장 내부의 모습도 거의 보이지 않습니다. 한편 주인공의 테이블 주변은 처마 밑이어서 밝기가 적당합

니다.
둥근 목제 테이블 위에 떨어져 있는 흰색 꽃잎과 꽃으로 디자인된 주인공의 머리장식은 함께 어우러져 자연스럽고 귀여운 인상을 줍니다.

대부분의 사물이 보이지 않을 정도로 강한 빛입니다.

유리창에는 주변 풍경이 담겨 있습니다. 하지만 가운데 부분은 빛이 너무 강해 아무것도 보이지 않습니다.

테라스 의자에 반사된 빛을 자연스럽게 표현했습니다.

빛의 입자가 카페 외벽을 장식하고 있습니다.

테이블 위에 꽃잎이 떨어져 있습니다.

C 그림 속의 세계와 그림을 보는 사람을 잇는 표현

그림을 보는 사람은 중앙에 있는 주인공과 눈이 마주치고, 약속한 카페에 지금 막 도착한 듯한 느낌이 들지도 모릅니다. 하지만 이는 그림 속의 세계, 즉 무대의 한 장면일 뿐입니다. 그림 속의 세계와 그림을 보는 사람을 이어주는 것은 화면 오른쪽 아래의 아기 고양이 캐릭터입니다. 가슴 위만 그려서 이 캐릭터가 테라스 의자에 있는 것인지, 아니면 무대 밖에 있는

것인지 알 수 없습니다. 굳이 구분하자면 무대의 끝자락에서 손을 흔드는 것처럼 보입니다. 따라서 "그림 속의 무대와 관객을 이어주는 역할을 하고 있다"고 할 수 있습니다.

화면 오른쪽 위에는 초점이 맞지 않는 식물의 잎이 보입니다. 이런 현실감 높은 표현과 아래에 있는 2차원 아기 고양이 캐릭터(픽션)가 이 그림의 신비한 매력을 상징합니다.

그림 속의 주인공과 그림을 보는 사람의 눈이 마주칩니다.

가장 앞에 있는 식물의 잎은 초점이 맞지 않습니다.

화면 오른쪽 아래에 바스트 쇼트로 그려진 아기 고양이 캐릭터는 그림 속의 세계와 보는 사람을 이어주는 역할을 합니다.

D 배경과 인물(전경 - 배경 착시)

카페의 테라스를 배경으로 한 이 그림은 편하게 쉬고 있는 소녀와 아기 고양이 캐릭터들이 주인공입니다. 보는 사람의 시선은 대부분 가장 먼저 등장인물들(전경)에게 향하고, 그다음 배경으로 이동합니다.

배색할 때는 일반적으로 전경이 강조되도록 전경과 배경의 대비를 높입니다. 명도와 색상의 차이가 크면 효과적으로 전

경을 강조할 수 있습니다.

하지만 이 그림은 전경과 배경에 사용된 색이 거의 같습니다. 그래서 사실적으로 묘사한 3차원 배경과 2차원 일러스트로 묘사한 캐릭터를 이용해 전경 - 배경의 착시 효과를 구축했습니다.

명도와 색상 차이가 적어 전경이 돋보이지 않는 배색.

명도 차이가 있어 전경이 돋보이는 배색.

명도와 색상 차이가 커서 전경이 돋보이는 배색.

전경-배경 착시를 이용한 배색으로 전경을 돋보이게 하려면, 명도와 색상의 차이를 크게 하는 것이 포인트입니다. 둘 다 강조함으로써 그림이 가장 돋보입니다.

02 메르헨 세계에 어서오세요

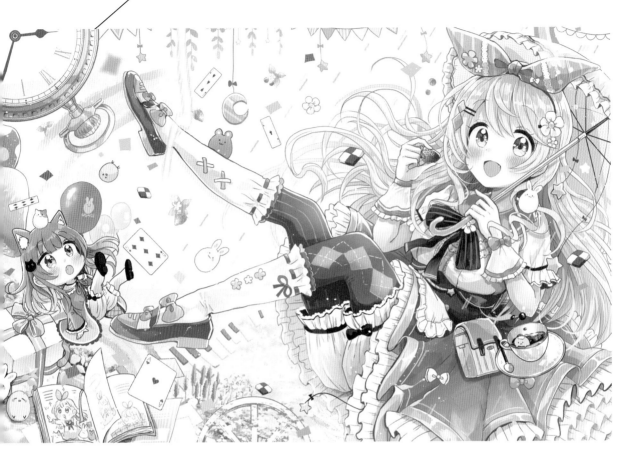

좋아하는 것에 둘러싸여 지내는 꿈같은 한때

공중에 떠 있는 소녀가 행복해 보이는 그림입니다. 주위에는 그녀가 좋아하는 과자와 그림책 등이 떠 있고, 왼쪽 위에는 골동품 회중시계가 뒤집힌 채로 떠 있어 시간이 멈춘듯 합니다. 이 그림은 밝은 톤의 다양한 색으로 화면을 채워, 꿈을 꾸는 듯한 공상의 세계를 표현했습니다.

오감(시각, 미각, 후각, 청각, 촉각)을 자극하는 모티브와 부드러운 색상을 유심히 살펴보세요. 단순한 꿈 이야기가 아닌 풍부한 현실감을 느낄 수 있습니다.

🎨 팔레트

다양한 색상을 사용하고 있으므로, 5가지 대표색을 뽑기가 어렵습니다. 면적을 보면 옅은 레몬 옐로우 배경에 민트 그린이 포인트 역할을 합니다. 무엇보다 밝은 톤으로 통일된 것이 가장 큰 특징입니다.

민트 그린

페일 오렌지

라일락

레몬

베이비 블루

🎨 사용한 색상과 톤의 범위

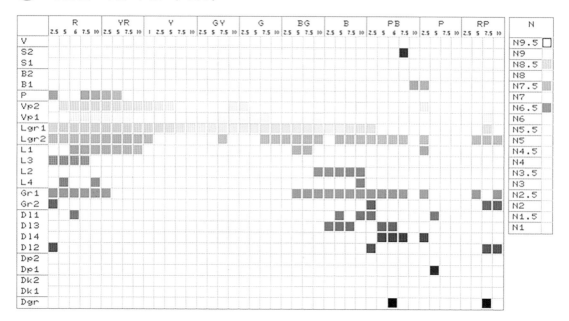

Vp(베리 페일)톤, Lgr(라이트 그레이시)톤처럼 명도가 높은 색을 거의 다 사용했습니다. 작가는 이 그림의 세계관을 표현 하려면 "파스텔 톤의 다양한 컬러가 필요하다"고 판단한 모 양입니다.

🎨 색상 밸런스

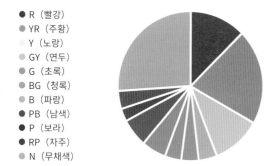

- ● R （빨강）
- ● YR （주황）
- ○ Y （노랑）
- ● GY （연두）
- ● G （초록）
- ● BG （청록）
- ● B （파랑）
- ● PB （남색）
- ● P （보라）
- ● RP （자주）
- ● N （무채색）

무채색이 1/4 정도를 차지하고 있는데, 대부분이 흰색입니 다. 유채색은 10색상환을 전부 사용했지만, 볼륨이 가장 큰 것은 난색입니다. 즐겁고 밝은 인상은 난색을 많이 사용한 배 색의 영향이라고 할 수 있습니다.

🎨 톤 밸런스

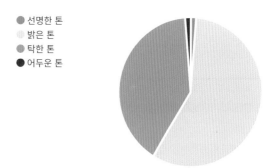

- ● 선명한 톤
- ◌ 밝은 톤
- ● 탁한 톤
- ● 어두운 톤

2가지 파스텔 톤이 베이스입니다. Vp(베리 페일)톤은 명청색, Lgr(라이트 그레이시)톤은 탁색입니다. 그럼에도 부드러운 느낌이 들도록 명도를 높였습니다.

🎨 그림의 색감

밝고 옅은 톤으로 구성된 배색은 자칫하면 형태가 모호해지기 쉽습니다. 하지만 작가는 색상 차이와 섬세한 명도 차이로 색과 형태를 깔끔하게 표현했습니다. 작가의 섬세한 색 활용이 매우 뛰어나다고 볼 수 있습니다.

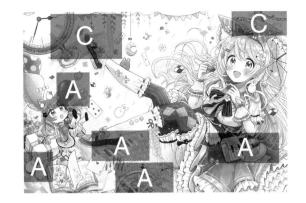

🎨 **배색 포인트**

A. 다양한 감각으로 느껴지는 메르헨 세계
B. 다색상의 밝은 톤으로 로맨틱한 세계를 표현
C. 무지개는 무슨 색?

A 다양한 감각으로 느껴지는 메르헨 세계

그림을 보면 신나고 즐거운 음악이 들리거나 은은하게 달콤한 향기가 풍기는 듯합니다. 물론 그림은 눈으로 보는 것인 만큼 귀로 음악을 듣는 것도, 코로 향기를 맡는 것도 불가능합니다. 하지만 사용한 색과 모티브에는 시각 외의 감각을 자극하는 힘이 있습니다.

예를 들어 공중에 뜬 피아노 건반을 보면 아름다운 선율을 떠올리게 됩니다(청각). 화면 아래쪽에 경쟁하듯이 활짝 핀 흰색과 노란색 꽃을 보면 달콤하고 상쾌한 향기를 느낄 수 있습니다(후각). 주인공 주위에 있는 딸기, 쿠키, 코코아는 매우 달고 맛있어 보입니다(미각). 둥그스름하고 작은 토끼와 풍선은 매끄럽고 부드러워 보입니다(촉감). 주인공은 공중에 떠 있어서 중력이 없는 것처럼 느껴집니다(체감). 이렇게 다양한 감각을 자극하는 모티브를 밝은 톤으로 그려 귀여움, 천진함, 쾌활함을 나타내고 있습니다. 이처럼 그림은 눈으로만 보는 것이 아니라 다양한 감각을 활용해 즐길 수도 있습니다.(➡74p【Note 색과 오감】참고).

건반＝음악(청각)

꽃밭(후각)

쿠키, 딸기(미각)　　　　　　　　　　코코아(미각)

부드러운 토끼와 매끄러운 풍선(촉감)

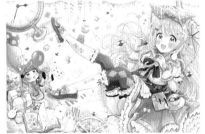

공중에 뜬 주인공(체감)

그림 속에는 다양한 감각을 자극하는 아이템들이 있습니다. 모두 밝은 톤으로 표현해 귀여움과 명랑함이 느껴집니다.

B 다색상의 밝은 톤으로 로맨틱한 세계를 표현

배색할 때 색을 효과적으로 사용할 수 있는 몇 가지 방법(배색 계획의 원리)을 간단히 알아보겠습니다.

가장 먼저 ① **작품의 목적**을 정합니다. 이 그림은 '메르헨 세계'를 마치 꿈 속에 있는 듯한 즐거움으로 표현하는 것이 목적입니다. 그다음 목적에 적합한 색을 선택할 수 있도록, ② **사용할 색과 색의 수**를 생각합니다. 다음은 ③ **톤을 결정**하는 것입니다. 톤은 선명한 톤, 밝은 톤, 탁한 톤, 어두운 톤이 있습니다. 흐리고 밝은 톤이 베이스인 이 그림은 다른 톤을 거

의 사용하지 않았습니다. 마지막으로 작품을 대표하는 ④ **키 컬러**를 설정합니다. 이 그림은 색을 많이 사용한 것이 특징이므로 키 컬러를 결정하기는 어렵지만, 굳이 고른다면 주인공이 입고 있는 옷의 민트 그린(맑은 청록색)입니다. 차가운 감각을 테마로 설정해, 아기자기한 방향으로 너무 치우치지 않게 했습니다.

이런 과정을 거쳐 '메르헨 세계'를 밝은 톤의 다양한 색으로 표현한 것입니다.

판타지 세계를 그린 두 작품의 색(배색 설계) 차이를 정리했습니다. 색상과 톤은 대조적이지만, 각각의 목적은 배색으로도 충분히 알 수 있습니다.

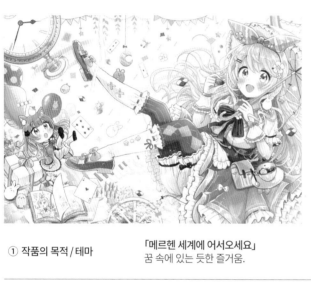

① 작품의 목적 / 테마	「메르헨 세계에 어서오세요」 꿈 속에 있는 듯한 즐거움.	「희망이 있는 성야」 엄숙함 속에 있는 따뜻함.
② 색상의 사용법	다양한 즐거움을 표현하려고 최대한 많은 색을 사용.	자연스러운 따뜻함을 표현하려고 브라운 계열의 색상YR을 메인으로 사용(이것을 강조하려면 반대 색상인 B, PB를 사용한다).
③ 톤 사용법	부드러움을 표현하려고 밝은 톤과 엷은 톤만 사용. 대비가 강해지는 다른 톤은 쓰지 않았다.	밤의 엄숙함을 표현하려고 어두운 톤 베이스에 탁색을 그러데이션으로 배색.
④ 키 컬러 설정	민트 그린(주인공의 옷 색)	브라운(베이스 컬러)과 아이보리(빛 표현)
⑤ 배색 방침	인접한 색상이 충돌하지 않도록 맑은 톤을 유지하면서 약간의 명도와 색상 차이가 있는 배색.	난색 톤/그러데이션으로 조용하고 차분한 장면을 연출. 어두운 톤을 배경으로 대비를 조절하면서 여러 개의 빛을 표현.

📖 Note 색과 오감

이 그림은 모티브를 이용해 시각 외의 감각도 느껴지게 했습니다. 그러나 모티브 없이 색만으로도 오감을 자극할 수 있습니다.

예를 들어 소리를 들으면 색이 보이는(색청) 사람도 있습니다. 색청처럼 특정 감각을 자극하면 다른 감각이 자극받는 현상을 **공감각(共感覺)**이라고 합니다. 색이 시각 외의 감각과 이어지는 것은 특수한 일이 아니며, 누구에게나 쉽게 일어날 수 있는 현상입니다. 과자 포장지의 배색만 보고도 달콤하다거나 맵다는 등 자연스럽게 맛을 떠올리는 것이 일례입니다. 오감을 배색으로 나타낸 몇 가지 예를 살펴보겠습니다.

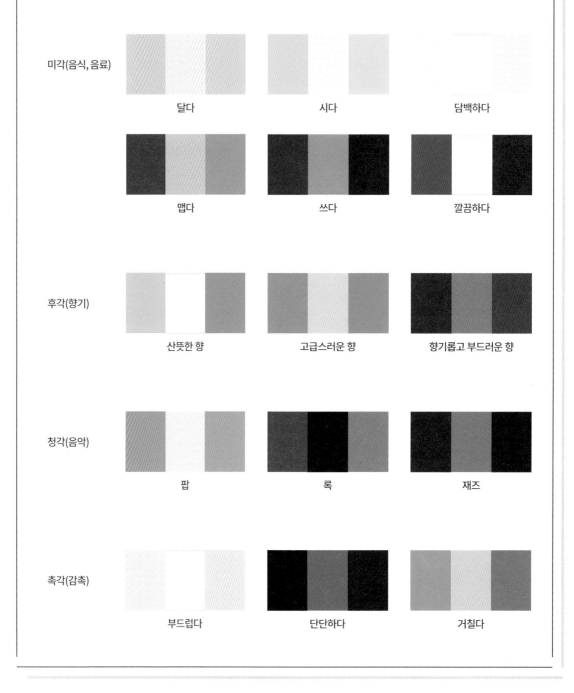

미각(음식, 음료)

달다 시다 담백하다

맵다 쓰다 깔끔하다

후각(향기)

산뜻한 향 고급스러운 향 향기롭고 부드러운 향

청각(음악)

팝 록 재즈

촉각(감촉)

부드럽다 단단하다 거칠다

C 무지개는 무슨 색?

하늘에 뜬 무지개를 보면 매우 예쁘고 설레는 기분이 듭니다. 작가도 무지개를 좋아하는지 배경에 여러 개의 무지개를 그렸습니다. 그런데 자세히 살펴보면 빨간색, 노란색, 연두색, 하늘색, 보라색(혹은 자주색)으로 이루어진 5색 무지개입니다.

대부분의 사람에게 무지개 색을 물으면 빨주노초파남보 7가지 색을 말할 것입니다. 그러나 무지개의 색은 문화에 따라 다르며 미국에서는 6색, 옛 유럽에서는 5색, 2색, 3색이라는 지역도 있습니다.

본래 무지개는 공기 중의 수증기를 통과하는 태양광이 흩어지면서 나타나는 색의 띠(스펙트럼)이며, 특별히 정해진 색이 있는 것은 아닙니다. 이 그림에서는 밝은 톤을 사용했으므로 "색상을 식별하기 쉬운 5가지 색"을 선택했습니다.

옅은 톤과 밝은 톤의 차이는 있지만, 모든 무지개를 5가지 색으로 칠했습니다. 하지만 실제 무지개는 더 많은 색으로 이루어져 있습니다.

📖 Note — 가시광선의 파장과 색

색을 보려면 빛이 필요합니다. 우리 눈은 빛에 포함된 파장(가시광선)을 감지해 색을 인식하기 때문입니다. 학교에서 프리즘을 사용해 태양광의 분광 실험을 했던 기억을 떠올려보면, 그때 보았던 색의 띠와 같은 것이 무지개입니다. 이러한 빛과 색의 관계를 연구한 사람은 만유인력의 법칙으로 유명한 뉴턴입니다.

뉴턴은 7가지 음계(도레미파솔라시)에 맞춰서 당시 5가지 색으로 여겨졌던 무지개의 색을 7가지 색으로 설명했다고 알려져 있습니다. 이런 에피소드를 보면 색과 음악의 관련이 깊다는 것을 알 수 있습니다.

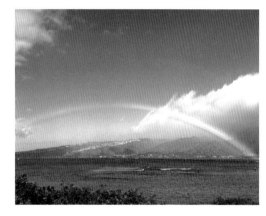

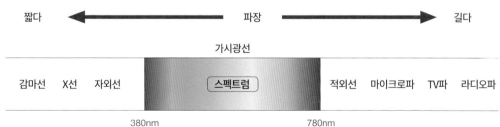

전자파는 파장의 길이에 따라 위의 그림처럼 분류할 수 있습니다. 우리가 눈으로 지각할 수 있는 영역의 파장은 가시광선입니다. 단파장 쪽은 보라, 파랑, 초록, 노랑, 주황, 빨강이 차례로 자리 잡고 있습니다(스펙트럼).

사과가 빨간색으로 보이는 이유는 가시광선 중에 장파장 성분만 표면에서 반사되고, 다른 파장을 흡수하기 때문입니다. 또한 흰 종이는 가시광선을 반사하고 검은 종이는 모든 파장을 흡수하기 때문에 각각의 색이 나타나게 됩니다.

아키아카네 *Akiakane*

Twitter	@_akiakane
pixiv	169098
Profile	일러스트레이터. 일러스트와 미술, 영상 제작, 의상 디자인 등 폭넓은 분야에서 활약. 주요 일러스트 참가 작품에는 그래미상 수상자인 LODER의 음악 'Royals'의 뮤직비디오 일러스트와 소설 연동형 일본풍 음악 프로젝트 '신신화신' 캐릭터 디자인 등. 화집 '여파' (겐코샤) 발매.

좌 「갑 −Sweets Monkey−」 개인 일러스트집 『creat ion』 / 2016
우 「타키야샤히메」 개인 일러스트집 『소년소녀 기술경』 / 2019

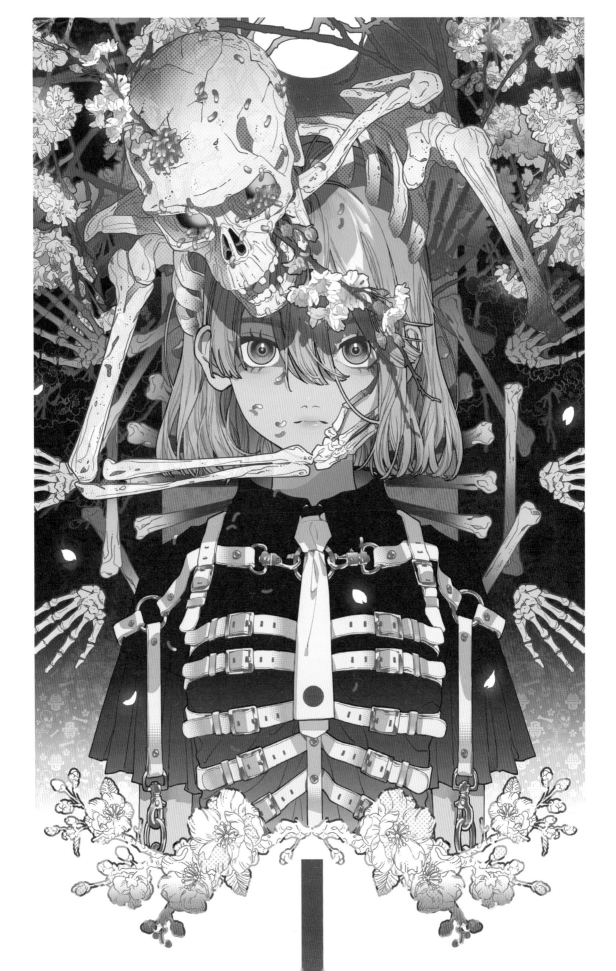

01

갑
− Sweets Monkey −

티 없는 맑음에 두근거리는 가슴,
생생한 멀티 컬러

선명하고 강렬한 색으로 표현한 이 그림은 마음을 들뜨게 합니다. 채도가 높은 색을 사용한 배색은 서로의 색을 강조하고 리드미컬한 하모니를 이루기 때문입니다. 자세히 보면 달콤한 과자가 많은데, 이 역시도 기분을 좋게 하는 요소입니다. 현대적인 색과 모티브지만, 배경에는 후지산의 일출 장면과 행운을 상징하는 무늬, 모노톤의 판화 등 일본 전통을 상징하는 요소가 많습니다. 현대와 전통의 대비, 컬러풀함과 모노톤의 대비, 세퍼레이션 배색의 강조 효과 등 정반대의 요소가 잘 어우러져 있습니다.

🎨 팔레트

명청색인 로즈 핑크, 카나리아 옐로우, 비취색, 바이올렛처럼 색감이 선명한 색이 중심입니다.

| 로즈 핑크 | 카나리아 옐로우
(계란 노른자색) | 비취색(翡翠色) | 미네랄 블루
(감청색) | 바이올렛
(창포색) |

🎨 사용한 색상과 톤의 범위

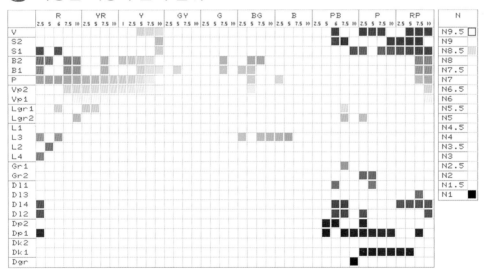

전체적으로 매우 또렷하고 강렬하며, 밝은 색을 사용했습니다. 채도가 높은 V(비비드), B(브라이트)톤이 많고, 탁색은 거의 사용하지 않았습니다. 일부 보이는 어두운 톤의 색상 PB(남색)는 화면을 더 선명하게 만드는 역할을 합니다.

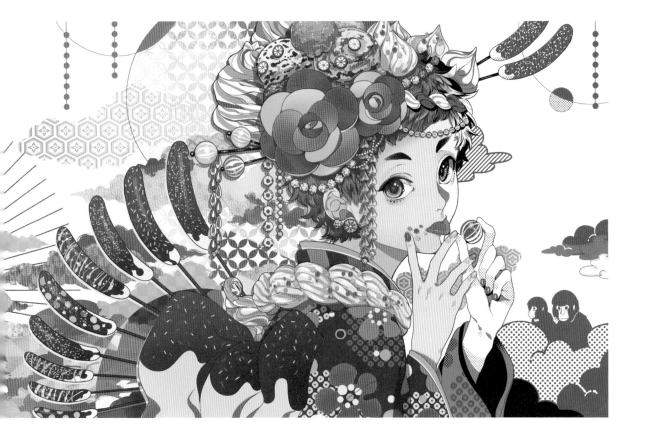

🎨 색상 밸런스

- ● R （빨강）
- ● YR （주황）
- ● Y （노랑）
- ● GY （연두）
- ● G （초록）
- ● BG （청록）
- ● B （파랑）
- ● PB （남색）
- ● P （보라）
- ● RP （자주）
- ● N （무채색）

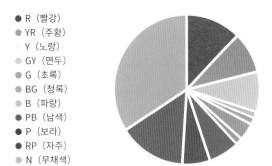

무채색이 1/3을 차지하고 있는데, 이는 배경이 흰색이기 때문입니다. 유채색은 10색상환을 전부 사용했습니다. 난색의 비율이 높아 움직임과 화려함이 느껴집니다.

🎨 톤 밸런스

- ● 선명한 톤
- ● 밝은 톤
- ● 탁한 톤
- ● 어두운 톤

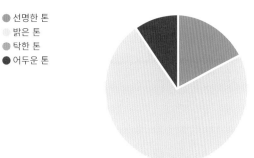

그림에 사용된 색의 특징은 탁한 톤이 거의 없다는 점입니다. 밝고 맑은 톤의 명청색을 다수 사용한 청색 위주의 배색입니다.

🎨 그림의 색감

다색상의 배색이므로, 5가지 색만으로 인상을 표현하기는 어렵습니다. 머리장식에도 있는 로즈 핑크와 비취색의 조합을 여러 곳에 사용한 것이 특징입니다.

🎨 배색 포인트

A. 다채로운 색상을 강조하는 아주 일부분의 모노톤 영역 **B.** 리듬감이 느껴지는 배색 : 대조적인 색상과 세퍼레이션 배열
C. 행운을 상징하는 일본 전통 문양 **D.** 기분을 좋게 하는 달콤한 과자 **E.** 반복되는 배색이 만드는 통일감

A 다채로운 색상을 강조하는 아주 일부분의 모노톤 영역

이 그림의 배색은 크게 세 곳으로 나눌 수 있습니다. 첫 번째는 화면 중앙에 있는 기모노를 입은 주인공, 두 번째는 화면 왼쪽의 후지산과 일출 배경, 세 번째는 화면 오른쪽의 구름과 원숭이입니다. 세 번째를 제외하면 풍부한 색채가 빈틈없이 채워져 있어, 매우 화려합니다. 특히 중앙의 주인공은 다양한 톤과 색상으로 깊이 있는 배색을 보여줍니다. 또한 명청색 위

주의 다색상 배색으로 구성한 왼쪽은 깔끔하고 부드러운 느낌입니다.

컬러풀함과 대조되는 오른쪽 영역은 백지에 모노톤의 블루 그레이로 구성했습니다. 단순한 무채색이 아니라 남색의 명도를 높인 블루 그레이를 사용한 점이 아름다움의 포인트입니다.

명청색의 다색상 배색으로 깔끔한 느낌을 표현했습니다.

다색상에 명암의 대비를 더해 깊이 있는 배색이 되었습니다. 화려하고 풍성한 인상을 줍니다.

백지에 모노톤의 블루 그레이가 왼쪽의 색채를 강조합니다.

B 리듬감이 느껴지는 배색 : 대조적인 색상과 세퍼레이션 배열

컬러풀한 색감에 눈길이 가기 쉬운 그림입니다. 난색을 중심으로 거의 대부분의 색을 사용하면서도, 순색과 명청색의 깔끔한 톤으로 구성한 것이 특징입니다. 색 배열은 대조적인 색상을 조합해 명암의 대비를 높였습니다. 마치 음악을 듣는 듯한 즐거움을 느낄 수 있는 점도 포인트입니다.
색의 배열 방법은 **그러데이션**과 **세퍼레이션**이 기본입니다.

그러데이션은 무지개처럼 색을 배열하거나 색의 밝기(명도)의 변화를 이용하는 방법입니다. 그에 반해 세퍼레이션은 난색, 한색, 난색으로 나열하거나 밝음, 어두움, 밝음의 대비를 이용하는 방법입니다. 이 그림은 매우 정교한 세퍼레이션으로 리듬을 만들었습니다(➡82p 【Note 그러데이션과 세퍼레이션】참고).

세퍼레이션의 예

R/B PB/Dp RP/B

GY/P RP/B BG/P

R/B PB/Dp RP/B

세퍼레이션
세퍼레이션 배열은 색상환에서 멀리 떨어진 색을 조합하거나 명도 차이가 있는 색을 조합하는 방법을 말합니다. 이는 반대 색상, 반대 톤의 대조적인 배색이 됩니다. 그림의 여러 부분에서 강조와 세퍼레이션 효과를 볼 수 있습니다.

그러데이션
색상환의 순서대로 변하는 그러데이션 배열을 파도 무늬와 어우러진 부분에서 볼 수 있습니다.

RP/V P/B BG/B G/B Y/P

C 행운을 상징하는 일본 전통 문양

화려한 설빔을 입은 주인공, 후지산과 해돋이, 원숭이가 밝은 신년의 행운을 기원하는 일러스트입니다. 작가는 새해에 좋은 일이 많이 찾아왔으면 하는 바람을 몇 가지 전통 문양으로 표현했습니다.

행운을 상징하는 전통 문양에는 추상적인 것부터 동식물까지 다양합니다. 이를 밝은 톤으로 채색하여 곳곳에 배치했습니다.

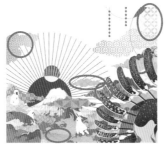

격자

별빛

거북껍질

파도 무늬 삼잎 무늬 화살깃 무늬

파도가 반복되는 디자인은 끝없이 이어지는 행복과 평화를 나타냅니다. 또한 삼잎 무늬는 오랫동안 살아가는 식물이므로, 건강한 성장에 대한 염원을 나타냅니다.

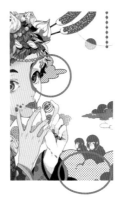

사선

점

오른쪽 모노톤 부분에는 점과 사선 등 기계적인 패턴을 사용했습니다. 상반된 처리가 흥미롭습니다.

📖 Note 그러데이션과 세퍼레이션

색을 사용할 때는 색의 선택과 배치를 생각할 필요가 있습니다. 기본적인 색의 배열 방법에 대해 설명하겠습니다.

그러데이션

그러데이션은 색의 속성이 점차 변하는 배열입니다. 그러데이션에는 크게 두 종류가 있습니다. 하나는 색상이 변하는 배열, 또 하나는 톤(특히 명도)이 변하는 배열입니다.

색상 그러데이션은 색상환의 순서대로 배열하면 됩니다. 톤 그러데이션은 밝은 톤에서 어두운 톤, 혹은 어두운 톤에서 밝은 톤으로 배열하면 효과가 나타납니다.

또한 하나의 색에서 다른 색으로 점차 변하는 그러데이션도 있습니다 (➡86p 【A】 섬세한 그러데이션 표현】참고).

색상환 순서대로 나열한다

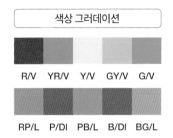

색상 그러데이션은 색상환의 순서대로 배열합니다. 한 가지 톤으로 통일하는 것보다 인접한 색상이 또렷해 보이도록 명도 차이를 이용하는 것이 포인트입니다.

명도 방향으로 점차 변한다

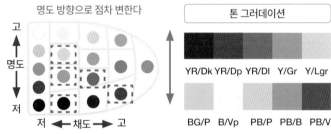

톤 그러데이션은 톤(특히 명도)이 점차 변하도록 배치합니다. 톤이 효과를 발휘하려면 동일 색상이나 유사 색상을 선택하는 것이 좋습니다.

세퍼레이션

세퍼레이션은 2가지 색 사이에 다른 색을 끼워서 분리하는 배색 방법입니다. 세퍼레이션은 톤 세퍼레이션이 가장 효과적입니다. 예를 들어 어두운 톤 + 밝은 톤 + 어두운 톤과 같은 형태입니다. 명암의 대비는 크게 잡아도 좋고, 약간의 차이만 있어도 상관없습니다. 단, 명도 차이가 없는 조합은 피해야 합니다.

색상 세퍼레이션은 난색 + 한색 + 난색과 같은 형태입니다. 이 역시 색상 차이뿐 아니라 명도 차이를 더하는 것이 효과적입니다.

이러한 배색 방법을 응용하면 그림의 목적에 맞는 색을 쉽게 사용할 수 있습니다.

색상 차이로 분리한다

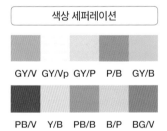

색상GY로 베이스를 만들고 반대 색상인 P로 분리하거나, 색상B로 베이스를 만들고 반대 색상인 Y로 분리하면 색상 세퍼레이션 배열이 됩니다.

톤에 차이를 주어 교대로 배치한다

교차로 톤, 특히 명도에 차이를 주어 배열하면 강약이 있는 배색이 됩니다. 톤의 대비는 크게 잡아도 좋고, 작아도 상관없습니다.

D 기분을 좋게 하는 달콤한 과자

맛있는 음식도 겉모습이 좋지 못하면 맛이 반감됩니다. 그림 속의 과자는 전부 달콤하고 맛있어 보입니다. 하지만 색에 따라서 떠올리는 맛이 달라질 수 있습니다.

주인공이 손에 들고 있는 동그란 사탕은 로즈 핑크와 흰색의 세퍼레이션 배색입니다. 로즈 핑크 한 가지 색보다는 달콤함이 덜한 깔끔한 맛으로 느껴집니다. 머리장식인 별사탕은 하늘색, 노란색, 빨간색, 연두색, 보라색으로 다양하게 표현했습니다. 색상별로 다른 맛이 상상되고, 무엇보다 다채로운 색이 음식에 대한 즐거움을 키워줍니다.

초코바나나는 어두운 톤의 초콜릿색 베이스에 선명한 톤의 다양한 색 설탕이 뿌려져 매우 화사하고 기분을 들뜨게 합니다. 이런 배색 효과의 영향으로 그림을 보는 사람의 기분도 좋아지는 것입니다.

둥근 사탕

로즈 핑크 등의 순색과 흰색의 세퍼레이션 배색이 깔끔한 단맛을 연출합니다.

별사탕

다양한 색이 음식에 대한 즐거움을 키워줍니다.

초코바나나

어두운 톤과 선명한 톤 배색이 화려함을 연출합니다.

E 반복되는 배색이 만드는 통일감

그림 중앙에 있는 초코바나나의 배색은 주인공의 기모노 띠와 같은 배색 패턴(초콜릿색과 노란색)으로 이루어져 있습니다. 원 모양의 조합으로 디자인된 머리장식과 매니큐어도 같은 배색 패턴으로 되어 있습니다.

이처럼 같은 배색 패턴을 반복해서 사용하면 화면 전체의 균형을 잘 잡을 수 있습니다. 다채로운 색이 돋보이는 그림이지만, 통일감이 느껴지는 이유는 반복되는 배색 패턴의 효과라고 볼 수 있습니다.

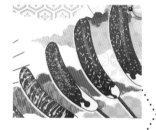

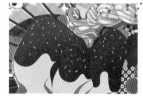

같은 배색 패턴

로즈 핑크

비취색

📖 Note 컬러 코디네이트의 기본 : 호응하는 배색

같은 색과 배색을 반복해서 사용하면 일관된 분위기를 연출하기 쉽습니다. 이것은 컬러 코디네이트의 기본적인 기법이며, 인테리어나 패션에서도 활용하고 있습니다.

예를 들면 벽지의 배색 패턴을 쿠션 커버에도 사용하거나, 옷의 무늬와 액세서리의 색을 맞추는 식입니다. 테이블 코디네이트에서는 접시의 무늬와 색, 냅킨의 색을 맞추기도 합니다.

이렇게 색과 배색을 반복할 때는 많은 계열의 색을 사용하지 않고, 1~2가지의 색만 사용하는 것이 효과적입니다. 또한 완전히 같은 색을 반복하지 않아도 동일 색상의 유사 톤을 반복하면 호응 관계가 성립됩니다.

02

타키야샤히메

아름다움과 두려움

섬세한 그러데이션으로 그린

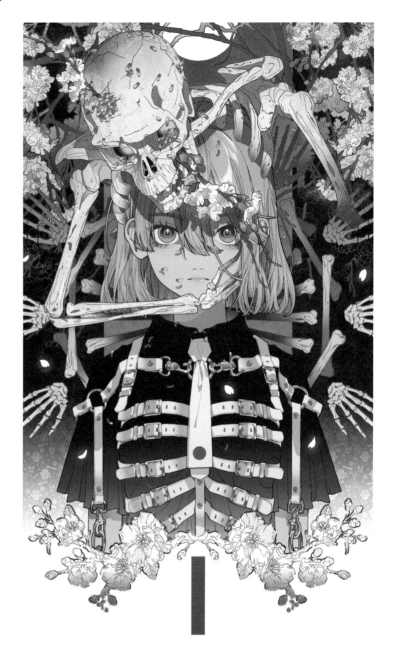

만개한 벚꽃이 가득한 야경을 배경으로 주인공과 주인공을 감싸고 있는 해골이 그려져 있습니다. 아름다우면서 무시무시한 광경입니다. 달밤과 벚꽃의 모티브, 세로로 긴 화면과 그러데이션 표현 등에서 일본 전통의 화풍을 느낄 수 있습니다. 이 그림에서 눈여겨 보아야 할 것은 아름다운 배색 표현과 현대적인 디자인 센스가 어우러진 세밀한 구성입니다. 대담하고 강렬한 배색과 섬세하게 조절한 그러데이션 표현이 너무나 매력적입니다.

당당하게 서 있는 주인공의 냉정함과 강인함 뒤에 어떤 스토리가 숨겨져 있을지 상상력을 자극합니다.

🎨 팔레트

배경은 차분한 철감색, 강한 다홍색, 에메랄드와 벚꽃색의 절묘한 그러데이션으로 배색을 구성하고 있습니다. 통제된 색감이 이 그림의 매력을 높입니다.

철감(鉄紺)색	다홍색	에메랄드	벚꽃색	미스트 그린 (잿빛 녹색)

🎨 사용한 색상과 톤의 범위

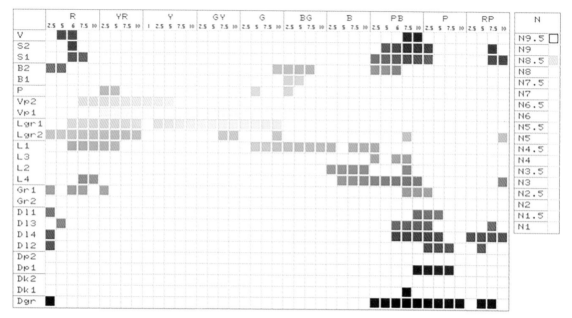

이 그림에는 다양한 색상과 톤을 사용했습니다. 그림에 따라서는 최소한의 색상으로 통일감을 연출하거나 하나의 톤을 유지하기도 합니다. 그러나 이 그림은 다양한 색상과 톤을 영리하게 사용해, 전체의 조화를 잘 잡았습니다.

🎨 색상 밸런스

- ● R （빨강）
- ● YR （주황）
- ○ Y （노랑）
- ● GY （연두）
- ● G （초록）
- ● BG （청록）
- ● B （파랑）
- ● PB （남색）
- ● P （보라）
- ● RP （자주）
- ● N （무채색）

거의 모든 색을 사용하면서도 톤이 다른 것이 포인트입니다. 가장 볼륨이 큰 색상PB는 배경의 어두운 부분과 주인공이 입은 옷에 사용했습니다. 무채색은 거의 쓰지 않았습니다.

🎨 톤 밸런스

- ● 선명한 톤
- ○ 밝은 톤
- ● 탁한 톤
- ● 어두운 톤

대조적인 명암으로 표현한 그림이지만, 암청색의 비율은 20% 정도로 그렇게 높지 않습니다. 탁색과 명청색을 영리하게 활용해 섬세한 대비를 더했습니다.

🎨 그림의 색감

주요 색을 다양한 그러데이션으로 표현했습니다. 전체 배색은 한색 베이스에 난색을 포인트로 활용한 형태입니다.

🎨 배색 포인트

A. 섬세한 그러데이션 표현
B. 배경 스토리와 현대적인 디자인 표현
C. 뼈의 모티브
D. 아름다움과 두려움의 대비

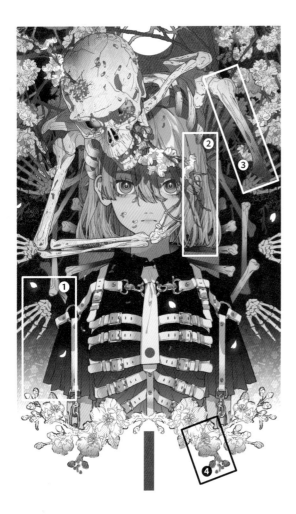

A 섬세한 그러데이션 표현

이 그림은 다양한 그러데이션을 효과적으로 사용한 점이 매력입니다. 하나의 색으로 면을 만들기보다는 그러데이션으로 그림의 분위기와 깊이를 더했습니다. 밤의 어둠을 표현한 배경(①)은 베이스인 철감색이 점차 밝아지면서 벚꽃색으로 변합니다. 그저 어두운 배경이 아니라 달빛을 받은 벚꽃과 주인공을 강조한 표현입니다.

주인공의 머리카락(②)과 해골의 뼈(③)는 색상BG의 에메랄드색과 색상R의 다홍색 그러데이션을 사용했습니다. 각 색의 명도가 점차 높아지면서 이어지는 것이 포인트입니다. 주인공과 해골을 같은 그러데이션 배색으로 처리해, 동료인 것을 나타내고 있습니다.

섬세한 선화로 표현한 벚꽃(④)은 벚꽃색의 톤 그러데이션으로 얇은 꽃잎부터 색이 진한 꽃봉오리까지 묘사했습니다.

②, ③은 명확한 2색 그러데이션입니다. ①, ④는 베이스색이 점차 밝아지는 톤 그러데이션이지만, 색상도 변하는 것이 포인트입니다.

B 배경 스토리와 현대적인 디자인 표현

이 그림의 타이틀인 '타키야샤히메'는 타이라노마사카도의 딸을 가리킵니다. 그녀는 마사카도가 토벌되고 나서 원념에 휩싸여 요술을 사용해 반란을 일으켰다고 알려져 있습니다.

이 이야기가 일러스트의 배경이라고 하면, 주인공은 해골에게 공격당하는 것이 아니라, 해골과 뼈들을 깨워서 조종하고 있다는 것을 예상할 수 있습니다. 해골과 뼈가 주인공의 동료라는 것은 눈을 부릅뜨고 당당하게 서 있는 주인공의 모습에서도 나타납니다. 그림 속의 표현을 보며 등장인물들의 관계나 이야기를 유추해보는 것도 일러스트를 보는 즐거움입니다.

참고로 '타키야샤히메'는 에도 시대의 풍속화가인 우타가와 쿠니요시도 그렸습니다. 과거와 현대, 풍속화와 일러스트, 전통과 혁신 등의 차이를 찾아보는 것도 재미있을 것입니다.

C 뼈의 모티브

주인공 주위에 배치된 뼈는 이 그림의 주요 모티브입니다. 업혀있는 해골, 좌우대칭으로 그려진 여러 개의 손뼈, 뒤에 보이는 나뭇가지의 형태도 뼈를 연상시키고, 주인공이 입은 의상의 벨트도 뼈처럼 보입니다. 철감색의 그러데이션이 밝아지는 부분에는 문양으로 디자인된 뼈와 한자 '骨(골)'이 그려져 있습니다.

대부분의 뼈는 청백색으로 칠해, 체온이 없는 뼈의 차가움과 무시무시한 분위기를 연출했습니다.

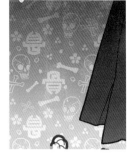

배경에는 뼈를 모티브로 한 패턴이 유머러스하게 그려져 있습니다.

시퍼런 빛을 내뿜는 뼈에 빨간색 포인트를 더했습니다.

D 아름다움과 두려움의 대비

만개한 벚꽃은 아름답고, 서서히 지는 벚꽃잎은 밝게 반짝입니다. 그에 반해 해골과 무수한 뼈는 매우 두려운 존재입니다. 이처럼 이 그림은 아름다움과 두려움이라는 대조적인 느낌이 공존합니다.

배색은 철감색(색상PB의 암청색)과 다홍색(색상R의 순색)의 색상과 명도가 대조적입니다. 다홍색 같은 난색은 앞으로 나온 것처럼 보이고, 철감색 같은 한색은 뒤로 들어간 것처럼 보입니다. 이로 인해 주인공이 어두운 밤(철감)을 가로질러 다가오는 듯한 효과가 생긴 것입니다.

또한 난색은 사람을 흥분시키는 작용이 있고, 한색은 진정시키는 작용이 있습니다. 조용하고 어두운 밤(철감) 속에서 다가오는 아름다움(다홍)은 이런 대비 관계를 활용한 것입니다.

📖 Note 색의 효과

빨간색은 따뜻한 느낌, 파란색은 차가운 느낌을 주듯이 색의 속성에는 다양한 효과가 있습니다. 대표적인 몇 가지를 알아보겠습니다.

먼저 거리감은 난색과 명도가 높은 색이 가깝게 느껴지고, 한색과 명도가 낮은 색은 멀게 느껴집니다. 전자를 **진출색**, 후자를 **후퇴색**이라고 합니다. 명도는 크기에도 영향을 미치는데 명도가 높은 색은 커 보이고, 낮은 색은 작아 보입니다. 전자를 **확장색**, 후자를 **수축색**이라고 합니다.

또한 난색과 채도가 높은 색은 감정이 고조되는 효과가 있고, 한색과 채도가 낮은 색은 차분해지는 효과가 있습니다. 전자는 **흥분색**, 후자는 **진정색**이라고 합니다.

색에 따른 거리감(진출색과 후퇴색)

진출색(난색)
난색인 빨간색은 앞으로 튀어나온 것처럼 보입니다.

후퇴색(한색)
한색인 파란색은 뒤로 들어간 것처럼 보입니다.

색에 따른 크기(확장색과 수축색)

확장색(고명도의 색)
흰색처럼 명도가 높은 색은 명도가 낮은 색보다 크게 느껴집니다.

수축색(저명도의 색)
검은색처럼 명도가 낮은 색은 명도가 높은 색보다 작게 느껴집니다.

색에 따른 감정 변화(흥분색과 진정색)

흥분색(난색)
난색을 보면 활동적인 기분이 드는 효과가 있습니다.

진정색(한색)
한색을 보면 기분이 차분해지는 효과가 있습니다.

흥분색(고채도의 색)
채도가 높으면 기분이 고양되는 효과가 있습니다.

진정색(저채도의 색)
채도가 낮으면 기분이 진정되는 효과가 있습니다.

오토 에구치 *Outo Eguchi*

Twitter @eguchi_saan

pixiv 60189161

Profile 일러스트레이터. SNS를 중심으로 활동. 밝은 색상으로 불안정한 세계를 그린다. 귀엽기도 하고 무섭기도 한 것을 좋아한다.

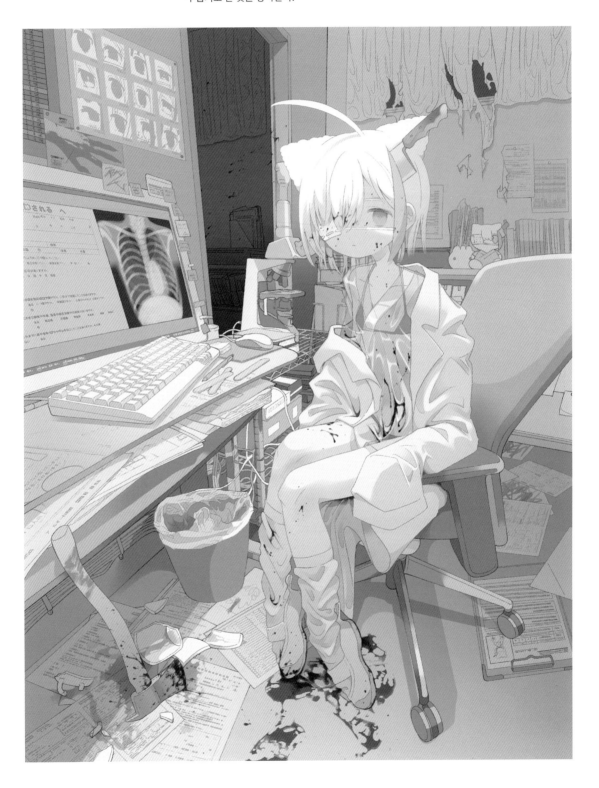

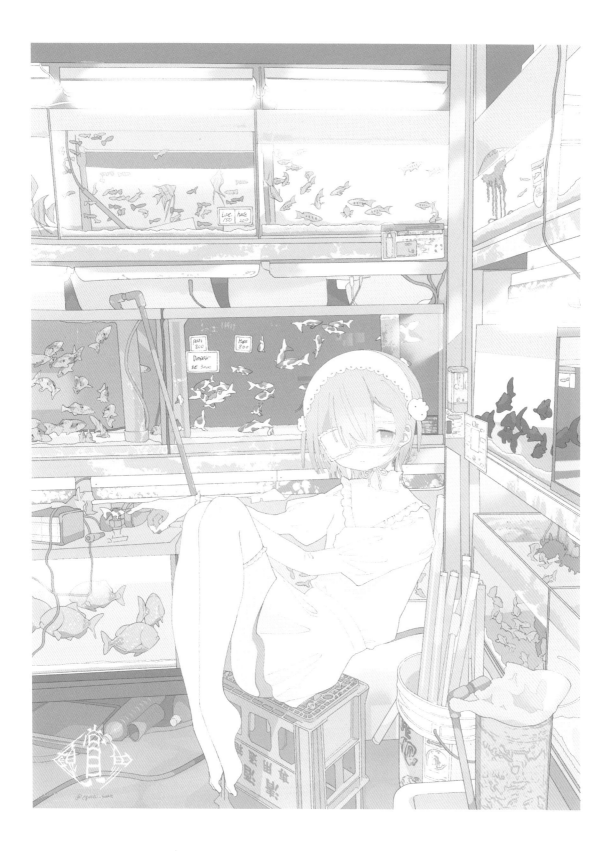

좌 　「**진찰**」 오리지널 작품 / 20XX
상 　「**관상어**」 오리지널 작품 / 20XX

01

관상어

극한의 옅은 색조

애틋하고 우울한 감정이 되는

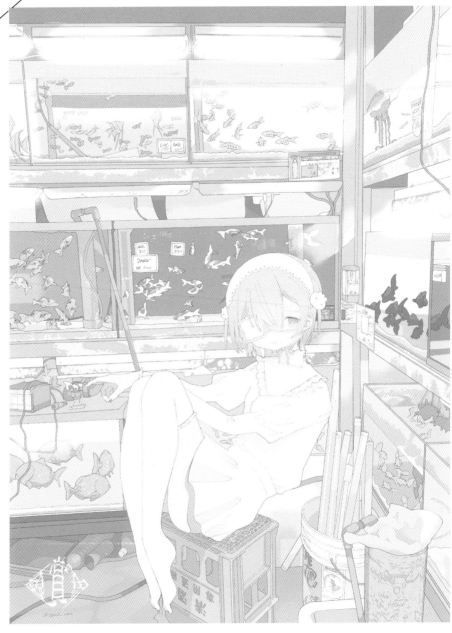

각종 금붕어가 각각의 수조에서 헤엄치고 있는 상점 한 편에서 주인공이 맥주 케이스에 불안정한 자세로 앉아 있습니다. 그리고 공허한 눈빛으로 수조 밖으로 튀어나온 작은 금붕어를 가리키고 있습니다. 아무래도 주인공은 자신도 이 금붕어와 같은 처지라고 말하는 듯합니다.

아주 옅은 톤으로 구성된 이 그림은 아름답고 깔끔하지만, 조금 쓸쓸하고 허무함도 느껴집니다. 섬세한 배색은 연약한 주인공의 심정을 반영했다고 할 수 있습니다.

 팔레트

배색은 크게 베이비 핑크와 베이비 블루로 구성되었습니다. 각각 톤이 다른 색이 절묘한 명도 차이를 유지하며 배치된 그림입니다.

 베이비 핑크

 페일 핑크

베이비 블루

 페일 미스트

 스카이 미스트

🎨 사용한 색상과 톤의 범위

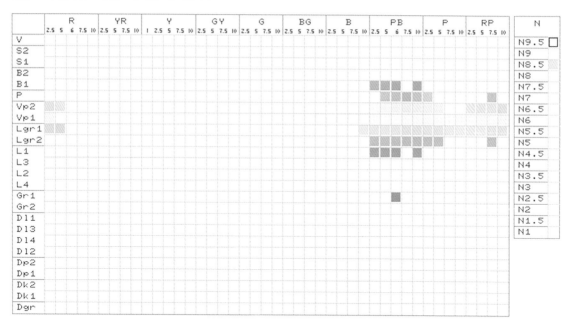

사용한 색상을 보면 어느 정도 폭이 있지만, 거의 파란색과 분홍색이 주도하고 있습니다. 아주 옅은 Vp(베리 페일)톤은 보통 흰색을 대신해서 쓰일 때가 많고, 주역이 되기 힘든 톤이지만, 이 그림에서는 주역으로 사용했습니다.

명도가 높은 톤만으로 배색을 구성할 때는 명도의 차이를 절묘하게 해야 합니다. 이런 섬세한 배색을 유심히 살펴보세요.

🎨 색상 밸런스

- ● R （빨강）
- ● YR （주황）
- ○ Y （노랑）
- ● GY （연두）
- ● G （초록）
- ● BG （청록）
- ● B （파랑）
- ● PB （남색）
- ● P （보라）
- ● RP （자주）
- ● N （무채색）

색상B(파랑)부터 색상RP(자주)까지 차례로 이어지는 4가지 색상이 전체의 90%를 차지하고 있습니다.

🎨 톤 밸런스

- ● 선명한 톤
- ○ 밝은 톤
- ● 탁한 톤
- ● 어두운 톤

명청색과 탁색만 사용했습니다. 탁색은 명도가 높은 톤뿐이므로, 아주 좁은 영역의 명도로 섬세한 배색을 구성했다고 할 수 있습니다.

🎨 그림의 색감

채도가 상당히 낮은 밝은 톤만 사용했지만, 절묘한 명도 차이가 모든 사물을 또렷하게 인식할 수 있게 합니다. 배색만 보면 로맨틱한 느낌이 들기도 합니다.

A. 아주 옅은 톤의 2가지 계열 색상을 사용
B. 그러데이션과 세퍼레이션의 음영
C. 톤이 바뀌면 인상이 달라진다

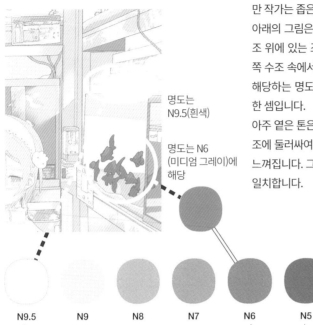

명도는
N9.5(흰색)

명도는 N6
(미디엄 그레이)에
해당

A 아주 옅은 톤의 2가지 계열 색상을 사용

이 그림은 아주 옅은 톤으로 전체를 통일하고, 2가지 계열의 색상만으로 구성한 것이 특징입니다. 선명한 톤이나 어두운 톤을 전혀 사용하지 않은 탓에 명암의 대비를 일정하게 유지하기 어려웠을 것입니다. 하지만 작가는 좁은 범위의 옅은 톤으로 농담을 섬세하게 표현했습니다.

아래의 그림은 농담을 무채색으로 변환한 것입니다. 가장 밝은 것은 수조 위에 있는 조명의 흰색(N9.5)입니다. 그리고 가장 어두운 것은 오른쪽 수조 속에서 헤엄치는 금붕어의 색인 미디엄 그레이(N6의 무채색에 해당하는 명도)입니다. 즉, N9.5~N6의 밝기 단계만으로 그림을 표현한 셈입니다.

아주 옅은 톤은 풋풋함과 가련함, 연약한 인상을 연출하기 쉽습니다. 수조에 둘러싸여 무기력하게 웅크린 주인공은 선이 가늘어서 허무하게도 느껴집니다. 그녀의 불안정함, 연약함, 섬세함은 아주 옅은 톤의 인상과 일치합니다.

| N9.5 | N9 | N8 | N7 | N6 | N5 | N4 | N3 | N2 | N1.5 |

이 범위의 명도만으로 표현했다.

어두운 색은 전혀 쓰지 않았다.

B 그러데이션과 세레이션의 음영

절묘한 명암 조절이 이 그림의 특징이라 할 수 있는데, 특히 빛의 반사를 이용한 음영 표현에서 두드러집니다.

예를 들면 ①주인공의 옷깃 부분은 거의 오프 화이트로 보이지만, 미세한 그러데이션으로 얼굴의 그림자를 표현했습니다.

화면 속에서 가장 밝은 ②수조 위의 조명은 주변을 미세한 그러데이션으로 처리해 빛의 확산을 표현했습니다.

조명 빛은 수조 유리에 반사됩니다. ③수면 가까이로 쏟아지는 부드러운 빛은 흰색과 하늘색의 그러데이션 배열로 표현했습니다. 그에 반해 ④유리에 반사된 빛은 오른쪽 위에서 왼쪽 아래로 향하는 하얀 띠로 표현했습니다. 이것은 하늘색과 흰색의 세퍼레이션 배열입니다. 빛을 표현할 때 이처럼 그러데이션과 세퍼레이션(➡82p【Note 그러데이션과 세퍼레이션】참고) 배열을 적절하게 활용하면 좋습니다.

⑤수조가 자리 잡고 있는 진열대 부분에는 불규칙한 얼룩이 있는데, 물에 젖거나 지문이 묻어있는 부분 등은 빛의 반사가 다른 것을 알 수 있습니다.

이외에도 빛의 반사와 음영을 미묘한 톤의 그러데이션과 세퍼레이션으로 묘사했습니다.

①옷깃 주변의 미묘한 그러데이션

②조명 빛의 확산을 표현한 그러데이션

③, ④부드러운 빛의 반사(그러데이션)와 날카로운 빛의 반사(세퍼레이션)

⑤불규칙한 얼룩처럼 그려진 질감

C 톤이 바뀌면 인상이 달라진다

같은 색상이라도 톤이 다르면 전혀 다른 인상을 줍니다. 톤은 명도(밝기)와 채도(선명도)의 조합입니다. 이 그림에서 주로 사용한 Vp(베리 페일)톤은 명도가 높고 채도가 낮은 톤입니다. 아래는 이 그림을 대표하는 5가지 색상의 명도(세로축)와 채도(가로축)를 조절하여 비교해 본 것입니다.

①은 오리지널입니다. 여기서 명도를 약간 낮추고 채도를 높이면 P(페일)~B(브라이트)톤이 됩니다②. 귀여운 인상의 배색입니다.

좀 더 채도를 높여 V(비비드)톤을 베이스로 하면, 활달하고 캐주얼한 감각이 됩니다③.

명도와 채도를 함께 낮추면 Dp(딥), Dk(다크)톤의 암청색이 되고, 중후하고 클래식한 분위기가 됩니다④.

오리지널의 명도를 낮추면 Lgr(라이트 그레이시)~Gr(그레이시)톤의 탁색이 되고, 어른스러운 차분함과 세련되고 우아한 인상이 강해집니다⑤.

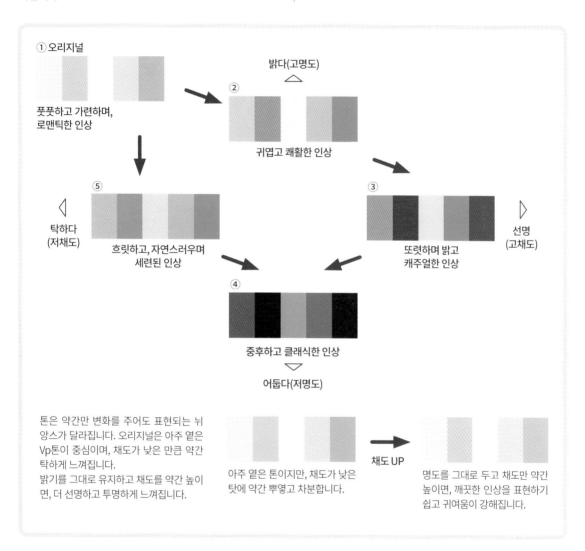

① 오리지널

풋풋하고 가련하며, 로맨틱한 인상

밝다(고명도) △

②

귀엽고 쾌활한 인상

⑤

탁하다 (저채도) ◁

흐릿하고, 자연스러우며 세련된 인상

③

또렷하며 밝고 캐주얼한 인상

선명 (고채도) ▷

④

중후하고 클래식한 인상

어둡다(저명도) ▽

톤은 약간만 변화를 주어도 표현되는 뉘앙스가 달라집니다. 오리지널은 아주 옅은 Vp톤이 중심이며, 채도가 낮은 만큼 약간 탁하게 느껴집니다.
밝기를 그대로 유지하고 채도를 약간 높이면, 더 선명하고 투명하게 느껴집니다.

아주 옅은 톤이지만, 채도가 낮은 탓에 약간 뿌옇고 차분합니다.

채도 UP

명도를 그대로 두고 채도만 약간 높이면, 깨끗한 인상을 표현하기 쉽고 귀여움이 강해집니다.

톤을 동일하면 배색 전체의 조화를 잡기 쉽고, 다양한 인상을 연출할 수 있습니다. 즉, 배색은 색채 속성의 공통성이 있으면 조화로워집니다(➡95p【Note 배색 조화의 원리 - 유사성】참고).

진찰

강렬한 인상을 주는
약간의 포인트 컬러

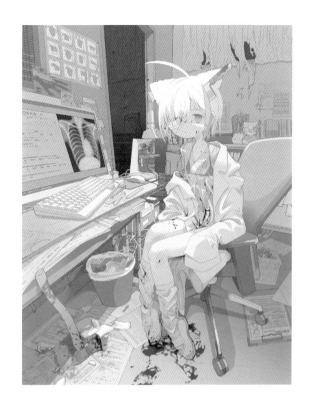

베이스인 저채도의 한색은 차갑고 조용한 분위기를 반영합니다. 머리에 나이프가 꽂힌 주인공은 겉옷이 반쯤 벗겨져 있고, 멍한 상태로 의자에 앉아 있습니다. 진료실에 어울리지 않는 피 묻은 도끼가 섬찟한 분위기를 연출합니다. 귀여움의 이면에 무언가 무시무시한 이야기가 숨겨져 있는 듯합니다.

🎨 사용한 색상과 톤의 범위

🎨 그림의 색감

색상은 거의 PB(남색)만으로 밝은 톤과 탁한 톤의 범위에서 베이스를 구성했습니다. 그리고 아주 소량의 연지색을 포인트로 사용했습니다.

D 배색 방법의 공통점과 차이점

'관상어'와 '진찰'은 불안정한 심정을 옅은 톤의 색상으로 표현했습니다. 두 그림에 사용한 색상과 톤이 비슷해 보일 수 있지만, 사실은 전혀 다른 배색 방법입니다.

비슷하게 보이는 이유는 색상PB(남색)의 Vp(베리 페일)톤을 중심으로 배색을 구성했기 때문입니다. 그러나 Hue&Tone으로 살펴보면, '관상어'는 가로 방향으로 색이 분포되어 있는데 반해, '진찰'은 세로 방향으로 분포되어 있는 것을 알 수 있습니다. 즉, '관상어'는 "톤을 통일하고 다색상으로 표현한 배색"이며, '진찰'은 "한 가지 색상을 다양한 톤으로 표현한 배색"인 것입니다. 따라서 전자는 꿈을 꾸는 듯한 신비함이

느껴지고, 후자는 무서운 이야기의 깊이가 느껴집니다.

또한 색상의 면적 비율도 다릅니다. '관상어'는 베이비 핑크와 베이비 블루 2가지 계열의 색감을 거의 동일한 비율로 사용했으며, 베이스와 포인트의 관계는 없습니다.

그러나 '진찰'은 전체의 90% 이상을 차지하는 블루 그레이(색상PB)가 베이스이며, 아주 좁은 면적에 사용한 탁한 빨간색(색상R)이 포인트 역할을 합니다. 사방에 흩어진 피에 사용된 이 포인트 컬러(색상R)는 보는 사람의 시선을 유도하고, 화면 전체에 긴장감을 더합니다.

📖 Note　배색 조화의 원리 - 유사성

색을 조합할 때 색의 속성(색상, 명도, 채도, 톤)에 공통성이 있으면 조화를 잡기 쉽습니다. 예를 들어 동일 색상, 유사 색상을 다른 톤으로 조합하거나 동일 톤, 유사 톤을 다른 색으로 조합하면, 각각의 색상과 톤에 유사성이 생겨서 통일감이 느껴집니다(➡121p【Note 배색 조화의 원리 - 질서】참고).
톤을 중심으로 유사성에 따른 조화를 설명하겠습니다.

톤은 크게 청색과 탁색으로 나눌 수 있습니다. 물감으로 설명하면, 흰색과 순색을 섞은 명청색과 검은색과 순색을 섞은 암청색, 여기에 순색을 포함해 청색 컬러라고 부릅니다. 그에 반해 회색(즉, 흰색과 검은색으로 이루어진 색)과 순색을 섞은 것은 탁색입니다.
청색은 맑은 인상인데 반해 탁색은 탁한 느낌입니다. 따라서 청색끼리 배색하거나 탁색끼리 배색하면, 톤의 유사성으로 조화를 이루기 쉽습니다. 검은색과 순색을 섞은 암청색은 맑지만, 어두운 탓에 심리적으로 탁하게 느끼기도 합니다. 따라서 탁색과 암청색의 궁합도 나쁘지는 않습니다.

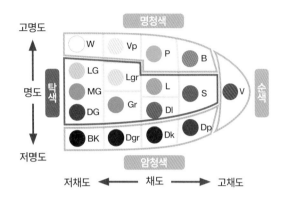

청색과 탁색

① 청색 : 맑은 톤의 컬러. 순색, 명청색, 암청색.

② 탁색 : 탁한 톤의 컬러. 탁색.

※ 단, 암청색은 심리적인 탁색이라고도 하며, 탁색과 잘 어울릴 때도 있습니다.

🎨 청색 배색

청색 배색은 순수하고 깨끗한 것이 특징입니다. 풋풋함, 청결, 귀여움, 활발함 등의 느낌을 주고 움직이는 것을 표현하기 쉽습니다.

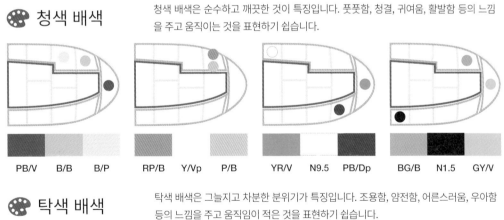

PB/V　B/B　B/P　　RP/B　Y/Vp　P/B　　YR/V　N9.5　PB/Dp　　BG/B　N1.5　GY/V

🎨 탁색 배색

탁색 배색은 그늘지고 차분한 분위기가 특징입니다. 조용함, 얌전함, 어른스러움, 우아함 등의 느낌을 주고 움직임이 적은 것을 표현하기 쉽습니다.

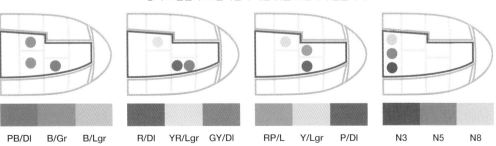

PB/Dl　B/Gr　B/Lgr　　R/Dl　YR/Lgr　GY/Dl　　RP/L　Y/Lgr　P/Dl　　N3　N5　N8

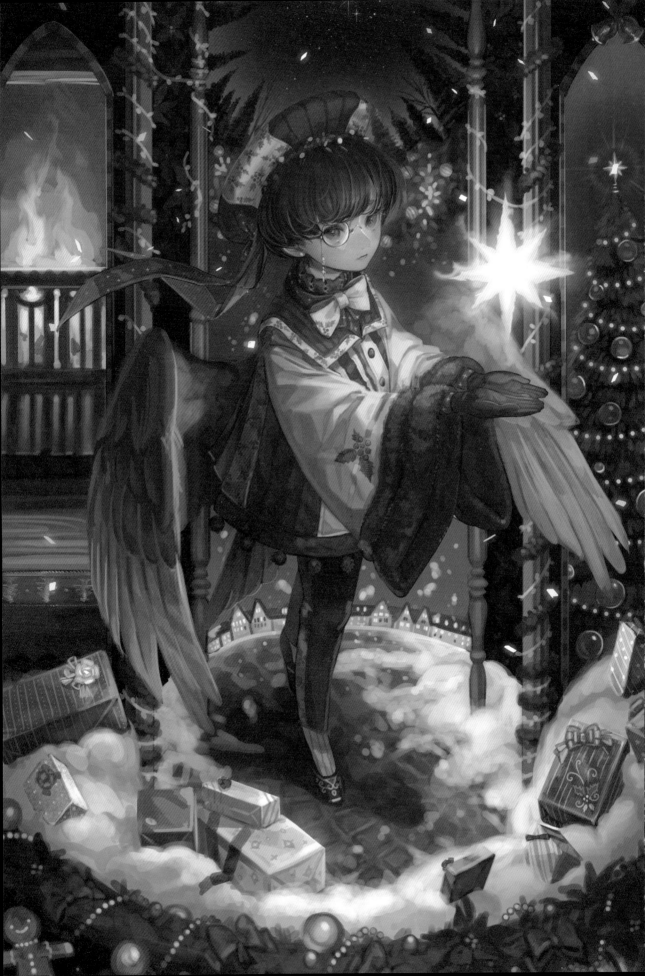

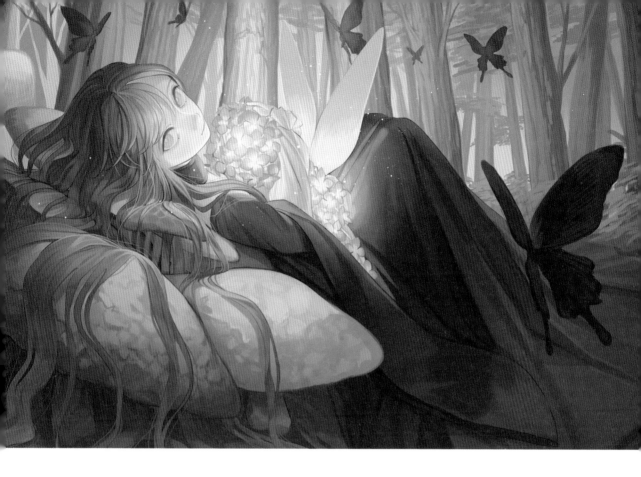

미즈타메토리 *Mizutametori*

Twitter	@mizumizutorisan
pixiv	595405
Profile	일러스트레이터. 대표 참가 작품으로는 'Fate/Grand Order'(개념 예복과 애니메이션 엔드 카드, 서적 표지와 응원 일러스트)와 VTuber '테라토하도우'(데라의 캐릭터 디자인) 등. 화집 '미즈타메토리 화집 : 선잠의 꿈과 빛의 정원'(겐코샤) 발매.

좌 「희망의 빛이 꿈을 비추길」 오리지널 작품 / 2020
상 「숲과 나비」 오리지널 작품 / 2020
하 「런치와 꽃무늬 생쥐들」 오리지널 작품 / 2020

01

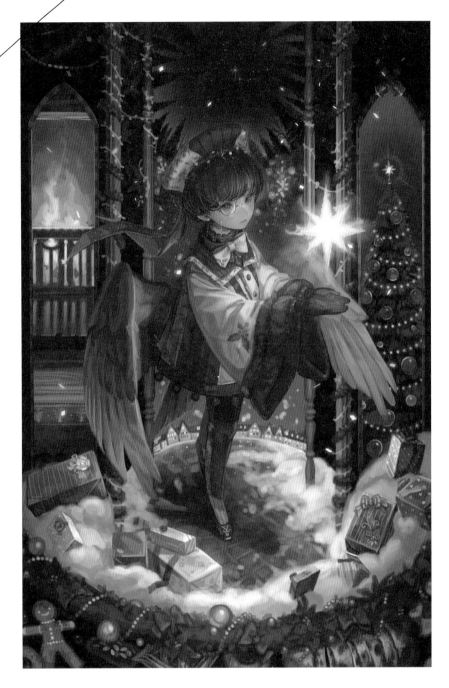

희망의 빛이 꿈을 비추길

온기가 가득한 색감에 마음이 온화해진다

멀리서 찬송가가 들려올 것만 같은 겨울밤. 주인공인 천사는 밤하늘에서 내려온 빛으로 이루어진 별(정령)을 바라보고 있습니다.

거리의 아이들이 기다리고 있을 여러 개의 선물, 따스하게 일렁이는 벽난로의 불, 예쁘게 장식한 크리스마스 트리도 보입니다. 안경을 쓴 천사는 무엇을 기원하고 있을까요?

온기가 느껴지는 색상인 브라운이 베이스로 사용되어 편안하고 느긋한 기분이 되는 그림입니다.

팔레트

브라운 계열의 어두운 톤을 중심으로 구성되어 차분함과 따스함이 느껴집니다. 미드나이트 블루는 성야의 밤하늘을 나타냅니다.

| 브라운 | 캐멀 | 베이지 | 브릭 레드 | 미드나이트 블루 |

🎨 사용한 색상과 톤의 범위

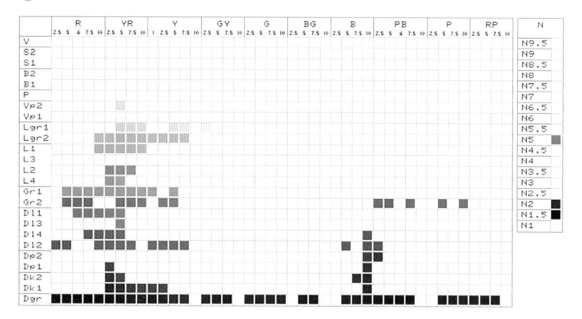

색상과 톤이 상당히 제한되어 있지만, 색상YR(주황)은 밝은 탁색인 Lgr(라이트 그레이시)톤부터 아주 어두운 Dgr(다크 그레이시)톤까지 세로로 길게 분포하고 있습니다.

절묘한 톤 감각으로 통일감 있는 조화를 연출한 것입니다. 또한 YR과 반대 색상이지만, 톤을 조절한 색상B(파랑)를 이용해 아름다운 조화를 보여줍니다.

🎨 색상 밸런스

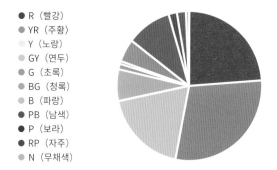

- ● R （빨강）
- ● YR （주황）
- ● Y （노랑）
- ● GY （연두）
- ● G （초록）
- ● BG （청록）
- ● B （파랑）
- ● PB （남색）
- ● P （보라）
- ● RP （자주）
- ● N （무채색）

베이지와 브라운은 오렌지(색상YR)에 가까운 색입니다. 색상 YR을 중심으로 난색(R~Y)이 화면의 70%를 차지하고 있으며, 베이스 역할을 합니다.

🎨 톤 밸런스

- ● 선명한 톤
- ● 밝은 톤
- ● 탁한 톤
- ● 어두운 톤

암청색이 약 60%, 탁색이 약 40%입니다. 밝게 보이는 곳은 대부분 명청색이 아니라 탁색을 사용한 것이 포인트입니다.

🎨 그림의 색감

그림을 보고 따뜻함을 느끼는 이유는 크리스마스라는 스토리뿐만 아니라 보기 좋게 구축된 난색 중심의 배색 효과 때문입니다. 브라운 계열의 톤 배색이 아름다운 그림입니다.

🎨 배색 포인트

A. 크리스마스 컬러(시즌 컬러)
B. 여러 개의 불빛
C. 브라운 톤이 만드는 2가지 질감
D. 다양한 인상의 선물 상자
E. 하늘에서 내려오는 반짝이는 빛

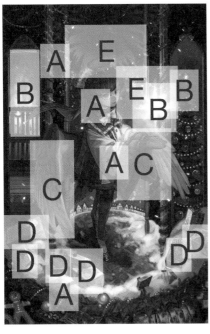

A 크리스마스 컬러(시즌 컬러)

크리스마스다운 컬러라고 하면 아마도 대부분 레드, 골드, 그린 3가지를 떠올릴 것입니다. R/V(레드/비비드톤), Y/S(옐로우/스트롱톤), G/Dp(그린/딥톤)의 조합은 크리스마스 시즌 거리에서 흔히 볼 수 있습니다.

크리스마스 분위기를 표현하는 배색

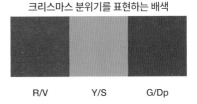

그림에서도 주인공 천사의 옷이나 선물 주위 장식 등에 이 3가지 색을 반복해서 사용했습니다. 하지만 3가지 색의 톤은 모두 어둡고 탁한 인상으로, 결코 화려하지는 않습니다. 레드는 벽돌색이며, 그린도 짙은 녹색입니다. 그림 전체를 차분한 분위기로 연출하기 위해 톤을 낮춰 일정하게 유지한 것입니다.

스카프	의상 (호랑가시나무 문양)	바닥 장식	기둥 장식

레드, 골드, 그린은 크리스마스 느낌이 강한 배색이지만, 명도와 채도가 모두 낮습니다.
특히 레드는 저채도, 저명도인 다크 레드, 딥 레드입니다. 하지만 전체가 암색 중심이기 때문에 상대적으로 레드로 인식하기 쉽습니다.

📖 Note 시즌 페인팅 컬러

크리스마스 외에도 발렌타인데이, 칠석, 할로윈 등 즐거운 시즌 이벤트가 여러 가지 있습니다. 그리고 각각의 이벤트를 상징하는 색과 배색이 있어서, 그것을 보는 것만으로도 기대하게 됩니다.
대표적인 시즌 이벤트 컬러를 3가지 배색으로 소개하겠습니다. 잘 보면 유럽이나 미국에서 유래한 이벤트와 일본 전통 이벤트의 톤이 다르다는 것을 알 수 있습니다. 청색이 베이스 역할을 하는 발렌타인데이와 할로윈은 채도가 높고 대비가 강한 배색입니다. 한편 칠석이나 단오절은 탁색 베이스로 채도와 대비가 낮습니다. 이처럼 설레는 마음으로 맞이하는 이벤트와 온화하고 차분한 마음으로 맞이하는 이벤트의 차이를 배색으로도 표현할 수 있습니다.

대표적인 시즌 이벤트 컬러

새해 첫날 / 발렌타인데이
히나마츠리 / 화이트데이
단오절 / 어머니의 날
칠석 / 추석
할로윈 / 크리스마스

이 그림에는 여러 개의 불빛이 색과 형태로 표현되었는데, 배색 포인트는 그러데이션과 명도 차이입니다. 먼저 벽난로 속에서 일정한 형태 없이 순간순간 변하며, 타오르는 불은 브라운 계열의 톤 그러데이션으로 표현했습니다.

가장 밝게 빛나는 천사의 손 위에 있는 정령의 불빛(별모양)도 윤곽 부분을 미세한 그러데이션으로 표현했습니다. 어두운 배경과 상반되는 밝은 아이보리가 부각되는 것(명도 차이)도 반짝이는 것처럼 보이는 요인입니다.

빛의 확산을 원으로 표현한 크리스마스 트리 상단의 별 장식도 윤곽을 미세한 그러데이션으로 처리하고, 배경인 짙은 남색과의 명도 차이를 이용해 표현했습니다. 밤하늘에 반짝이는 무수한 별도 명도 차이를 이용해 밝게 빛나는 모습을 표현했습니다.

벽난로의 불

불이 일렁이며 솟구치는 상태를 톤 그러데이션으로 표현했습니다. 흐릿하고 일정한 형태가 없는 불입니다.

정령의 빛

강하게 반짝이는 빛을 배경색과 대비가 큰 아이보리로 표현했습니다. 주변에 미세한 그러데이션을 더해 빛의 확산도 표현했습니다.

또한 빛을 별 모양으로 만들어 반짝이는 모습을 강조했습니다.

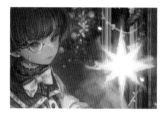

크리스마스 트리의 장식

남색(색상PB) 배경 속에서 반짝이는 금속 장식을 아이보리(색상Y)로 표현했습니다. 상반된 명도와 색상으로 강한 대비를 만들었습니다.

빛의 형태는 별처럼 날카롭고, 흐릿한 톤으로 원을 그려 표현했습니다.

밤하늘의 별

밤하늘에 떠 있는 무수한 별은 밝기를 조절하면서 표현했습니다. 배경인 밤하늘은 짙은 남색(색상PB), 별은 흰색이 아니라 하늘색(색상B)을 사용했습니다.

빛의 형태는 작은 점 위에 사방으로 뻗어나가는 옅은 선(섬광)을 불규칙하게 배치해 표현했습니다.

📖 Note 그러데이션으로 광원을 표현한다

그림에서 가장 강한 빛을 발산하는 것은 천사의 손 위에 있는 정령의 빛입니다. 실제로 발산되는 빛은 아니지만 배색과 형태로 빛을 표현한 것입니다. 시각의 특성을 잘 이용한 표현이라고 할 수 있습니다.

①은 네 개의 정사각형이 하나의 정사각형을 둘러싸고 있습니다. 이때 ②처럼 주변의 정사각형에 중심으로 향하는 그러데이션을 적용하면, 가운데 정사각형이 매우 강하게 반짝이는 효과가 나타납니다. 이처럼 실제로 빛을 발산하지 않더라도 반짝이는 것처럼 보이는 현상을 **글레어 착시**라고 합니다. 우리는 그림을 볼 때 이러한 그러데이션 효과의 영향으로 빛이 반짝이는 느낌을 받게 되는 것입니다.

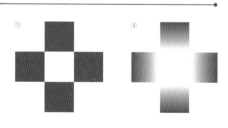

정령의 빛의 반짝임은 그러데이션 효과와 강한 대비를 만드는 두 색상(남색과 아이보리)의 명도 효과로 표현되었습니다.

C 브라운 톤이 만드는 2가지 질감

천사가 입은 옷의 소맷부리는 두툼하고 따뜻한 벨루어입니다. 보풀이 길고 두껍지만, 촉감은 대단히 부드러워 보입니다. 또한 빛을 받아 윤기가 있으므로, 우아한 느낌도 있습니다. 천사의 날개는 접힌 상태로, 각각의 형태가 또렷한 깃털이 전부 아래로 향합니다. 벨루어의 윤기는 인공적으로 만들어진 느낌이지만, 광택이 없는 날개는 자연스럽게 느껴집니다.

의상과 날개는 같은 브라운 계열의 톤 배색인데, 무엇이 다를까요? 바로 채도입니다. 벨루어의 광택은 약간 높은 채도로 표현했고, 날개의 질감은 낮은 채도로 표현했습니다. 소재의 차이뿐 아니라 촉감의 차이까지 섬세하게 톤을 조절해 표현하면 그림의 완성도가 높아집니다.

채도를 높이면 윤기가 생기고 우아한 인상이 됩니다.

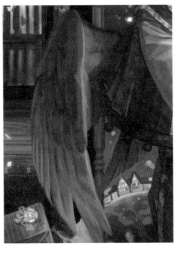

채도를 낮추면 밋밋한 인상이 됩니다.

D 다양한 인상의 선물 상자

바닥에는 천사를 둘러싸듯이 여러 개의 선물이 흩어져 있습니다. 반대쪽에는 불을 밝힌 집들이 자리 잡고 있는데, 분명이 선물들을 기다리고 있는 아이들이 사는 집일 것입니다. 선물은 내용물도 중요하지만, 포장지와 리본의 색과 무늬가 기대를 높여주는 역할을 합니다.

선물 포장지는 모두 차분하고 어른스러운 느낌입니다. 이유는 A의 내용대로 채도가 낮은 색의 영향 때문입니다. 각각의

선물 상자는 베이스 컬러의 톤과 색감에 따라 인상이 다릅니다. 밝은 톤은 가볍고 풋풋한 느낌이고, 어두운 톤은 중후하고 진지한 느낌입니다. 화려한 색감은 호화롭고, 상쾌한 색감은 차분한 느낌입니다.

여러분은 어떤 선물 상자가 마음에 드시나요? 혹은 누군가에게 보낸다면 어떤 것을 선택하고 싶으신가요? 생각만으로도 즐거워집니다.

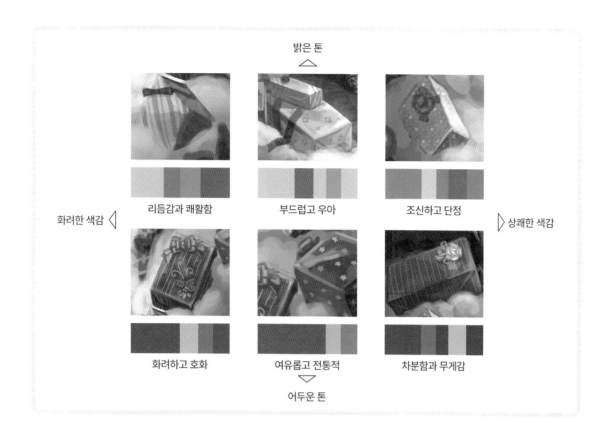

<div style="text-align:center">밝은 톤 △</div>

리듬감과 쾌활함	부드럽고 우아	조신하고 단정
화려하고 호화	여유롭고 전통적	차분함과 무게감

화려한 색감 ◁

▷ 상쾌한 색감

<div style="text-align:center">▽ 어두운 톤</div>

E 하늘에서 내려오는 반짝이는 빛

천사의 머리 위에는 별이 반짝이는 밤하늘이 펼쳐져 있습니다. 자세히 보면 전나무와 같은 침엽수가 원을 그리듯이 자리 잡고 있는데, 이 디자인이 밤하늘의 깊이와 거리를 강조합니다. 하늘에는 반짝이며 떨어지는 종잇조각 같은 것도 보입니다. 이것이 모여 천사의 손 위에서 반짝이는 별이 된 것일까요?

무척 신비하고, 성야에 어울리는 광경입니다.

밤하늘은 칠흑이 아니라 남색으로 표현했는데, 영어로 미드나이트 블루라고 부르는 것처럼 끝없이 깊은 밤하늘은 짙은 남색(색상PB)이 잘 어울립니다. 또한 반대 색상인 골드(색상Y)도 잘 보이게 합니다.

침엽수가 멀리 있는 별을 둥글게 감싸듯이 위치해 있어 밤하늘의 거리와 깊이를 나타냅니다.

떨어지는 무수한 빛(반짝이는 골드 단편)이 모여 정령의 별이 된 것일까요?

숲과 나비

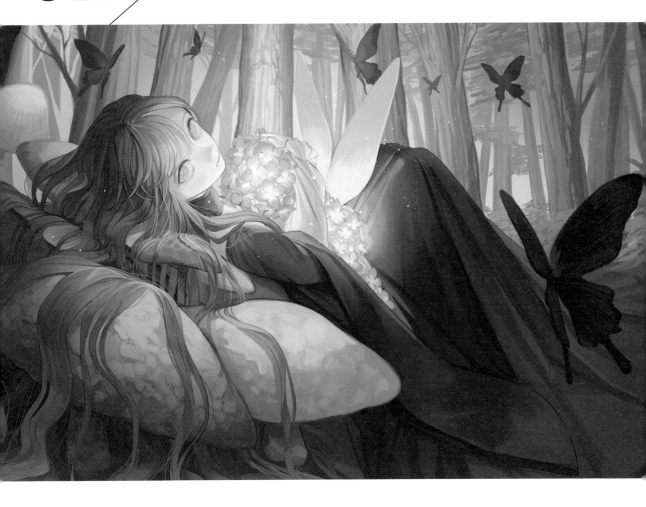

절묘한 톤과 섬세한 배색 구성으로 표현한 판타지

검은 나비가 날아다니는 어두운 숲속에 누워 있는 여성. 긴 머리카락은 나무뿌리처럼 지면까지 흘러내리고, 드레스 자락도 지표의 일부처럼 보입니다. 여성은 반짝이는 나비 날개를 가진 하얀 요정을 부드럽게 감싸 안고, 옆으로 고개를 돌려 우리에게 뭔가 하고 싶은 말이 있는 듯합니다.

이 그림을 보고 다양한 스토리를 떠올리게 되는 이유는 무엇일까요? 아마도 아주 연한 톤의 섬세한 색채 구성으로 매력적인 판타지 세계를 표현했기 때문이라고 생각합니다.

모노톤에 가까운 색감이지만, 최소한의 색만으로 난색과 한색을 대비시켜 명암을 섬세하게 조절한 작가의 뛰어난 테크닉을 자세히 살펴 보세요.

🎨 팔레트

그림은 블루 그레이와 웜 그레이로 구성되었습니다. 그러나 2가지 계열의 색을 미묘한 톤과 그러데이션으로 풍부하게 표현했습니다.

차콜 그레이

웜 그레이

핑크 베이지

아이스 블루

블루 그레이

🎨 사용한 색상과 톤의 범위

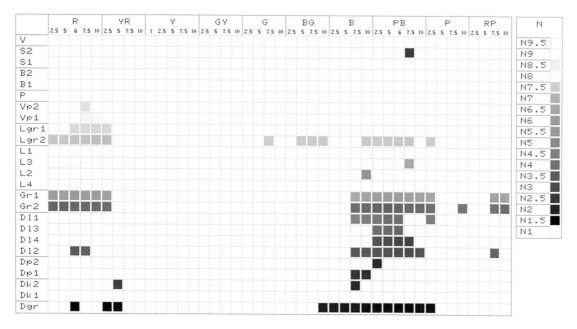

색상과 톤이 대단히 좁은 범위에만 집중되어 있습니다. 색상은 B(파랑), PB(남색)의 한색이 베이스이며 R(빨강)을 포인트로 사용했습니다.

톤은 Lgr(라이트 그레이시)과 Gr(그레이시)톤의 색감이 거의 느껴지지 않고, 다양한 색상의 Dgr(다크 그레이시)톤을 사용했습니다. 검은색과 암회색으로 보이는 색에 미묘하게 섞인 다른 색감이 깊이를 더합니다.

🎨 색상 밸런스

- ● R （빨강）
- ● YR （주황）
- ● Y （노랑）
- ● GY （연두）
- ● G （초록）
- ● BG （청록）
- ● B （파랑）
- ● PB （남색）
- ● P （보라）
- ● RP （자주）
- ● N （무채색）

색상PB(남색)의 비율이 높은 이유는 아주 어두운 PB, B의 Dgr(다크 그레이시)톤을 사용했기 때문입니다.

🎨 톤 밸런스

- ● 선명한 톤
- ● 밝은 톤
- ● 탁한 톤
- ● 어두운 톤

탁색과 암청색만으로 구성되어 있습니다. 그 결과 어두운 숲속의 모습과 고요한 분위기를 느낄 수 있는 그림이 되었습니다.

🎨 그림의 색감

어둠 속에 흐릿한 불빛이 매우 인상적입니다. 절묘한 톤 감각이 돋보이는 배색이라고 할 수 있습니다.

🎨 배색 포인트

A. 빛과 어둠(하얀 요정과 검은 나비)
B. 부분과 전체의 색채 조화
C. 그윽한 배경
 (멀어질수록 흐릿한 나무의 색)
D. 탁한 톤의 섬세한 배색 구성

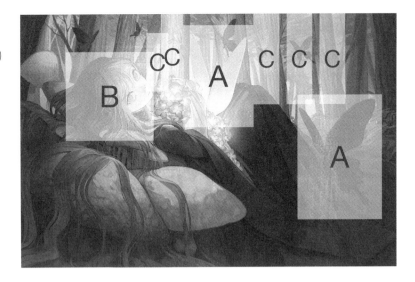

A 빛과 어둠(하얀 요정과 검은 나비)

판타지 느낌의 그림이지만, 빛과 어둠이 테마입니다. 어둡고 깊은 숲속에는 은은하고 반짝이는 하얀 나비 날개를 가진 요정(=빛)이 있습니다. 주위에는 이를 둘러싸듯이 검은 나비(=어둠)가 날아다니고 있습니다.

명도가 다른 색으로 표현한 빛과 어둠의 대비는 환상적인 분위기를 연출합니다.

그림을 보면 다음과 같은 이야기를 상상할 수 있습니다. '최후를 맞이한 요정(하얀 나비의 모습)은 숲의 대지(머리가 긴 여성)에 감싸여 부드러운 빛을 방출하면서 숲으로 돌아갑니다. 그 모습을 동료 요정들(검은 나비의 모습)이 조용히 지켜보고 있습니다'

여러분은 어떤 이야기를 떠올리셨나요?

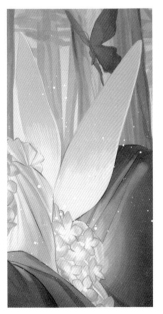

빛과 어둠이라고 하면 선과 악의 관계를 떠올리기 쉽지만, 이 그림에서는 그런 관계가 아닌 듯합니다. 또한 '하얀' 나비 날개라고 설명했지만, 실제 색은 핑크 베이지이므로, 좀 더 부드러운 인상입니다.

B 부분과 전체의 색채 조화

눈 결정이나 양치식물의 잎처럼 일부 형태가 확대되어 전체의 형태가 되는 원리(자기 유사성)가 있는데, 자연에서 흔히 볼 수 있는 이 현상을 **프랙탈**이라고 합니다. 부분이 전체와 유사한 형태로 반복됨으로써 질서를 유지한다고 볼 수 있습니다.

프랙탈과는 다르지만, 이 그림은 배색 구성이 부분과 전체가 유사한 형태입니다. 얼굴 주변에 사용한 색을 Hue&Tone으로 살펴보면, ①과 같습니다. 웜 그레이의 머리카락, 베이지

의 피부, 블루 그레이의 눈동자처럼 저채도의 색 구성입니다. 그리고 이 색의 패턴은 전체적으로 사용한 색의 패턴 ②와 거의 같습니다.

즉, 가장 시선이 가기 쉬운 주인공의 얼굴 부분만 보아도, 전체의 배색 구성과 유사해서 그림의 시크한 분위기를 알 수 있다는 것입니다. 전체의 조화를 유지할 수 있도록 색을 연구한 작가의 노하우라고 할 수 있습니다.

① 얼굴 부분의 Hue&Tone

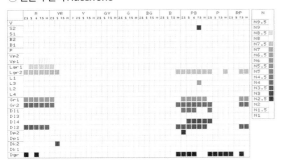

② 그림 전체의 Hue&Tone

머리카락

피부

눈동자

C 그윽한 배경(멀어질수록 흐릿한 나무의 색)

누워있는 주인공의 배경에는 어두운 나무가 빼곡하게 자리 잡고 있습니다. 시점이 낮아서 거의 수평으로 보이는 만큼, 나무 윗부분은 생략하고 줄기만 그렸습니다. 가장 앞에 있는 나무는 빛의 반사를 표현하면서 비교적 또렷한 음영을 더했습니다. 반면, 멀어질수록 나무 줄기 색의 명도 차이를 줄여, 가장 멀리 있는 나무는 음영이 거의 없습니다. 원근감을 표현하려고 줄기의 명도 차이를 줄이고 흐릿한 형태로 표현한 것입니다. 동시에 점차 명도를 높이고 채도를 낮췄습니다.

장르는 다르지만, 아즈치모모야마 시대에 활약했던 일본 화가 하세가와 토하쿠의 '송림도병풍(松林図屏風)'이라는 수묵화가 있습니다. 먹의 농담만으로 안개가 낀 송림의 풍경을 그린 작품입니다. 한없이 정숙하고 환상적인 분위기는 이 그림과 공통되는 부분이 있으니 꼭 살펴보세요.

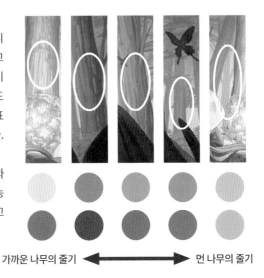

가까운 나무의 줄기 ◀━━━━▶ 먼 나무의 줄기

D 탁한 톤의 섬세한 배색 구성

이 책에는 다양한 색을 사용한 그림이 많은데, 이 그림은 거의 모노톤으로 보일 정도로 채도가 낮은 색으로 구성되어 있습니다. 따라서 매우 차분하고 조용한 분위기입니다.

색감이 또렷하지 않은 탁한 톤의 그림은 그만큼 섬세하게 명암을 조절하는 것이 포인트입니다(➡109p【Note 색상을 구분한다】참고).

이 그림에서는 색상R(빨강)과 색상PB(남색)를 주로 사용했습니다. 톤은 저채도의 Lgr(라이트 그레이시)과 Gr(그레이시) 톤이 중심입니다. 즉, 색상의 대비와 섬세한 명암으로 배색한 그림입니다.

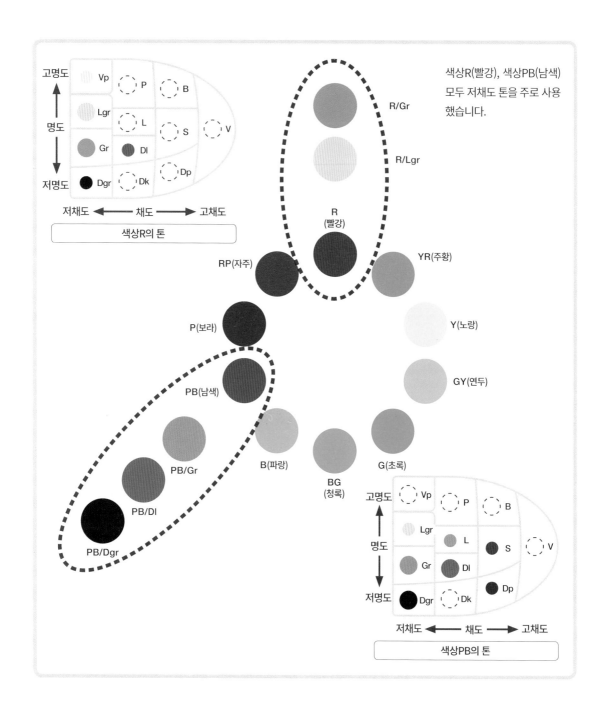

색상R(빨강), 색상PB(남색) 모두 저채도 톤을 주로 사용했습니다.

📖 Note 색상을 구분한다

아래에 있는 색감이 다른 10가지 색(왼쪽)을 색상환의 순서대로 나열해 보세요(오른쪽 그림의 점선 부분에 색을 옮겨 색상환을 완성하세요).

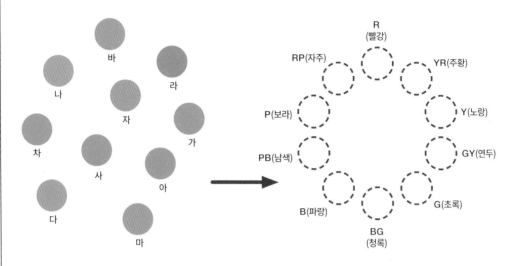

완성하셨나요? 조금 어려웠을지도 모르지만, 아래의 왼쪽 그림처럼 나열했다면 정답입니다.

못하신 분도 아래의 오른쪽 그림처럼 V(비비드)톤이었다면 쉽게 해결할 수 있었을 겁니다.

V톤처럼 고채도의 색상은 색감이 또렷한 만큼 각각의 색을 구분하기 쉽습니다. 반면, Gr톤과 같이 저채도의 색상은 색을 구분하기가 어렵습니다.

정답

이 문제로 알 수 있듯이 저채도의 색을 구분해서 사용하는 것은 어렵습니다. 하지만 이 그림은 저채도 색상의 톤을 통일하고, 명암을 섬세하게 조절하여 매력적인 배색을 보여줍니다.

03 / 꽃무늬 옷을 입은 생쥐들의 런치 타임

색과 모티브로 표현한 개성 넘치는 캐릭터

떠들썩한 아이, 잘 먹는 아이, 부끄러워하는 아이, 이미 다 먹은 아이 등 각각의 런치타임을 즐기는 8인의 생쥐 캐릭터들은 모두 개성이 강합니다. 표정과 몸짓, 포즈와 더불어 색과 모티브에도 캐릭터의 성격을 명확하게 표현한 점이 포인트입니다. 특히 모든 캐릭터가 생쥐라는 공통성이 있어, 각각의 개성이 잘 전달됩니다.

오로지 개성만을 강조하면 아무런 공통성이 없어서 그림의 매력이 반감됩니다. 이 그림에서는 빨간색 눈과 큰 귀, 약간 탁한 톤으로 통일해 세계관을 유지하고 있습니다.

 팔레트　6인과 2인조, 각각의 테마 컬러를 하나씩 정했습니다. 회색이 섞인 탁한 톤이라는 공통점은 있지만, 명도가 3단계 정도로 나누어져 있어 색상이 다양합니다.

| 미스트 그린 | 페일 핑크 | 차콜 그레이 | 샌드 베이지 | 페일 아쿠아 | 브릭 레드 | 미네랄 블루 |

🎨 사용한 색상과 톤의 범위

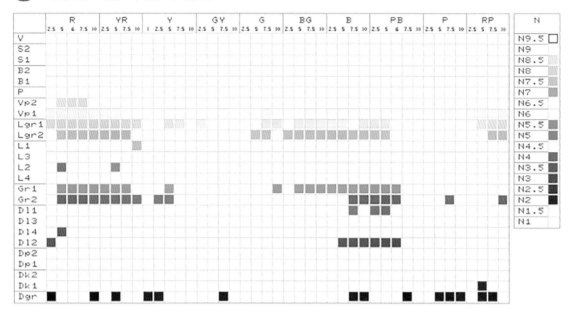

8인의 캐릭터를 그린 이 그림에는 배경이나 스토리가 없지만, 어느 정도 일치하는 톤이 있습니다. 많은 색상에서 드러나는 것은 아주 옅은 톤인 Vp(베리 페일)톤, 연하고 약한 톤인 Lgr(라이트 그레이시)톤, 그리고 수수한 톤인 Gr(그레이시)톤입니다. 모두 저채도 색이므로, 차분하고 부드러운 인상입니다.

🎨 색상 밸런스

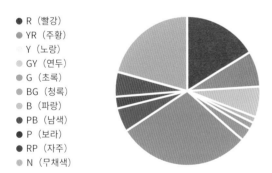

- ● R （빨강）
- ● YR （주황）
- ● Y （노랑）
- ● GY （연두）
- ● G （초록）
- ● BG （청록）
- ● B （파랑）
- ● PB （남색）
- ● P （보라）
- ● RP （자주）
- ● N （무채색）

저채도 컬러가 중심인 만큼 색감이 그렇게 명확하지는 않습니다. 컬러를 보면 유채색 10가지와 무채색을 모두 사용했습니다. 색상R(빨강)과 B(파랑)가 약간 많지만, 등장인물의 색깔을 확실하게 구분했습니다.

🎨 톤 밸런스

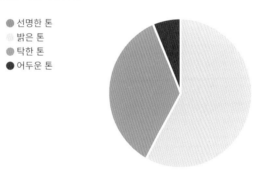

- ● 선명한 톤
- ● 밝은 톤
- ● 탁한 톤
- ● 어두운 톤

저채도의 명청색과 탁색 2가지 톤에 치우쳐 있습니다. 톤, 특히 채도로 공통성을 유지하면서 캐릭터에 따라 색상과 명도에 변화를 준 것이 특징입니다.

🎨 그림의 색감

8인의 캐릭터에 사용한 채도가 낮은 탁한 톤의 영향으로 차분하고 부드러운 인상이 느껴집니다.

A 배색을 활용한 캐릭터 표현

그림을 그릴 때 등장인물의 성격을 표현하는 방식은 중요한 문제입니다. 8인(6인과 2인조)의 캐릭터를 보면 표정, 의상, 포즈, 몸짓 같은 외형뿐 아니라 배색에서도 각각의 성격이 잘 느껴집니다. 그러면 어떤 식으로 캐릭터를 구분해서 표현했는지, 배색을 포함해 살펴보겠습니다.

캐릭터는 전체적으로 채도가 낮은 차분한 톤으로 통일되어 있습니다. 하지만 자세히 보면 색상과 명도를 잘 구분해, 각각의 성격에 맞게 표현했습니다. 아래는 배색을 기준으로 각 캐릭터를 정리한 것입니다. 위쪽은 밝고, 아래쪽은 어두운 색 중심이며, 왼쪽은 난색, 오른쪽은 한색이 중심입니다.

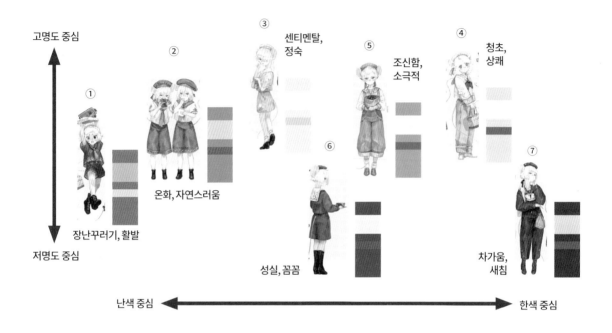

난색 중심

난색이 중심인 것은 ①과 ②입니다. ①은 연령이 가장 어려 보이고, 꾸밈없이 밝고 활발합니다. 따뜻한 느낌의 브릭 레드(벽돌색)의 의상이 좋아 보입니다.

②는 쌍둥이입니다. 일사분란하게 점심을 먹는 중이지만, 사이좋은 두 생쥐는 서두르지 않습니다. 아마도 이 쌍둥이는 점심을 먹고 낮잠을 자지 않을까요? 샌드 베이지 의상이 매우 친숙하고 자연스러워 보입니다.

고명도 중심

가장 밝은 톤의 배색은 ③입니다. 아주 옅은 페일 핑크 의상을 입고 수줍어하면서 이쪽을 돌아보고 있습니다. 얌전하고 센티멘탈한 생쥐입니다.

한색 중심

한색으로 배색된 캐릭터 중에서 밝은 톤은 ④와 ⑤입니다. 옅은 페일 아쿠아 세일러복에 퍼플 리본을 멘 ④는 손을 앞으로 모은 포즈를 취해 청초한 느낌을 줍니다. 멋부리기를 즐기는 타입 같습니다.

⑤도 한색 중심의 배색이지만, 소극적이고 얌전한 성격으로 보입니다. 미스트 그린 의상은 조신하고 조용한 인상입니다.

저명도 중심

나머지 ⑥, ⑦은 어두운 톤이 공통점입니다. ⑥은 남색 세일러복을 입고 날카로운 눈빛으로 노려보고 있습니다. 장난이 지나친 친구에게 주의를 주는 듯한 모습입니다. 성실한 반장 같은 타입처럼 보입니다.

⑦은 검은색 중심의 의상을 입은 가장 차갑고 어른스러운 분위기입니다. 무심한 표정, 부드러운 손가락과 손동작에는 알 수 없는 매력이 느껴집니다. 섹시하고 멋진 생쥐입니다.

B 캐릭터의 성격과 모티브(꽃, 도시락)

A에서 캐릭터의 성격과 색의 관계에 대해 살펴보았습니다. 이 그림은 모티브에도 상당히 공을 들였는데, 모티브는 바로 의상에 그린 꽃무늬와 손에 든 도시락입니다.

꽃과 도시락은 각 캐릭터의 이미지에 알맞은 것을 선택했습니다.

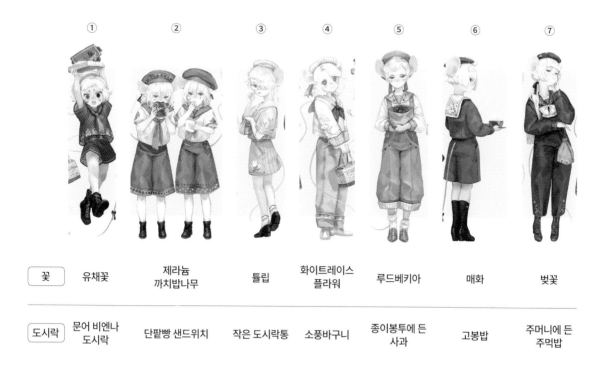

꽃	유채꽃	제라늄 까치밥나무	튤립	화이트레이스 플라워	루드베키아	매화	벚꽃
도시락	문어 비엔나 도시락	단팥빵 샌드위치	작은 도시락통	소풍바구니	종이봉투에 든 사과	고봉밥	주머니에 든 주먹밥

① 가장 밝고 작은 아이답게 화창한 봄 이미지의 노란색 유채꽃입니다. 다급한 느낌으로 들어올린 것은 문어 비엔나 도시락입니다.

② 사이좋은 쌍둥이는 빨간색 꽃, 녹색 잎의 제라늄과 까치밥나무입니다. 크게 한입 물고 있는 것은 익숙한 샌드위치. 점잔 빼는 모습은 없습니다.

③ 수줍음 많은 생쥐의 꽃은 흰색과 분홍색 튤립입니다. 좀 더 작은 꽃이 어울릴 듯하지만, 튤립처럼 밝은 성격을 부러워하는지도 모릅니다. 숨기듯 들고 있는 작은 도시락 속에는 무엇이 들어 있을까요?

④ 멋쟁이 생쥐의 꽃은 섬세한 흰색 레이스 플라워입니다. 상의 밑단에는 레이스 자수도 되어 있습니다. 손에 든 바구니에는 분명 맛있고 보기 좋은 음식이 들어 있을 것입니다.

⑤ 조신하고 얌전한 생쥐의 꽃은 루드베키아. 꽃말은 정의, 공평 그리고 "당신을 바라본다"입니다. 봉투 속에 있는 많은 사과는 그런 상대에게 주려는 것일지도 모릅니다.

⑥ 바른 자세를 한 리더 같은 타입 생쥐의 꽃은 매화입니다. 런치는 정식이며, 고봉밥이 눈길을 끕니다. 감정을 억제하고 예의도 엄격하게 따지는 성격처럼 보입니다.

⑦은 어**두운 톤**의 옷을 입은 생쥐로, 수수하고 전통적인 느낌입니다. 꽃은 벚꽃, 도시락은 주머니에 들어 있는 주먹밥. 어른스러운 포즈의 이면에는 의외의 일면이 있어 보입니다.

꽃과 도시락이라는 모티브도 각 캐릭터의 성격을 표현하는 데 적합한 것을 선택했습니다. 의상의 배색(**A**)과 모티브(**B**)에 담긴 공통점을 유심히 살펴보세요.

니와 하루키 *Niwa Haruki*

Twitter	@niwa_uxx
pixiv	22199301
Profile	일러스트레이터, 만화가. 소설 표지와 일러스트 중심으로 활약하면서 만화가로도 활동 중. 대표작은 '산타클로스의 스승님 ~츠와부키와 슌기쿠의 한 해~'(저자 : 도구 코지, 후지미L문고) 표지, '쿄라쿠 숲의 앨리스'(저자 : 모치즈키 마이, 분게이슌주) 삽화와 만화화, 'DEEMO –Prelude-'(ⓒRayark Inc./'DEEMO THE MOVIE' 제작위원회, 이치진샤) 만화 등.

좌 「스웻 메이킹」 오리지널 작품 / 2021
우 「낙과」 오리지널 작품 / 2021

꽃장식 메이킹

부드럽고 멋진 꽃의 이야기

기분 좋은 향기가 가득한

꽃에는 다양한 색과 향기가 있어 보기만 해도 기분이 좋아집니다.

그런 꽃으로 장식을 만드는 도중에 꽃으로 된 드레스를 입은 요정이 잠에서 깨어났다는 로맨틱한 스토리를 상상할 수 있는 그림입니다.

그림에 사용한 색감도 세련미가 있습니다. 그러데이션을 이용한 수채화 느낌의 가벼움과 섬세한 표현, 서로를 강조하는 대비적인 색상, 모티브를 아름답게 표현한 전경과 배경을 이용한 배색 방법 등 눈여겨 봐야 할 포인트가 많습니다.

🎨 팔레트

다양한 꽃의 색을 아름답게 표현했습니다. 그 중에서도 그림의 중심에 해당하는 퍼플 블루는 키 컬러이자, 맑고 우아한 분위기를 연출합니다.

퍼플 블루

오프 화이트

라이트 퍼플

라이트 옐로우

레드

🎨 사용한 색상과 톤의 범위

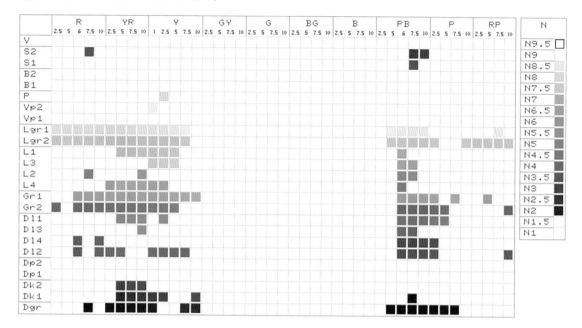

그림에 사용한 색을 살펴보면, 색상R(빨강), YR(주황), Y(노랑)의 난색과 색상PB(남색)의 한색에 집중되어 있다는 것을 알 수 있습니다. 의외인 점은 색상GY(연두)부터 B(파랑)까지의 범위를 전혀 쓰지 않았다는 것입니다. 즉, 제한된 색 범위 내에서 꽃의 매력뿐 아니라 키 컬러인 색상PB가 돋보이는 색을 선택했다고 할 수 있습니다.

배경과 리본의 오프 화이트는 화면 전체를 밝은 톤으로 유지하는 동시에 퍼플 블루의 꽃을 또렷하게 보여주는 역할을 합니다.

🎨 색상 밸런스

- ● R (빨강)
- ● YR (주황)
- ○ Y (노랑)
- ● GY (연두)
- ● G (초록)
- ● BG (청록)
- ● B (파랑)
- ● PB (남색)
- ● P (보라)
- ● RP (자주)
- ● N (무채색)

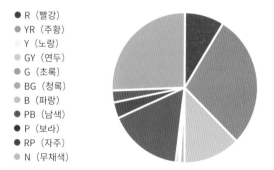

전체의 1/4을 차지하고 있는 무채색은 명도가 높은 배경색입니다. 유채색은 색상YR(주황)과 Y(노랑)가 40%, 색상PB(남색)가 20%로 난색과 한색의 조합이 돋보입니다.

🎨 톤 밸런스

- ● 선명한 톤
- ○ 밝은 톤
- ● 탁한 톤
- ● 어두운 톤

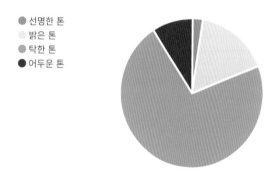

맑은 인상의 그림이지만, 실제로 사용한 톤의 3/4은 탁색입니다. 깨끗함이 느껴지는 이유는 넓은 면적의 밝은 배경색과 수채화 물감처럼 번지는 표현 때문입니다.

🎨 그림의 색감

퍼플 블루를 오프 화이트와 배색하면, 깔끔하고 품위 있는 느낌이 됩니다. 또한 반대 색상인 라이트 옐로우는 퍼플 블루를 강조하는 효과가 있습니다.

 배색 포인트

A. 다양한 꽃의 색
B. 수채화 느낌의 터치와 색채
C. 배경색을 활용한 꽃의 색 표현
D. 윤곽선의 유무

A 다양한 꽃의 색

이 그림은 꽃들의 길이를 맞추고 리본으로 묶어 벽장식으로
만드는 장면을 표현한 것입니다.
꽃은 벽장식이든 꽃다발이든 조합하는 꽃의 종류에 따라 다
양한 인상이 됩니다. 아래에 꽃의 색을 정리해 보았습니다.

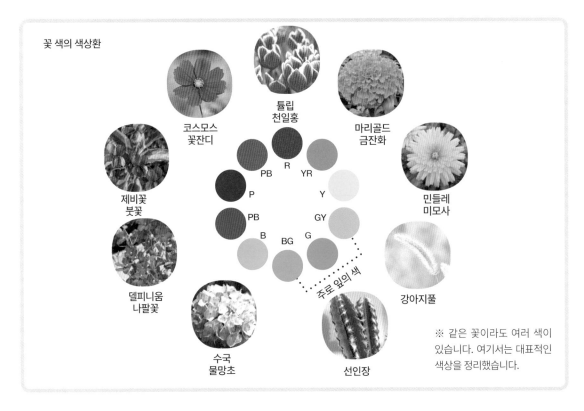

꽃 색의 색상환

코스모스
꽃잔디

튤립
천일홍

마리골드
금잔화

제비꽃
붓꽃

민들레
미모사

P

PB R

PB YR

Y

B GY

BG G

주로 잎의 색

델피니움
나팔꽃

강아지풀

수국
물망초

선인장

※ 같은 꽃이라도 여러 색이
있습니다. 여기서는 대표적인
색상을 정리했습니다.

빨간 튤립, 오렌지 마리골드, 노란 민들레 등 다양한 꽃의 색
을 색상환에 대입한 것이 위의 그림입니다. 물론 이외에도
많은 꽃이 있지만, 대부분 색상B(파랑), PB(남색), P(보라),
RP(자주), R(빨강), YR(주황), Y(노랑)의 범위에 해당됩니다.
GY(연두)부터 BG(청록)는 주로 잎의 색으로 사용됩니다. 어

린잎은 노르스름한 색상GY, 색이 짙은 잎은 푸르스름한 색상
BG입니다.
꽃의 색은 자연의 산물이지만, 인공적으로 파란 색소를 가진
장미가 개발되기도 했습니다. 미래에는 더 다양한 색의 꽃을
보게 될지도 모릅니다.

B 수채화 느낌의 터치와 색채

디지털로 그렸다고 생각되지 않을 정도로 수채화의 투명함과 부드러운 번짐이 잘 표현된 그림입니다. 이런 터치도 매력적이지만, 색을 제한한 효과적인 배색 또한 세련되고 우아한 분위기를 연출합니다.

수채화 느낌의 터치는 단색의 톤 그러데이션으로 표현했는데, 조금씩 밝아지는 채색으로 수채화 물감이 종이에 번지는 모습을 나타냈습니다.

배색은 중앙의 퍼플 블루와 오프 화이트 조합이 시원하고 품위가 느껴집니다. 퍼플 블루의 오른쪽 상단에 있는 라이트 옐로우는 보색 관계이므로, 서로의 색감을 강조하면서 화려한 분위기를 연출합니다(➡121p【Note 배색 조화의 원리 - 질서】참고).

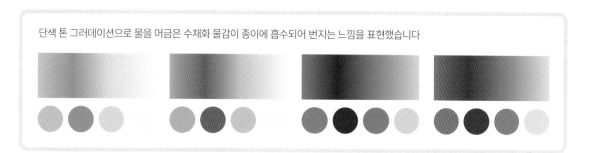

단색 톤 그러데이션으로 물을 머금은 수채화 물감이 종이에 흡수되어 번지는 느낌을 표현했습니다

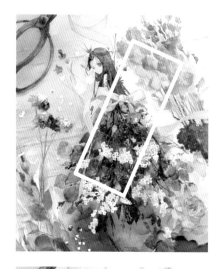

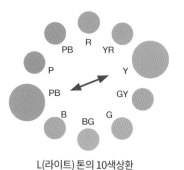

L(라이트) 톤의 10색상환

색상 PB(남색)와 Y(노랑)는 색상환에서 서로 반대쪽에 위치한 보색 관계입니다. 가장 대비가 높은 색이므로, 서로를 돋보이게 하는 효과가 있습니다. 2가지 색 사이에 오프 화이트를 넣어 강약이 있는 세퍼레이션 배색을 구성했습니다.

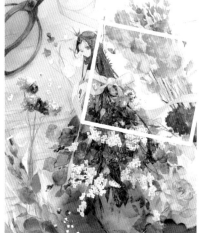

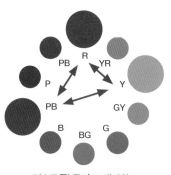

S(스트롱) 톤의 10색상환

색상 R(빨강), Y(노랑), PB(남색)는 색상환에서 색상 차이가 있는 조합입니다. 거의 같은 간격으로 배치되어 있어서 즐거움과 화려함이 느껴집니다.

C 배경색을 활용한 꽃의 색 표현

이 그림은 꽃을 가공하는 작업대가 무대입니다. 왼쪽 위에는 꽃을 자르는 가위와 장식용 흰색 리본이 있고, 나무 상판은 흰색 페인트를 칠해서 무척 밝고 청결한 느낌입니다.

모티브인 꽃은 배경색(상판 나무의 색)에 따라 느낌이 달라지는데, 그림과 같이 흰색 나무와 수채화 느낌의 터치가 어우러지면 깔끔한 인상이 됩니다.

나무의 색은 밝은 흰색부터 어두운 색까지 밝기 차이로 구분할 수 있습니다. 그러면 배경인 나무의 색에 따라서 꽃의 색은 어떻게 달라질까요?

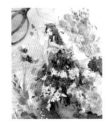

오리지널
밝은 배경이 깨끗한 수채화 터치와 잘 어울려 꽃의 색이 깨끗하고 경쾌합니다.

밝은 색의 나무
부드럽고 자연스러운 인상입니다. 다만 명도가 높은 노란색 꽃은 흐릿하게 보입니다.

중간 명도의 나무
나무색의 주장이 강하지만, 온화하고 자연스러운 느낌입니다. 빨간색 꽃은 흐릿해 보입니다.

어두운 색의 나무
꽃의 색이 밝고 선명합니다. 어두운 나무색이 고급스러운 느낌이지만, 파란색 꽃은 매몰됩니다.

이처럼 나무 상판의 색이 바뀌면 꽃의 색감이 흐려지기도 합니다. 따라서 모티브와 배경색을 설정할 때는 명도와 채도 차이가 만드는 영향을 고려해야 합니다. 또한 작업대의 인상도 깔끔하고 상쾌한 느낌, 친숙하고 자연스러운 느낌, 차분하고 고급스러운 느낌 등으로 나무 상판의 색에 따라 변합니다.

꽃의 색은 다양하므로, 가장 중요한 꽃이 아름답게 보이는 배경색을 선택해야 합니다. 이 그림에서는 메인인 퍼플 블루의 꽃이 또렷하게 잘 보이도록 나무 상판의 색을 흰색으로 선택했습니다.

D 윤곽선의 유무

일러스트에서는 대상을 또렷하게 표현하기 위해 밑그림에 윤곽선을 그립니다. 채색한 후에도 윤곽선이 남아 있으면 더 또렷합니다. 이 그림에서 꽃을 자르는 가위와 리본에는 윤곽선이 있지만, 꽃에는 윤곽선이 없습니다. 꽃을 수채화처럼 표현했기 때문입니다(실제로는 디지털에서 수채화 브러시를 사용). 윤곽선이 없어서 형태보다는 색 자체의 아름다움을 강조했다고 할 수 있습니다.

꽃에는 윤곽선이 없지만, 주인공인 요정에는 아주 가느다란 윤곽선이 있습니다(요정의 팔에는 선을 그렸지만, 옆에 있는 잎에는 선을 그리지 않았습니다). 윤곽선은 배경과 요정을 분리하는 역할을 하므로, 요정의 존재감을 더 또렷하게 합니다. 졸린 듯이 오른쪽 눈을 비비는 요정의 모습은 막 잠에서 깨어나 배경과 분리되었다고 해석할 수도 있습니다.

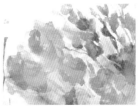

윤곽선이 없는 꽃

윤곽선이 있는 리본

윤곽선 없음

배경과 차이가 크지 않고 자연스럽게 색에 집중할 수 있으므로, 그러데이션의 아름다움이 잘 나타납니다.

윤곽선 있음

타원형이 배경과 또렷이 구분됩니다. 그러데이션의 부드러움은 잘 드러나지 않습니다.

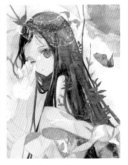

꽃과 잎(자연물)에는 윤곽선이 없지만, 요정(인물)에는 가는 윤곽선이 있습니다.

📖 Note 배색 조화의 원리 - 질서

배색 조화의 질서란, 색 공간을 구성하는 색상과 명도, 채도, 톤을 규칙적으로 나열한 것을 말합니다. 색상환에서 동일한 간격으로 색을 선택하는(정삼각형, 정사각형의 정점에 오는 색을 선택하는 방식) 방식입니다. 질서 있는 2색 관계에 대해 색상과 톤으로 구분해서 살펴보겠습니다.

색상의 관계

색상을 조합하기 전에 색상환에서 어떤 위치 관계의 색인지 확인합니다. 기본은 특정 색상을 기준으로 같은 색상, 인접 색상, 멀리 떨어진 색상 중에 선택합니다.

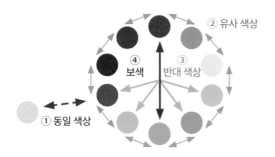

동질의 조화 = 통일감이 있다

① 동일 색상　　　② 유사 색상

PB/V　PB/B　　YR/B　Y/B

이질의 조화 = 강조되기 쉽다

③ 반대 색상　　　④ 보색(반대 색상의 일종)

R/B　GY/B　　R/B　BG/B

① 동일 색상 : 하나의 색상 안에서 다른 톤으로 조합하는 방법입니다. 색상이 통일되어 있어서 가장 조화를 이루기 쉽습니다.
② 유사 색상 : 색상환에서 가까운 위치의 색을 조합하는 방법입니다. 동일 색상과 마찬가지로 조화를 이루기 쉽습니다.
③ 반대 색상 : 색상환에서 특정 색상의 반대쪽에 있는 5가지 색상을 조합하는 방법입니다. 인상이 다른 색상으로 서로 강조되기 쉽습니다.
④ 보색 : 색상환에서 특정 색상과 정반대에 있는 색상의 조합입니다. 가장 대비가 높고 서로 강조되기 쉽습니다.

톤의 관계

색상과 달리 톤은 2차원으로 나타나므로 약간 복잡합니다. 첫 번째 포인트는 조합한 색이 모두 아름답게 보이도록 명도 차이를 고려해 색을 선택하는 것입니다. 두 번째 포인트는 대비입니다. 강한 대비로 색을 강조할지, 대비가 거의 없는 색으로 통일감을 표현할지 결정하는 것입니다.

① 유사 톤 = 통일감　　② 반대 톤 = 강조

RP/B　RP/P　　B/Vp　B/Dk

① 유사 톤 : 오른쪽 표에서 인접한 톤을 조합하여 통일감을 표현합니다. 단 2가지 색의 명도 차이가 없으면 색이 아름답게 보이지 않습니다. 반드시 명도 차이가 있는 조합이 되어야 합니다.
② 반대 톤 : 오른쪽 표에서 특정 톤과 멀리 떨어진 톤을 조합하는 방법입니다. 인상이 다른 톤을 조합하여 색을 강조합니다. 이 방법도 명도 차이가 필요하므로, 같은 명도로 채도 차이가 큰 톤을 조합하는 것은 효과적이지 않습니다.

낙과

맛있어 보이기만 하는 것이 아니다?

포인트 컬러인 빨간 사과는

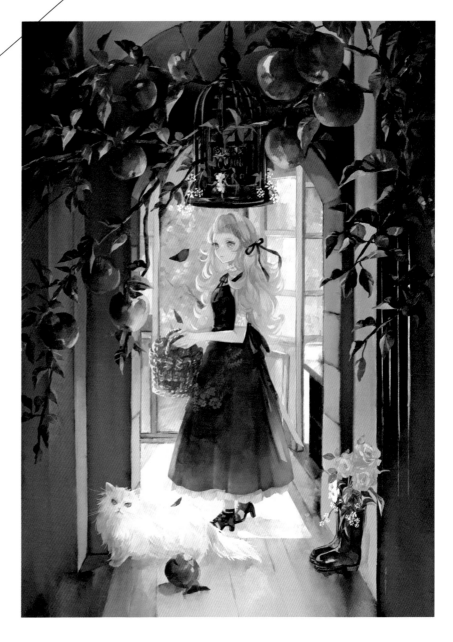

집 안인데도 불구하고 많은 열매를 맺은 사과나무가 있습니다. 바닥에는 떨어진 사과(낙과)가 굴러다니고, 매우 수상한 분위기가 감도는 저택입니다.

배색은 주인공의 드레스, 사과나무 잎에 사용한 올리브 그린과 사과의 빨간색이 반대 색상이므로 서로를 강조합니다. 빨간 사과는 달콤하고 맛있어 보이지만, 정말 그럴까요? 궁금해집니다.

집 안과 밖의 명암 대비가 뚜렷한데, 어둠은 불길함과 악을 나타내기도 하므로 그림의 내용이 즐거운 이야기는 아닐 것입니다. 한편 주인공 곁에 있는 하얀 고양이는 안에 있는 누군가(악)를 노려보고 있는 듯합니다. 흰색은 순수함, 순결, 정의를 나타내기 때문에 하얀 고양이는 분명 의지할 수 있는 동료일 것입니다.

🎨 팔레트

딥 레드는 사과, 올리브 그린은 나뭇잎과 주인공의 원피스 색입니다. 자연스러운 2가지 색이 키 컬러 역할을 합니다.

| 딥 레드 | 올리브 그린 | 옐로우 베이지 | 오프 블랙 | 오프 화이트 |

🎨 사용한 색상과 톤의 범위

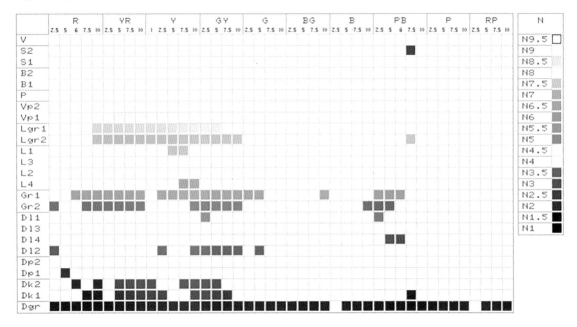

사용한 톤은 저채도인 Lgr(라이트 그레이시), Gr(그레이시), Dgr(다크 그레이시)톤입니다.
특히 Dgr톤은 거의 모든 색상을 사용했습니다.

🎨 색상 밸런스

- ● R　(빨강)
- ● YR　(주황)
- ○ Y　(노랑)
- ● GY　(연두)
- ● G　(초록)
- ● BG　(청록)
- ● B　(파랑)
- ● PB　(남색)
- ● P　(보라)
- ● RP　(자주)
- ● N　(무채색)

그림을 보면 다양한 색상을 사용했습니다. 특히 녹색 계열 색상(GY~BG)이 전체의 1/3을 차지하고, 난색 계열 색상(R~Y)도 비슷한 비율입니다. 이로 인해 나무와 사과가 자연스럽게 조화를 이루고 있습니다.

🎨 톤 밸런스

- ● 선명한 톤
- ○ 밝은 톤
- ● 탁한 톤
- ● 어두운 톤

어두운 톤과 밝고 탁한 톤의 색으로 농담의 밸런스를 잡았습니다. 대부분의 색이 저채도이므로, 온화함과 차분함이 느껴집니다.

🎨 그림의 색감

명암 대비, 녹색과 빨간색 계열의 보색 대비가 이 그림의 배색을 구성하고 있습니다. 전체적으로 채도가 낮아서 평온한 느낌을 줍니다.

A 베이스 컬러와 포인트 컬러의 관계가 다양하게 나타난다

이 그림에서는 베이스 컬러와 포인트 컬러의 관계가 다양하게 나타납니다.

먼저 빛을 받지 않는 부분(어둠)과 빛을 받는 부분(밝음)의 면적 비율은 약 7:3입니다. 즉, 밝기 기준으로는 '어둠'을 베이스 컬러, '밝음'을 포인트 컬러로 잡은 것입니다.

색상을 기준으로 보면 녹색 계열이 베이스 컬러, 사과의 빨간색(보색)이 포인트 컬러입니다. 빨간색 면적은 전체의 약 10%이지만, 보는 사람의 시선이 집중되므로 그림의 메인 모티브가 사과라는 것을 알 수 있습니다.

또한 그림 위쪽에 있는 빨간 사과, 아래쪽에 있는 하얀 고양이와 노란 장미가 서로 포인트 역할을 하면서 안정적인 배색을 구성하고 있습니다.

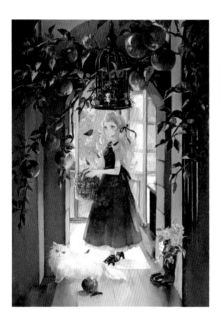

① 베이스 컬러 : 포인트 컬러
어둠 : 밝음
7:3

② 베이스 컬러 : 포인트 컬러
녹색(배경) : 빨간색(사과)
9:1

③ 포인트 컬러로 밸런스를 잡은 구성
빨간색(사과) : 흰색(고양이) : 노란색(장미)

B 자연스러운 배색

나뭇잎의 녹색과 사과의 빨간색은 빛의 영향으로 색감이 조금씩 바뀝니다.

그림을 보면 실외의 잎과 실내에서 빛을 받는 부분의 잎은 밝은 노란색을 띤 녹색으로 표현했습니다. 반면, 빛을 받지 않는 부분의 잎은 어두운 녹색(파란색)이 강합니다. 사과도 밝은 부분은 노란색이 강하고, 어두운 부분은 빨간색이 강한 것을 알 수 있습니다.

만약 밝은 잎이 파란색에 가깝고, 어두운 잎이 노란색에 가깝다면 어색해 보일 것입니다. 이처럼 자연 속의 색채는 밝은 부분은 노란색을 띠고, 어두워질수록 파란색이나 빨간색이 강해지는 경향이 있습니다(➡125p【Note 배색 조화의 원리 - 친근성】참고). 이런 원리를 이용해 색을 사용하면 리얼리티를 표현할 수 있습니다.

밝은 부분 ↑
2.5Y/Dl1 노란색에 가까움
7.5Y/Dk1
7.5GY/Dgr
어두운 부분 ↓
10G/Dgr 파란색에 가까움

밝은 부분 ↑
7.5YR/Ll1 노란색에 가까움
10R/Dl3
7.5R/S2
어두운 부분 ↓
6R/Dp2 빨간색에 가까움

📖 Note 배색 조화의 원리 - 친근성

익숙한 색의 조합은 아름답고 조화롭게 느껴집니다. 이를 **친근성의 원리**라고 합니다. 대표적인 것이 우리가 흔히 보는 자연의 풍경입니다. 자연 속 색의 조합은 조화의 원점이라고 할 수 있습니다.

나무를 보면 모든 잎이 같은 색을 띠고 있지 않습니다. 빛의 영향으로 색이 변하기 때문입니다. 아래의

나무 사진을 보면 가장 위에 빛을 받는 잎은 노란색을 띱니다(색상Y의 L톤). 그것이 점점 어두워지면서 녹색이 강해집니다(색상GY의 Dl톤). 그리고 빛이 없는 어두운 부분의 잎은 파란색에 가까운 녹색으로 바뀝니다(색상G의 Dk톤).

밝은 색을 노란색에 가깝게, 어두운 색을 파란색(혹은 빨간색)에 가깝게 조절하면 자연스럽게 보입니다. 이를 **색상의 자연연쇄**라고 하며, 내추럴 하모니라고도 하는 배색 조화입니다.

따라서 아래에서 왼쪽 배색은 가장 위화감이 없는

배색이므로, 자연물을 그릴 때 좋습니다. 그에 반해 아래에서 오른쪽 배색은 낯선 느낌이지만, 임팩트가 필요하거나 참신한 느낌을 표현할 때는 이런 색상을 선택하기도 합니다.

GY/V(연두) G/V(녹색) BG/S(청록)
밝은 색은 노란색, 어두운 색은 파란색에 가까운 배열 = 익숙하고 자연스러운 느낌.

G/B(녹색) G/V(녹색) G/S(녹색)
밝은 색에서 어두운 색까지 색상을 통일한 배열 = 단순한 보노노톤, 왼쪽 배색에 비해 단조로운 느낌.

BG/B(청록) G/V(녹색) GY/Dp(연두)
밝은 색은 파란색, 어두운 색은 노란색에 가까운 배열 = 낯설고 인공적인 느낌.

색상 중에서 색상Y(노랑)가 가장 밝은 이유는 톤과 관련이 없습니다. V(비비드)톤 10가지 색상의 명도를 보면 아래와 같이 색상Y가 가장 높고, R(빨강)과 PB(남색) 쪽으로 점차 명도가 낮아집니다.

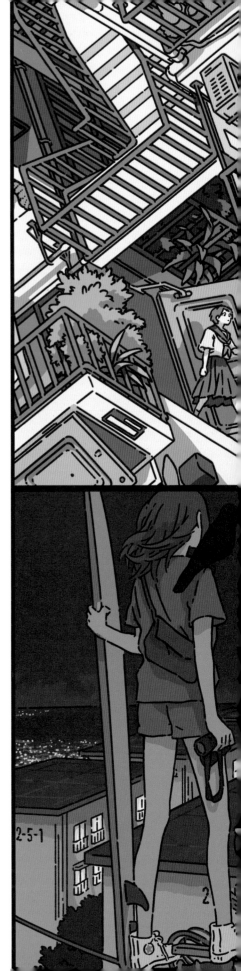

마루베니 아카네 *Malbeni Akane*

Twitter	@malbeni
pixiv	malbeniakane
Profile	일러스트레이터, 만화가. 2016년 코미티 아에 출전하면서 취미로 창작활동을 시작. 2017년 공식 데뷔. 서적 표지와 만화 집필, 다른 예술가들에게 일러스트 제공 등 폭넓은 분야에서 활약. 2019년 첫 화집인 'IMV 마루베니 아카네'(쇼에이샤), 2022년 두 번째 화집 '기적의 밤'(저장 인민미술 출판사) 간행. 2021년에는 TV애니메이션 '데지 미츠 걸'의 캐릭터 원안, 시리즈 구성, 전화 각본 담장, 만화판도 직접 집필.

좌상 「가능성의 미궁」
 오리지널 작품 / 2016
좌하 「바다까지 5분」
 오리지널 작품 / 2017
우상 「한낮의 유령」
 오리지널 작품 / 2021
우하 「미소중력의 여름」
 오리지널 작품 / 2017

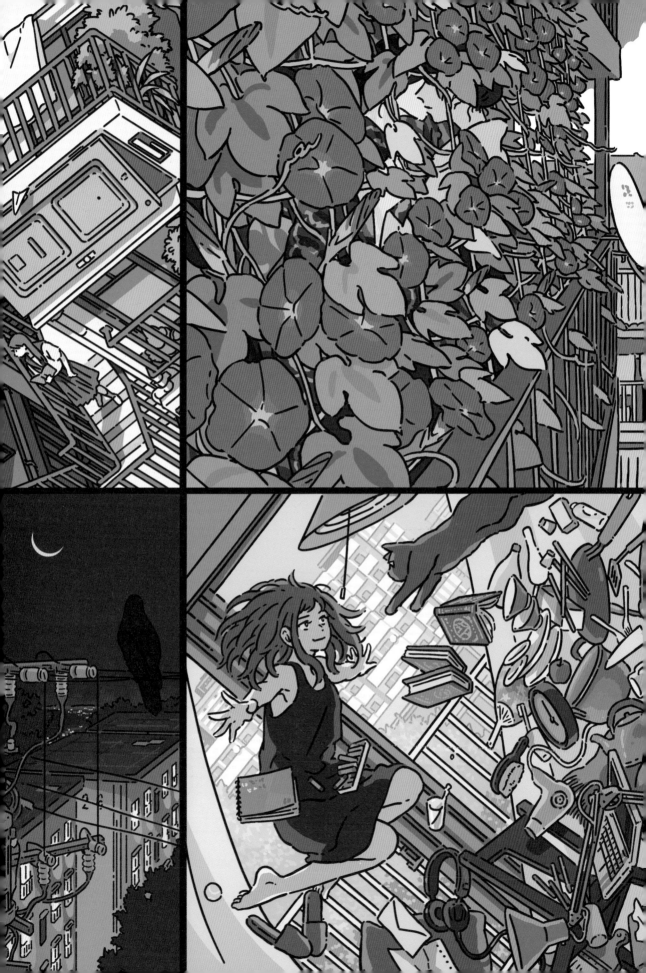

01

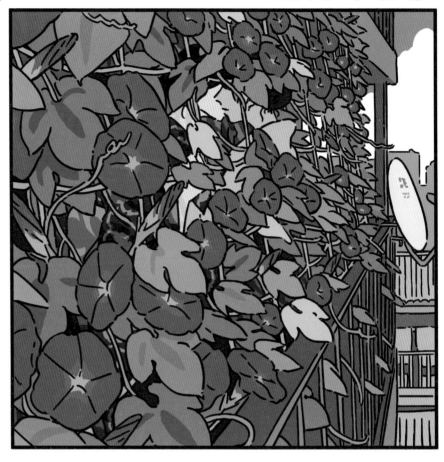

한낮의 유령

사실은…

흔한 한여름의 일상적인 장면이지만,

푸른 하늘에는 새하얀 뭉게구름이 떠 있고, 베란다에는 또렷한 존재감을 나타내는 보라색 나팔꽃과 짙은 녹색 잎이 잘 어우러져 여름다운 풍경을 나타내고 있습니다.

흔한 장면이지만, 자세히 보면 나팔꽃 그늘에 숨어 있는 두 인물이 보입니다. 생생한 분홍색 피부의 여성과 달리 베란다 쪽에 있는 여성의 얼굴색은 어색할 정도로 나빠 보입니다.

심플한 배색으로 여름을 표현한 그림이지만, 신비함과 두려움이 공존하는 것이 무척 흥미롭습니다.

🎨 사용한 색상과 톤의 범위

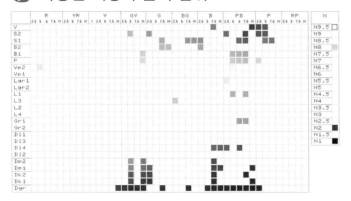

모티브인 나팔꽃은 색상P(보라), 잎은 색상GY(연두)와 G(초록)입니다.

🎨 그림의 색감

반대 색상인 선명한 보라색과 녹색을 이용한 배색입니다. 그늘 속에 있는 반대 톤의 분홍색(피부색)이 포인트 역할을 합니다.

A 실제보다 선명한 꽃과 잎의 색

베란다를 완전히 가리고 있는 나팔꽃은 색상P(보라), 잎은 색상GY(연두)이므로, 색상환에서 반대쪽에 있는 보색을 이용한 배색입니다. 두 색 모두 강조되어 강렬한 여름의 인상이 느껴집니다.

다만 실제 나팔꽃과 잎의 색보다 좀 더 선명하게 표현되어 있습니다(즉 채도가 높습니다). 우리가 기억하는 대부분의 색은 실제보다 선명하고 밝은 경향이 있습니다. 이것을 **기억색**이라고 합니다.

예를 들어 벚꽃을 떠올려 보면, ①과 같은 색을 떠올리는 사람이 많을 것입니다. 하지만 실제 벚꽃은 ②이므로, 머릿속으로는 더 선명한 분홍색으로 인식하고 있습니다.

일러스트에서는 이런 색의 인식을 이용해, 실물의 색보다 더 선명하고 밝은 색으로 표현할 때가 많습니다. 이 그림에서도 나팔꽃의 이미지를 더 선명하게 표현할 수 있는 색을 선택했습니다.

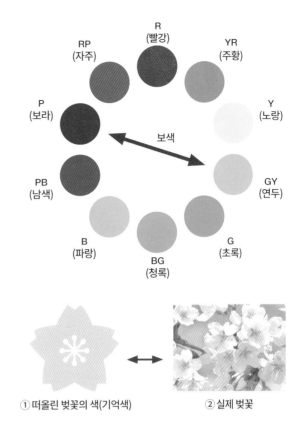

① 떠올린 벚꽃의 색(기억색)　②실제 벚꽃

B 안색이 나쁘다?!

사람의 피부색은 색상YR이 중심이며, 불그스름(분홍색)한 색에서 노르스름(황토색)한 색까지 다양합니다. 또한 명도의 차이로 하얀 피부부터 검은 피부까지도 있습니다.

나팔꽃 그늘에 숨어 있는 두 사람의 피부를 보면, 왼쪽 사람은 분홍색의 하얀 피부로 건강해 보입니다. 이는 짙은 녹색 잎과 반대 색상/반대 톤의 색이므로, 더 강조됩니다.

한편 오른쪽 인물은 혈색이 느껴지지 않을 정도로 창백합니다. 피부 색상도 P(보라)로, 사람의 피부색 범위에서 크게 벗어났습니다. 단, 이 피부색은 나팔꽃의 색과 같은 색상, 다른 톤이므로 조화로운 배색이라고 할 수 있습니다. 어쩌면 나팔꽃에 심취한 유령일지도 모릅니다.

건강한 얼굴색	창백하고 혈색이 없는 얼굴색

R/Vp

반대 색상

GY/B

GY/Dp

P/P

동일 색상

P/V

02 / 가능성의 미궁
바다까지 5분
미소 중력의 여름

기본적인 배색 방법의 다양한 활용

'한낮의 유령'(128p)은 보색을 이용한 반대 색상으로 배색했습니다. 서로를 강조하는 선명한 녹색과 보라색을 이용해, 여름다운 선명함을 표현한 것입니다. 이번에는 배색 방법에 집중해 추가로 3개의 그림을 더 살펴보겠습니다.

'가능성의 미궁'(A)은 파란색 계열로 통일한 동일 색상/유사 색상의 배색입니다. 명암의 톤이 효과적으로 작용하므로, 반대 색상을 이용한 '한여름의 유령'과는 다른 배색 방법입니다.

「한낮의 유령」 : 보색을 이용한 반대 색상으로 서로를 강조하는 배색
「가능성의 미궁」 : 동일/유사 색상으로 톤이 다른 배색
「바다까지 5분」 : 반대 색상과 반대 톤을 이용한 대비가 강한 배색
「미소중력의 여름」 : 다색상으로 부드럽고 동적인 효과를 연출한 배색

그다음 '바다까지 5분'(B)은 면적 비율에 따른 베이스 색과 포인트 색이 명확합니다. 베이스 색은 한색의 어두운 톤(남색)이며, 포인트 색은 난색의 밝은 톤(노란색)입니다. 반대 색상/반대 톤의 배색이므로, 서로 강조되는 효과가 있습니다. 끝으로 "미소 중력의 여름"(C)은 블루 그린 필터를 씌운 듯한 화면이지만, 여러 색상을 사용해 부드럽고 동적인 느낌을 연출했습니다.

A 최소한의 색상과 톤을 활용한 배색으로 깔끔한 인상 『가능성의 미궁』

PB/Vp　PB/B　B/S　PB/Dgr

동일 색상, 유사 색상을 이용한 톤 배색입니다.
명암과 농담의 변화 위주로 구성되어 있어, 전체에 통일감이 있습니다.

다양한 곳에 문이 있고, 계단과 베란다 난간은 무질서하게 배치되어 있습니다. 마우리츠 에셔의 착시 그림처럼 신비한 구성이지만, 무척 심플한 색감의 톤 배색입니다. 색상은 B(파랑), PB(남색) 위주로 밝은 톤부터 어두운 톤까지 다양한 톤을 사용했습니다. 최소한의 색만 사용해 색보다 형태에 더 집중할 수 있고, 미궁 같은 공간 구성을 더 즐길 수 있는 것입니다.

그림 속에서 날아다니는 하얀 종이비행기는 어디를 향해 가는 걸까요?

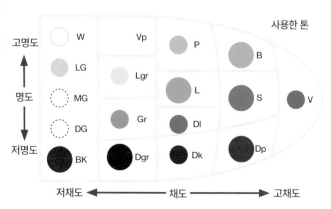

사용한 톤

B 명암의 대비를 활용한 포인트 표현 『바다까지 5분』

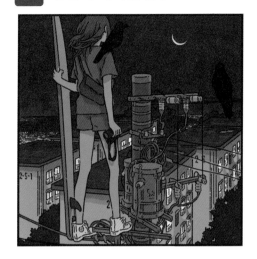

어둡고 조용한 밤, 서핑보드와 쌍안경을 든 주인공은 전봇대 위에서 먼 곳을 바라보고 있습니다. 아래에 보이는 아파트 단지의 창문에서는 따뜻한 불빛이 새어나오고, 밤하늘에는 불빛과 같은 색의 초승달이 떠 있습니다. 이 그림의 배색은 강한 명암의 대비가 만드는 포인트 효과와 아주 미묘한 명암으로 대상물을 구분한 것이 특징입니다.

명암의 대비는 밤하늘과 달의 관계에서 잘 나타납니다. 어두운 밤하늘의 색(미드나이트 블루)은 검은색이 아니라 푸르스름한 것이 포인트입니다. 넓은 면적을 차지하고 있는 밤하늘의 색이 베이스 컬러이며, 아주 적은 달의 색(라임 옐로우)은 포인트 컬러입니다. 2가지 색은 반대 톤일 뿐 아니라, 반대 색상인 탓에 대비가 더 강하게 느껴집니다.

한편 집중하지 않으면 찾을 수 없는 까마귀에는 밤하늘(미드나이트 블루)보다 아주 약간 명도가 낮은 다크 블루를 사용했습니다. 밤하늘과 까마귀 색은 Hue & Tone 표에서 같은 PB/Dgr이므로, 미묘한 차이로 구분해서 표현한 것을 알 수 있습니다.

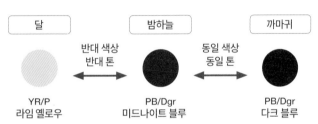

달		밤하늘		까마귀
	반대 색상 반대 톤		동일 색상 동일 톤	
YR/P 라임 옐로우		PB/Dgr 미드나이트 블루		PB/Dgr 다크 블루

C 공중에 뜬 신비함과 다채로운 색이 보이는 신비함 『미소 중력의 여름』

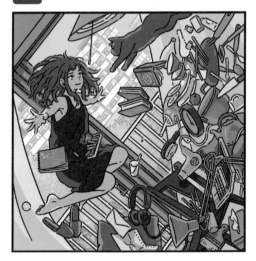

이 그림은 전체에 블루 그린 필터를 씌운 듯합니다. 실제로 사용한 색상은 한색인 G(초록), BG(청록), B(파랑), PB(남색), P(보라)이지만, 하늘에 떠 있는 여성의 원피스는 붉게 보이고, 머그컵은 노랗게 보입니다.

이것은 우리의 뇌가 빛의 영향을 보정해서 색을 인지하기 때문입니다.(➡37p【Note 색의 항상성】참고).

시각적인 현상과 다양한 색을 사용해 배색 효과를 연출했다는 점에서 작가의 독창성이 느껴집니다.

일상생활 속에서 발생한 "미소 중력"이라는 신비함이 눈에 보이는 색감과 어우러져, 그림의 환상적인 매력을 높여주고 있습니다.

원피스와 사과는 빨갛게 보이지만, 실제로는 탁한 보라색입니다.

P/Dl
원피스

PB/Dl
사과

비누나 머그컵은 노르스름하지만, 실제로는 밝은 녹색입니다.

G/L
비누

BG/P
머그컵

일러스트레이터 Q&A

이 책에 일러스트를 게재한 10명의 작가에게 색에 관해 물어보았습니다.

❶ 일러스트를 그릴 때 어떤 기준으로 색을 사용하십니까?
❷ 자신만의 특색이나 추구하는 배색, 자주 사용하는 색이 있습니까?
❸ 싫어하는 색 혹은 색 조합이 있습니까?
❹ 어디서 색의 아이디어를 얻습니까?
❺ 배색이 훌륭하다고 생각하는 작가는 누구입니까?

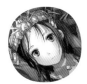

후지초코

❶ 색감이 단조롭지 않도록 모티브 고유색 외에도 투과광과 반사광을 고려한 포인트 색을 넣습니다. ❷ 모티브의 포인트 부분에 무지개처럼 많은 색을 칠하는 방식을 선호합니다. 또한 분홍색이나 하늘색을 자주 사용합니다. ❸ 녹색, 그리고 오렌지색과 보라색 조합은 좋아하지 않아서, 할로윈 테마의 일러스트를 그릴 때가 힘듭니다. ❹ 평소 좋아하는 배색의 일러스트나 굿즈, 디자인을 수집하고 제가 좋아하는 색감을 연구합니다. 세세한 배색은 '색채원근법'으로 정합니다. ❺ Rella라는 작가입니다. 그림자를 대담하게 활용하는 스킬과 투명감 있는 색감은 제가 할 수 없는 표현이라서 존경합니다.

❶ 색감의 통일감을 유지하면서 명도의 대비로 배색 밸런스를 조절합니다. ❷ 전체적으로 푸르스름한 색감을 자주 사용하고, 원포인트로 빨간색을 넣을 때가 많습니다. ❸ 녹색 계통을 꺼리는 편입니다. 식물을 그릴 때는 색상을 조절하거나 채도를 낮추는 식으로 표현합니다. ❹ 트위터 타임라인에서 좋아하는 일러스트를 정리해 두었다가 틈틈이 참고합니다. ❺ 레오엔 (れおえん) 작가의 모노톤과 선명한 흰색을 활용한 광원 표현이 멋지다고 생각합니다.

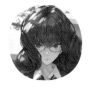

카오민

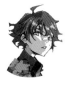

POKImari

❶ 제가 표현하고 싶은 감정을 잘 전달할 수 있는 색을 사용하려고 노력하고 있습니다. ❷ 파란색과 보라색을 자주 사용합니다. ❸ 녹색 계통의 색은 거의 사용하지 않습니다. ❹ 실제 사진을 찍어서 참고할 때가 많습니다. ❺ 유 (裕) 작가입니다.

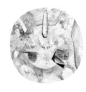

쓰카모토 아나보네

❶ 모호한 감정을 표현하고 싶을 때는 페일톤(pale tone)을 사용하는 식으로, 감정을 잘 전달할 수 있는 색감을 주로 선택합니다. ❷ 화면에서 가장 돋보일 수 있는, 오렌지색이나 분홍색에 가까운 채도가 높은 빨간색을 자주 사용합니다. ❸ 검은색입니다. 색이 너무 강하기 때문에, 저는 보통 탁한 하늘색에 다양한 색을 덧칠해 검은색을 표현합니다. ❹ 오딜롱 르동, 알폰스 무하, 구스타프 클림트 등의 화집을 주로 참고합니다. ❺ okama, 타케(竹), 리틀선더(門小雷) 작가입니다.

❶ 일러스트를 보는 사람이 편안한 마음을 느낄 수 있는 색을 추구합니다. ❷ 옅은 파스텔 컬러나 그린, 브라운 같은 내추럴 컬러를 주로 사용합니다. ❸ 비비드 계열 같은 화려한 배색은 그림체에 알맞게 조절하기 어려워서 서툰 편입니다. ❹ Web에서 많은 일러스트와 사진을 보거나 배색에 관한 책을 읽기도 합니다. ❺ 이 책에도 참여하신 후지초코 작가입니다. 다채로운 색감 표현이 멋있습니다.

아키아카네

❶ 여러 곳에 최대한 많은 색을 쓰려고 합니다. ❷ 난색과 한색의 대비를 좋아하는데, 특히 하늘색과 분홍색을 많이 사용합니다. ❸ 채도가 낮은 색을 조합하는 게 서툴러서 도중에 채도를 높여버릴 때가 많습니다. 또 진한 녹색도 어렵습니다. ❹ 멋진 옷과 액세서리, 인테리어의 색 사용을 많이 참고합니다. 컬러풀한 과자, 꽃다발 등도 좋습니다. ❺ 시로사키 론돈(城咲ロンドン) 작가입니다. 세밀하면서 다채로운 색 사용이 정말 멋집니다. 아날로그 작업에서도 멋진 색을 유감없이 발휘해 놀랍습니다.

사쿠라 오리코

오토 에구치

❶ 전체의 분위기를 통일하려고 같은 계통의 색 3가지와 포인트 색 1가지를 조합합니다. ❷ 하늘색과 옅은 보라색 같은 한색입니다. 차가운 느낌의 그림에서도 생물이나 캐릭터에는 따뜻함이 느껴지도록, 한색에 약간의 난색을 조합하는 식으로 사용합니다. ❸ 짙은 갈색이나 검은색 등의 어두운 색은 익숙하지 않습니다. ❹ 사진을 찍어 실제 색과 명암을 확인하면서, 배색할 때가 많습니다. 일부러 상식에서 벗어난 배색을 하기도 합니다. ❺ 키기쿠 시쿠(黄菊しーく) 작가입니다. 부드러운 것부터 무서운 것까지 그리는 다양한 세계관과 따뜻하면서도 차가움이 느껴지는 색감은 유일무이하다고 생각합니다.

미즈타메토리

❶ 색이 혼잡해지지 않게 사용할 색의 수를 처음에 정합니다. 예를 들어 인물의 옷에는 4~5색만 사용한다는 식입니다. ❷ 흰색, 파란색, 하늘색입니다. 한색이라도 따뜻함을 표현하고 싶어서, 난색을 약간 더한 어스 톤(earth tone)에 가까운 배색을 자주 사용합니다. ❸ 비비드 컬러나 야광색처럼 인상이 강한 인공적인 색은 좋아하지 않습니다. ❹ 하늘과 동물, 식물 등 자연물에서 영감을 얻을 때가 많습니다. 작업 중에도 자연물을 참고할 수 있도록 프리저브드 플라워나 목제 장식, 광물 등을 방에 두고 있습니다. 또한 일본 전통화나 서양 화집을 참고합니다. ❺ 일본화라면 히시다 슌소(菱田春草), 서양화집은 오귀스트 르누아르, 구스타프 클림트, 렘브란트의 빛 표현을 좋아합니다.

❶ 메인색을 하나 정하고, 나머지 색은 채도를 낮춰서 사용합니다. 다만 꽃의 색만은 선명한 색을 올려 화면에 색감을 더합니다. ❷ 난색입니다. 한색이 메인인 일러스트라도 무심코 난색을 섞고 맙니다. 팔레트에서 자주 선택하는 것은 노란색입니다. 화면에 따뜻함과 부드러움이 있으면 안심이 됩니다. ❸ 형광색이나 채도가 높은 색은 선호하지 않습니다. 그림의 정보량이 많아져서, 중요한 부분이 흐려지기 때문입니다. ❹ 옅은 색을 좋아해서 메마른 드라이플라워 작품에서 영향을 많이 받습니다. 색을 많이 사용하고 싶을 때는 꽃다발의 색 조합을 참고합니다. ❺ 요코 나가야마(永山裕子) 작가가 그린 수채화의 생생하고 선명한 발색이 저의 이상입니다. 색을 많이 사용하면서도 화면에 강약이 살아있는 노먼 록웰의 작품도 자주 봅니다.

니와 하루키

마루베니 아카네

❶ 최대한 적은 색으로 그림의 상황과 분위기 등을 한눈에 일아치릴 수 있도록 표현합니다. 저는 선이 굵은 탓에 많은 색을 사용하면 그림의 주제가 잘 드러나지 않아서 심플한 배색을 추구합니다. ❷ 주로 파란색과 녹색 등의 한색으로 통일합니다. 분위기와 온도, 시간대, 감정 등 많은 것을 표현하기 쉽기 때문입니다. ❸ 특별히 꺼리는 색은 없지만, 제 그림 스타일이 '굵은 선에 한색이 메인인 또렷한 색감'이므로, 색이 연하거나 어두운 그림은 많지 않습니다. ❹ 평소에 실제 경치나 사진을 보면서 색을 기억해 둡니다. 그림자색의 푸르스름함과 각각의 색이 어떤 식으로 보이는지 색의 인상을 단순한 형태로 만들어 그림에 직용합니다. ❺ 모든 작가들이 저마다 뛰어나다고 생각합니다.

※ **색채원근법** ······ 12p의 【Note 대기원근법】, 87p의 【Note 색의 효과】 참고.

일러스트 배색 맵

이 책에서 소개한 그림은 저마다 개성 넘치는 배색 표현이 쓰였습니다. 각 작품을 살펴보면 색을 선택하는 방법과 톤을 살리는 방법, 전체적인 명도를 처리하는 방식 등의 배색 원리로 다양한 인상을 표현했다는 점을 알 수 있습니다.

아래 일러스트 배색 맵의 가로축은 색상과 톤을 중심으로 정리한 것입니다. 왼쪽에는 많은 색을 사용한 배색, 중앙은 2, 3가지 계통의 색을 사용하고 포인트 효과를 더한 배색, 오른쪽에는 색상의 효과보다도 명암이나 농도를 활용한 배색의 일러스트를 배치했습니다.

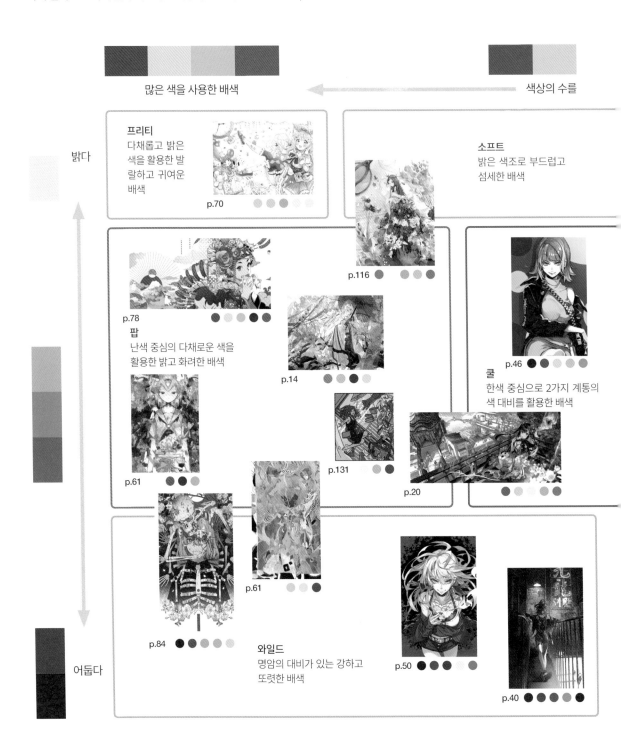

134

세로축은 일러스트 전체의 명암을 기준으로 정리했습니다. 위쪽은 밝고 부드러운 배색의 일러스트, 아래쪽은 어둡고 강한 배색의 일러스트입니다.

배색을 지배하는 톤의 차이는 5가지로 구분했습니다(오른쪽 아래 참고 - 밝은 톤, 선명한 톤(난색과 한색), 탁한 톤, 어두운 톤). 또한 배색의 인상을 기준으로 프리티, 팝 등의 9가지 타입으로 분류했습니다.

이렇게 배색을 기준으로 일러스트를 정리하면, 작품에 담긴 콘셉트와 인상의 차이를 쉽게 파악할 수 있습니다.

제한한 배색　　　　　　　　　　　　　　　　　　　　　톤을 활용한 배색

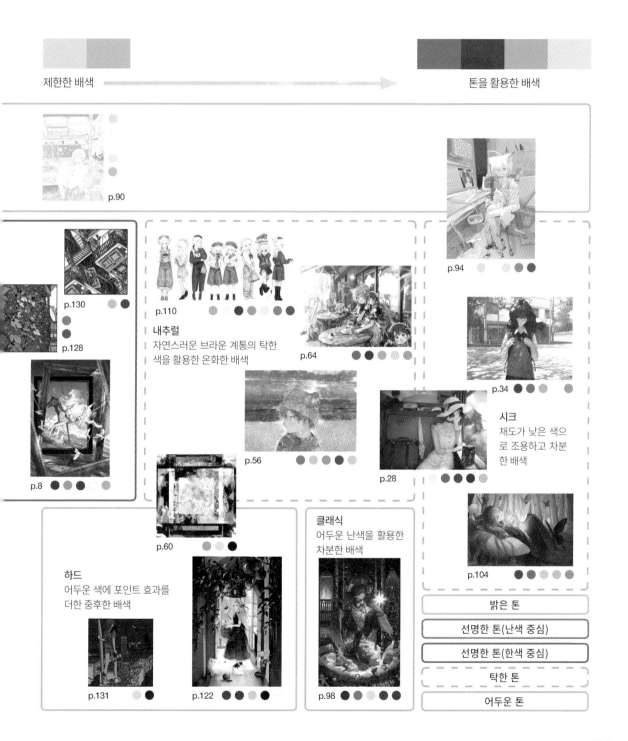

p.90

p.130

p.128

p.110

내추럴
자연스러운 브라운 계통의 탁한 색을 활용한 온화한 배색

p.64

p.94

p.34

시크
채도가 낮은 색으로 조용하고 차분한 배색

p.56

p.28

p.8

p.60

클래식
어두운 난색을 활용한 차분한 배색

p.104

하드
어두운 색에 포인트 효과를 더한 중후한 배색

p.131

p.122

p.98

밝은 톤

선명한 톤(난색 중심)

선명한 톤(한색 중심)

탁한 톤

어두운 톤

색을 정리하는 법

색을 정리하는 법(컬러 시스템)은 다양하지만, 이 책에서는 색상/명도/채도의 3속성으로 분류하는 **먼셀 색체계**와 명도와 채도로 이루어진 색 영역을 톤으로 구분한 **Hue&Tone 분류**를 사용했습니다.

🎨 먼셀 색체계

색상/명도/채도의 3속성으로 색을 정리할 수 있는 체계입니다. 크게 색감이 있는 **유채색**과 색감이 없는 **무채색**으로 구분합니다. 눈으로 쉽게 파악할 수 있어서 미술 교육이나 디자인 업계에서 주로 쓰입니다.

유채색

색감이 있는 색을 유채색이라고 합니다.

무채색

색감이 없는 색을 무채색이라고 합니다.

색상

색상이란 빨강, 파랑, 초록과 같은 색감의 차이를 뜻합니다. 색상을 연속된 고리처럼 배열한 것을 **색상환**이라고 부릅니다. 먼셀 색체계는 빨간색 범위를 R, 황적색의 범위를 YR이라는 기호로 나타내며 이외에도 Y, GY, G, BG, B, PB, P, RP까지 총 10가지 색상으로 분류합니다(10색상환). 또한 각 색상은 10단계로 분류되는데, 예를 들면 1R부터 10R까지 숫자와 기호로 특정할 수 있습니다.

색의 구성

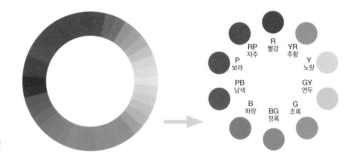

명도

명도란 밝기를 뜻합니다. 색감이 없는 무채색은 밝은 톤에서 어두운 톤으로 단계별로 명도가 변합니다. 먼셀 색체계에서는 무채색의 명도 단계를 흰색은 10, 검은색은 0으로 설정합니다. 실제로는 N9.5가 흰색, N1.5~N1이 검은색이며, 그 중간의 밝기를 각 단계별 수치로 나타냅니다.

유채색은 무채색의 명도 단계를 기준으로 수치를 설정합니다.

채도

채도란 선명함을 뜻합니다. 무채색은 색감이 없으므로, 채도의 값이 0입니다. 유채색은 선명할수록 채도 수치가 높아지며, 탁할수록 수치가 낮아집니다.

채도의 최고치는 10이 아니라 색상에 따라 다릅니다. 원인은 도료의 발달과 함께 당시 설정했던 채도의 최고치보다 더 선명한 색을 표현할 수 있게 되었기 때문입니다(예를 들면 색상R의 순색은 채도의 최고치가 14정도입니다).

무채색과 유채색의 명도

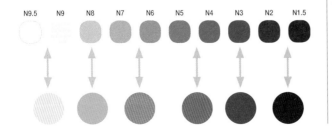

채도(색상R)

🎨 톤

톤이란 명도와 채도로 만들어진 색의 범위를 뜻합니다. 먼셀 색체계는 색상/명도/채도의 3속성 기호와 수치로 색을 특정할 수 있는 이점이 있습니다. 하지만 색의 인상을 파악하거나 배색을 구상할 때는 더 심플한 컬러 시스템이 훨씬 유용합니다. 그래서 밝기나 선명함 정도에 따라 명도와 채도를 조합한

색역을 만들어, 유사성이 높은 색으로 정리해 **톤**이라는 속성을 만들었습니다.

왼쪽 아래 그림은 색상R의 명도(세로)와 채도(가로)로 표시한 일람(등색상면)이며, 오른쪽 아래 그림은 12가지 카테고리로 정리한 **톤 분포도**입니다.

등색상면(색상R5)　※세로축은 명도, 가로축은 채도

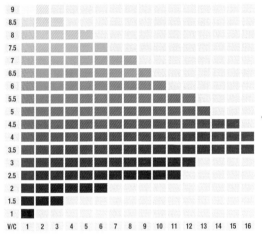

톤 분포도(색상R5)

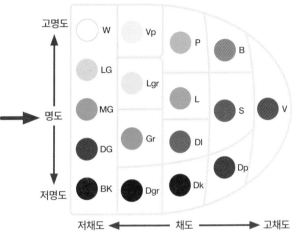

톤 분포도를 4부분으로 구분

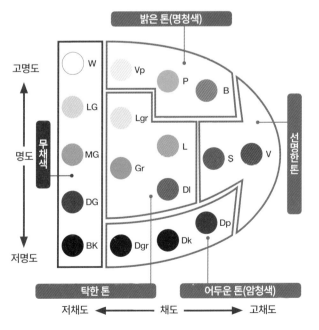

선명한 톤
· V(비비드)톤 : 가장 채도가 높고 또렷한 톤입니다.
· S(스트롱)톤 : V톤의 채도를 약간 낮춘 강한 톤입니다.

※S톤은 탁색이지만, 4가지 톤으로 구분하면 또렷한 색감이 느껴지므로 '선명한 톤'으로 분류했습니다.

밝은 톤(명청색)
· B(브라이트)톤 : V톤의 명도를 높인 밝은 톤입니다.
· P(페일)톤 : 맑고 옅은 톤입니다.
· Vp(베리 페일)톤 : 가장 명도가 높고, 아주 옅은 톤입니다.

탁한 톤
· Lgr(라이트 그레이시)톤 : 명도가 높고, 약간 탁한 느낌의 약한 톤입니다.
· Gr(그레이시)톤 : 채도가 낮고, 수수한 톤입니다.
· L(라이트)톤 : 중채도, 중명도의 약한 톤입니다.
· Dl(덜)톤 : L톤의 명도를 낮춘 탁한 톤입니다.

어두운 톤(암청색)
· Dp(딥)톤 : V톤의 명도를 낮춘 진한 톤입니다.
· Dk(다크)톤 : Dp톤의 명도와 채도를 낮춘 어두운 톤입니다.
· Dgr(다크 그레이시)톤 : 가장 명도가 낮고 매우 어두운 톤입니다.

🎨 Hue&Tone 분류

먼셀 색체계는 3가지 속성(색상/명도/채도)으로 색을 정리하지만, 톤을 이용하면 2차원으로 나타낼 수 있고 색의 전체상을 더 쉽게 파악할 수 있습니다. 또한 톤은 "색이 만들어내는 인상이나 감정"과 연결이 강하기 때문에 색 사용법을 익히는 데 좋습니다. 그래서 색상(Hue)과 톤(Tone)을 기준으로 색을 정리한 **Hue&Tone 분류**를 만들었습니다.

이는 먼셀 색체계의 색상을 활용하므로, 기본은 10가지 색상입니다. 또한 무채색도 먼셀 색체계에 따라 구분했습니다. 톤은 137p처럼 기본 12단계입니다.

아래의 표는 10가지 색상 X 12단계 톤의 120카테고리로 유채색을 정리하여 각각의 대표색을 나타내고, 무채색 10가지를 더해 총 130색인 **Hue&Tone 분류표**입니다.

Tone 색조 \ Hue 색상	R 빨강	YR 주황	Y 노랑	GY 연두	G 초록	BG 청록	B 파랑	PB 남색	P 보라	RP 자주	N 무채색
V 비비드	1. 빨강 carmine	2. 주황 orange	3. 노랑 yellow	4. 연두 yellow green	5. 초록 green	6. 청록 peacock green	7. 파랑 cerulean blue	8. 남색 ultramarine	9. 보라 purple	10. 자주 magenta	121. 흰색 N.95 white
S 스트롱	11. 루즈 코랄 rouge coral	12. 퍼시먼 persimmon	13. 골드 gold	14. 그래스 그린 grass green	15. 말카라이트 그린 malachite green	16. 주얼 그린 jewel green	17. 라이트 블루 light blue	18. 샤파이어 sapphire	19. 바이올렛 violet	20. 스피넬 레드 spinel red	122. 펄그레이 N9 pearl gray
B 브라이트	21. 로즈 rose	22. 애프리콧 apricot	23. 카나리아옐로우 canary yellow	24. 카나리 Canary	25. 에메랄드 emerald	26. 터쿼이즈 turquoise	27. 스카이 블루 sky blue	28. 샐비어 블루 salvia	29. 라벤더 lavender	30. 로즈 핑크 rose pink	123. 실버 그레이 N8 silver gray
P 페일	31. 플라밍고 flamingo	32. 선셋 sunset	33. 설피 sulfur	34. 레터스 그린 lettuce green	35. 오파린 그린 oparin green	36. 라이트 아쿠아 그린 light aqua green	37. 아쿠아 블루 aqua blue	38. 스카이 미스트 sky mist	393. 라일락 lilac	40. 모브 핑크 mauve pink	124. 실버 그레이 N7 silver gray
Vp 베리 페일	41. 베이비 핑크 baby pink	42. 페일 오크르 pale ocre	43. 아이보리 ivory	44. 페일 샤르트로즈 pale chartreuse	45. 페일 오팔 pale opal	46. 호라이즌 블루 horizon blue	47. 페일 블루 pale blue	48. 페일 미스트 pale mist	49. 페일 라일락 pale lilac	50. 체리 로즈 cherry rose	125. 미디엄 그레이 N6 medium gray
Lgr 라이트 그레이시	51. 핑크 베이지 pink beige	52. 프렌치 베이지 french beige	53. 라이트 올리브 그린 light olive green	54. 미스트 그린 mist green	55. 애시 그레이 ash gray	56. 에그쉘 블루 eggshell blue	57. 파우더 블루 powder blue	58. 문스톤 블루 moonstone blue	59. 스타라이트 블루 starlight blue	60. 로즈 미스트 rose mist	126. 미디엄 그레이 N5 medium gray
L 라이트	61. 샌들우드 sandalwood	62. 베이지 beige	63. 머스터드 mustard	64. 피 그리 pea green	65. 스프레이 그린 spray green	66. 베니스 그린 venice green	67. 아쿠아 마린 aqua marine	68. 페일 블루 pale blue	69. 라일락 lilac	70. 오키드 orchid	127. 스모크 그레이 N4 smoke gray
Gr 그레이시	71. 로즈 그레이 rose gray	72. 로즈 베이지 rose beige	73. 샌드 베이지 sand beige	74. 미슬토 그린 mistletoe green	75. 미스트 그린 mist green	76. 블루 스프루스 blue spruce	77. 블루 그레이 blue gray	78. 슬레이트 블루 slate blue	79. 비전 vision	80. 오키드 그레이 orchid gray	128. 스모크 그레이 N3 smoke gray
Dl 덜	81. 올드 로즈 old rose	82. 캐멀 camel	83. 더스티 올리브 dusty olive	84. 리프 그린 leaf green	85. 셰이드 그린 shade green	86. 케임브리지 블루 cambridge blue	87. 섀도 블루 shadow blue	88. 섀도블루(현란남색) shadow blue	89. 더스키 라일락 dusty lilac	90. 올드 모브 old mauve	129. 차콜 그레이 N2 charcoal gray
Dp 딥	91. 브릭 레드 brick red	92. 브라운 brown	93. 카키 khaki	94. 올리브 그린 olive green	95. 비리디언 viridian	96. 프러시안 그린 prussian green	97. 피콕 블루 peacock blue	98. 미네랄 블루 mineral blue	99. 팬지 pansy	100. 와인 wine	130. 검은색 N1.5 black
Dk 다크	101. 마호가니 mahogany	102. 커피 브라운 coffee brown	103. 올리브 olive	104. 아이비 그린 ivy green	105. 보틀 그린 bottle green	106. 틸 그린 teal green	107. 틸 teal	108. 다크미네랄블루 dark mineral blue	109. 프룬 prune	110. 레드 그레이프 red grape	
Dgr 다크 그레이시	111. 머룬 maroon	112. 팔콘 falcon	113. 올리브 브라운 olive brown	114. 씨위드 seaweed	115. 정글 그린 jungle green	116. 더스키 그린 dusky green	117. 프러시안 블루 prussian blue	118. 미드나이트블루 midnight blue	119. 더스키 바이올렛 dusky violet	120. 도프 브라운 taupe brown	

※ Hue&Tone 분류는 유채색을 색상 기호/톤 기호로 나타냅니다. 예)R/P(색상R의 페일톤으로 읽습니다)
 무채색은 먼셀 색체계와 같습니다. 예)N9.5(N9.5라고 읽습니다)

도표 해설 본문에 쓰인 도표에 대한 설명입니다.

🎨 사용한 색상과 톤의 범위

그림에 사용한 색을 좀 더 세밀한 Hue&Tone표로 나타낸 것입니다.

색상은 각각의 색을 4분할(예를 들면 2.5R, 5R, 7.5R, 10R)하고, 색상R에 6R, Y에 1Y, PB에 6PB를 더해 총 43색입니다. 덧붙인 3가지 색상은 우리가 생활 속에서 자주 사용하는 것입니다(왼쪽 아래 참고).

톤은 12가지 기본 톤 중에 S, B, Vp, Lgr, Gr, Dp, Dk를 각각 2분할하고, L, Dl을 각각 4분할하여 총 25가지 톤이 되었습니다(오른쪽 아래 참고).

무채색은 명도를 0.5단위의 18단계로 나눴습니다. 따라서 43가지 색상 X 25가지 톤의 1075가지 유채색과 18단계의 무채색을 조합한 1093개의 카테고리로 구성되어 있습니다.

세밀한 Hue & Tone표(1093색)

25가지로 분할한 톤 도표(색상5R)

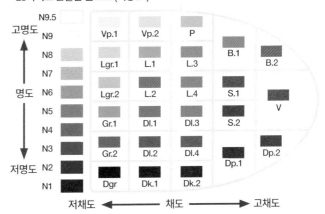

40 색상환에 3색을 더한 것

무채색의 명도(18단계)

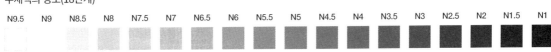

🎨 색상 밸런스

그림에 사용한 색을 유채색 10가지(R~RP)와 무채색(N)의 비율로 나타낸 것입니다. 그래프의 색은 V톤이지만, 실제 그림에서는 나양한 톤을 사용했습니다.

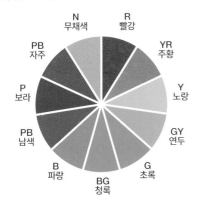

🎨 톤 밸런스

그림에 사용한 톤을 4가지로 구분하고, 각각의 비율을 나타낸 것입니다. 분류한 톤과 무채색은 아래와 같습니다.

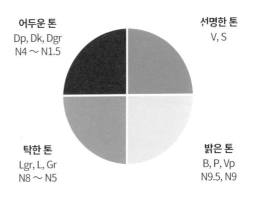

어두운 톤
Dp, Dk, Dgr
N4 ~ N1.5

선명한 톤
V, S

탁한 톤
Lgr, L, Gr
N8 ~ N5

밝은 톤
B, P, Vp
N9.5, N9

배색의 기초

일러스트는 색에 따라 인상이 상당히 달라지는 만큼 의도에 적합한 색을 선택하는 것이 중요합니다. 여기서는 배색의 기초를 살펴보겠습니다.

배색은 ① **톤 조절**, ② **색 선택**, ③ **색 배치**, ④ **배색 면적**의 **밸런스**가 중요합니다. 일러스트에서 채색하는 부분의 형태는 다양하고 복잡하지만, 아름다운 배색이 되는 포인트는 같습니다.

1 톤 조절

톤은 깨끗하고 맑은 톤과 회색빛이 감도는 탁한 톤으로 정리할 수 있습니다. 전자는 **청색**, 후자는 **탁색**이라고 합니다.

물론 양쪽 톤을 조합해서 사용하기도 하지만, 베이스가 되는 톤과 사용 면적을 먼저 결정하면 작품을 정리하기 쉬워집니다.

청색

선명한 톤(순색)과 밝은 톤(명청색)으로 구성된 배색은 화려하고 동적인 인상이 되며, 전체의 조화를 잡기 쉽습니다. 어두운 톤의 암청색도 청색이므로, 함께 사용해 대비를 강조할 수 있습니다.

청색 배색은 클리어, 캐주얼, 다이내믹, 모던과 같은 인상을 연출하기 쉬운 것이 특징입니다.

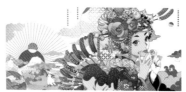

▲ 청색의 선명한 톤을 활용한 배색으로 베이스를 구성했습니다.

◀ 2가지 계통의 색만 사용해, 깔끔한 느낌으로 구성했습니다.

탁색

탁한 톤(탁색)을 중심으로 구성된 배색은 조용하고 차분한 인상이 되며, 전체를 정리하기가 쉽습니다. 암청색은 내면의 어둠이 느껴지는 색이므로, 탁색과 함께 사용해도 궁합이 나쁘지 않습니다.

탁색 배색은 내추럴, 엘레강트, 시크와 같은 인상을 연출하기 쉬운 것이 특징입니다.

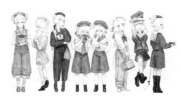

▲ 화려한 색감이 없는 탁한 톤을 섬세한 감각으로 배색했습니다.

▲ 각각의 등장인물을 탁한 톤으로 통일했습니다.

청색 배색

탁색 배색

2 색 선택

색 선택에는 많은 색을 사용하는 방법과 최소한의 색을 선택하고 톤에 변화를 주는 방법이 있습니다.

많은 색을 사용하면 즐거운 분위기나 풍부한 색감을 표현하기 쉽습니다. 이것을 **다색의 효과**라고 합니다. 반면 최소한의 색을 사용하고 톤을 활용하면, 시크하고 차분한 분위기를 표현하기 쉽습니다. 이것을 **톤의 효과**라고 합니다.

많은 색을 사용한 일러스트는 색상과 톤의 효과를 모두 연출할 필요가 있습니다. 만약 전체가 일정하게 정돈된 것처럼 보인다면 어느 한쪽을 중심으로 배색을 구성했기 때문입니다.

이외에도 작품의 키 컬러를 설정하고, 키 컬러가 가장 돋보일 수 있는 색을 선택하는 방법도 있습니다.

많은 색을 사용한다(다색의 효과)

다양한 색상을 사용하면 즐거움, 화려함, 풍성함을 연출할 수 있습니다. 더 강한 임팩트가 필요할 때는 특정 색상의 반대색(보색을 포함)을 조합하면 효과가 있습니다.

다색상 배색

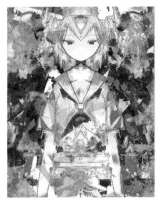

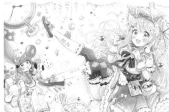

▲ 밝은 톤으로 다양한 색상을 사용하면 로맨틱한 인상이 됩니다.

◀ 모든 색상을 선명한 톤과 어두운 톤으로 조합하면, 임팩트가 강해집니다.

최소한의 색을 사용하고 톤을 활용한다(톤의 효과)

색상을 동일 색상이나 유사 색상으로 선택하고 다양한 톤을 활용하면 차분한 인상의 배색이 됩니다.

톤의 변화를 활용한 배색을 할 때는 색상을 너무 많이 사용하면 톤의 효과가 약해지므로 주의해야 합니다.

동일 색상, 유사 색상 배색(톤 활용)

◀ 파란색 계열의 명암을 활용해 구성했습니다.

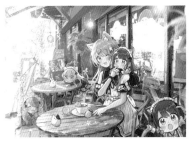

◀ 색상YR을 중심으로 톤의 효과를 활용해 친밀함과 자연스러움을 표현했습니다.

3 색 배치

색의 배치는 색상과 톤을 점차 변하게 하는 그러데이션 배열과 색과 색을 구분하는 세퍼레이션 배열이 있습니다.
가장 중요한 것은 인접한 색이 모두 아름답게 보이도록 명도 차이에 주의하면서 배치하는 것입니다. 명도 차이가 약하면 섬세함을 표현할 수 있고, 강하면 임팩트를 더할 수 있습니다.

그러데이션

그러데이션 배열에는 색상환의 순서대로 배치하는 방법(예를 들면 빨강→주황→노랑→연두→초록)과 톤(특히 명도)을 점차 변화시키는 방법(예를 들면 밝은 색에서 시작해 점차 어두운 색으로 변화)이 있습니다. 2가지 모두 색 속성의 자연스러운 흐름이 편안한 분위기를 연출합니다.

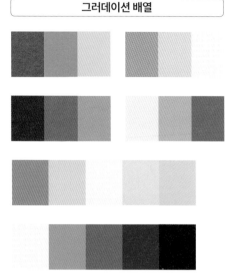

그러데이션 배열

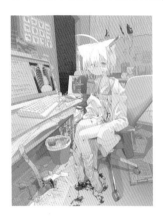

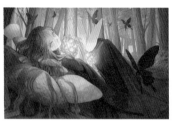

▲ 저채도의 색을 사용한 그러데이션이 빛과 어둠 양쪽에 쓰였습니다.

◀ 섬세한 톤의 변화 속에서 군데군데 명암의 그러데이션이 잘 드러납니다.

세퍼레이션

세퍼레이션 배열에는 톤의 차이(주로 명도 차이)를 활용하는 방법(예를 들면 어둠→밝음→어둠→밝음→어둠)과 난색과 한색의 색상 차이를 활용하는 방법(예를 들면 한색으로 전체를 구성하고 난색으로 구분)이 있습니다. 후자인 색상 차이를 활용한 세퍼레이션을 할 때는 같은 명도의 색을 배치하면 효과가 없습니다. 따라서 색상의 차이와 함께 명도의 차이도 활용해야 합니다. 세퍼레이션 배열은 강약이 주는 경쾌함을 표현하기 쉽습니다.

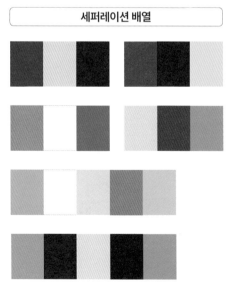

세퍼레이션 배열

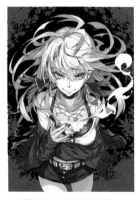

▲ 밝은 톤 화면에 검은색 틀로 세퍼레이션을 구성했습니다.

▲ 검은색으로 진한 분홍색 배경과 주인공을 분리해, 박력 있는 장면을 연출했습니다.

142

4 배색 면적의 밸런스

배색 면적의 밸런스를 활용하면 전체의 조화를 유지하면서 시선이 집중되는 포인트 효과를 연출할 수 있습니다.
넓은 면적을 차지하는 색(베이스 컬러)으로 토대를 만들고, 좁은 면적의 색(포인트 컬러)으로 강조하는 식입니다. 베이스

컬러와 포인트 컬러의 관계를 배색에 활용하면, 주역에게 스포트라이트를 비춰서 강조하거나 그림에 긴장감을 더할 수 있습니다.

베이스 컬러와 포인트 컬러

동일 색상, 유사 색상으로 넓은 면적을 구성하고, 반대 색상을 좁은 면적에 사용하면 포인트 효과가 생깁니다.
마찬가지로 톤도 유사 톤으로 넓은 면적을 구성하고, 반대 톤을 약간 더하면 포인트 효과가 생깁니다.

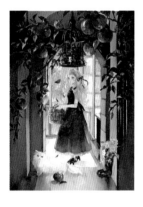

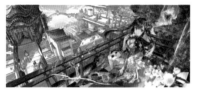

▲ 전체를 덮은 파란색 계열과 상반되는 밝은 분홍색을 포인트로 활용했습니다.

◀ 빨간색 사과가 어두운 톤의 그림 속에서 포인트 역할을 합니다.

색인(색과 배색 용어)

Hue&Tone 분류 ·········· p.138	색상 ·········· p.67, 109, 121, 136
그러데이션 ·········· p.25, 82, 142	색온도 ·········· p.43
다색상의 효과 ·········· p.130, 141	색의 항상성 ·········· p.30, 37, 131
동일 색상 ·········· p.48, 67, 95, 121, 141	세퍼레이션 ·········· p.81, 82, 142
먼셀 색체계 ·········· p.136	순색 ·········· p.45, 95, 140
명도 ·········· p.32, 52, 87, 136	스펙트럼 ·········· p.75
명청색 ·········· p.18, 95, 137	암청색 ·········· p.18, 95, 137
반대 색상 ·········· p.13, 48, 121, 141	유사 색상 ·········· p.48, 67, 95, 121, 141
반대 톤 ·········· p.121, 143	유사 톤 ·········· p.67, 95, 121
배색 조화 명료성 ·········· p.48	채도 ·········· p.36, 59, 109, 136
배색 조화 유사성 ·········· p.95	청색 ·········· p.24, 95, 140
배색 조화 질서 ·········· p.121	탁색 ·········· p.36, 95, 140
배색 조화 친근성 ·········· p.124, 125	톤 ·········· p.10, 67, 137, 139
베이스 컬러 ·········· p.13, 143	톤의 효과 ·········· p.130, 141
보색 ·········· p.48, 52, 121, 141	포인트 컬러 ·········· p.13, 143

저자 **이나바 타카시**

일본 컬러 디자인 연구소 시니어 매니저. 제품, 패키지, 인테리어, 건축, 경관, 브랜드 등을 대상으로 색채 계획, 상품 개발, 디자인 개발, 마케팅 분야에서 오랫동안 활동 중이다. 또한 대학 등에서 비상근 강사로 색채학, 디자인 기법론 등의 강의 도 하고 있다. 주요 연구 테마는 색채와 감각, 음악과 배색, 색채 감정, 색채 취향 등이다. 일본대학 대학원에서 통합사회 정보연구과 박사 과정 수료. 박사(통합사회 문화). 일본 색채학회, 일본 응용심리학회, 일본 감성 공학회 등에 소속.

협력 ㈜일본 컬러 디자인 연구소(NCD)

1966년 창립. 색채와 감성 정보의 전문 연구 기관. 심리학의 시점에서 색채, 디자인, 생활자의 심리를 연구하며, 다양한 분 야에 폭넓게 감성 정보를 제공한다. 자사에서 개발한 'Hue&Tone 분류', '이미지스케일 시스템'은 실용적인 색채 도구로 폭넓게 활용되고 있다.

NINKI ESHI NO SAKUHIN KARA MANABU HAISHOKU NO HIMITSU
Copyright© 2022 GENKOSHA CO., Ltd.
Korean translation rights arranged with GENKOSHA CO.,Ltd.
through Japan UNI Agency, Inc., Tokyo and Botong Agency, Gyeonggi-do

그림의 매력이 한층 업그레이드 되는
배색 일러스트 테크닉

1판 1쇄 | 2022년 11월 28일
지 은 이 | 이나바 타카시
옮 긴 이 | 김 재 훈
발 행 인 | 김 인 태
발 행 처 | 삼호미디어
등 록 | 1993년 10월 12일 제21–494호
주 소 | 서울특별시 서초구 강남대로 545–21 거림빌딩 4층
 www.samhomedia.com
전 화 | (02)544–9456(영업부) / (02)544–9457(편집기획부)
팩 스 | (02)512–3593

ISBN 978–89–7849–670–4 (13600)

Copyright 2022 by SAMHO MEDIA PUBLISHING CO.